平面广告设计
必修课
（Photoshop版）

李化 编著

清华大学出版社
北京

内 容 简 介

这是一本实用性很强的平面广告设计书籍，注重平面广告设计的理论及项目应用。书中循序渐进地讲解了理论知识、软件操作。

本书共设6章，内容包括平面广告设计的创意方式、平面广告设计的构图、平面广告设计的行业分类、平面广告设计的色彩情感、二十四节气广告、艺术展宣传海报、复古风格电影海报、夏季狂欢夜活动海报、行业论坛宣传海报、活动宣传单立柱广告、房地产宣传海报、旅行社活动广告、化妆品平面广告、电商促销广告、甜品店灯箱广告、景区宣传三折页广告、女装新品杂志广告、汽车创意广告。尤其对第5～6章中的项目进行了细致的理论解析和项目软件操作讲解。

本书针对初、中级平面设计从业人员，适合各大院校的平面设计、广告设计、插画设计等专业学生使用，同时也适合作为社会培训教材使用。

本书封面贴有清华大学出版社防伪标签，无标签者不得销售。

版权所有，侵权必究。举报：010-62782989，beiqinquan@tup.tsinghua.edu.cn。

图书在版编目(CIP)数据

平面广告设计必修课：Photoshop 版 / 李化编著．—北京：清华大学出版社，2021.11
ISBN 978-7-302-59230-3

Ⅰ．①平… Ⅱ．①李… Ⅲ．①平面广告－广告设计－图像处理软件 Ⅳ．① J524.3 ② TP391.413

中国版本图书馆 CIP 数据核字 (2021) 第 191883 号

责任编辑： 韩宜波
封面设计： 杨玉兰
责任校对： 李玉茹
责任印制： 刘海龙

出版发行：清华大学出版社
网　　址：http://www.tup.com.cn，http://www.wqbook.com
地　　址：北京清华大学学研大厦 A 座　　邮　编：100084
社 总 机：010-62770175　　邮　购：010-62786544
投稿与读者服务：010-62776969，c-service@tup.tsinghua.edu.cn
质 量 反 馈：010-62772015，zhiliang@tup.tsinghua.edu.cn
印 装 者：河北华商印刷有限公司
经　　销：全国新华书店
开　　本：185mm×260mm　　印　张：15　　字　数：365 千字
版　　次：2022 年 1 月第 1 版　　印　次：2022 年 1 月第 1 次印刷
定　　价：79.80 元

产品编号：090298-01

前言 Preface

Photoshop是Adobe公司推出的图像处理软件,被广泛应用于平面设计、广告设计、海报设计、插画设计等领域。鉴于Photoshop在平面广告设计中的应用度之高,我们编写了本书。本书选择平面广告设计中最为实用的经典案例,涵盖了平面广告设计的多个应用方向。

本书分为两大部分,第一部分为理论知识,详细介绍从事平面广告设计需要掌握的基础知识、技巧;第二部分为应用型项目实战,从项目的思路到制作步骤都有详细介绍。使读者既可以掌握平面广告设计的理论,又可以掌握Photoshop的相关操作,还可以了解完整的项目制作流程。

本书共分6章,内容如下。

第1章 平面广告设计的创意方式,介绍平面广告创意的目的、原则和思维方式,以及平面广告创意的表现方法。

第2章 平面广告设计的构图,讲解12种常用的平面广告设计构图方式。

第3章 平面广告设计的行业分类,讲解13种平面广告设计的行业应用。

第4章 平面广告设计的色彩情感,讲解14种平面广告设计的色彩情感。

第5~6章 讲解14个大型商业案例。包括二十四节气广告、艺术展宣传海报、复古风格电影海报、夏季狂欢夜活动海报、行业论坛宣传海报、活动宣传单立柱广告、房地产宣传海报、旅行社活动广告、化妆品平面广告、电商促销广告、甜品店灯箱广告、景区宣传三折页广告、女装新品杂志广告、汽车创意广告。

本书特色如下。

◎ 结构合理。本书第1~4章为平面广告设计基础理论知识,第5~6章为商业平面广告设计的项目应用。

◎ 编写细致。第5~6章详细地介绍了平面广告设计的项目应用,每个项目详细介绍了设计思路、配色方案、版面构图、同类作品赏析、项目实战、项目步骤,完整度极高,最大限度地展示了项目设计的全流程操作,使读者身临其境般"参与"项目。

◎ 实用性强。精选时下热门应用，同步实际就业方向、应用领域。

本书采用Photoshop 2020版进行编写，请各位读者使用该版本或更高版本进行练习。如果使用过低的版本，可能会造成源文件无法打开等问题。

本书由李化编著，其他参与本书编写和整理工作的人员还有董辅川、王萍、李芳、孙晓军、杨宗香。

本书提供了案例的素材文件、效果文件以及视频文件，扫一扫右侧的二维码，推送到自己的邮箱后下载获取。

由于时间仓促，加之编者水平有限，书中难免存在欠妥之处，敬请广大读者批评和指出。

编 者

目 录 Contents

第 1 章　平面广告设计的创意方式 …… 1

1.1　认识平面广告创意 ………………… 2
1.1.1　什么是平面广告创意 ………… 2
1.1.2　广告创意的目的 ……………… 3
1.1.3　广告创意的原则 ……………… 4
1.1.4　广告创意思维方式 …………… 5

1.2　平面广告创意的表现方法 …………… 6
1.2.1　直接展示法 …………………… 6
1.2.2　极限夸张法 …………………… 8
1.2.3　对比法 ………………………… 9
1.2.4　拟人法 ………………………… 10
1.2.5　比喻法 ………………………… 11
1.2.6　联想法 ………………………… 13
1.2.7　幽默法 ………………………… 14
1.2.8　情感运用法 …………………… 15

1.2.9　悬念安排法 …………………… 16
1.2.10　反常法 ……………………… 17
1.2.11　3B 运用法 …………………… 19
1.2.12　神奇迷幻法 ………………… 20
1.2.13　连续系列法 ………………… 21

第 2 章　平面广告设计的构图 ………… 23

2.1　重心型构图 …………………………… 24
2.2　垂直型构图 …………………………… 26
2.3　水平型构图 …………………………… 27
2.4　对称式构图 …………………………… 28
2.5　曲线型构图 …………………………… 29
2.6　倾斜式构图 …………………………… 30
2.7　散点式构图 …………………………… 31
2.8　三角形构图 …………………………… 32

3.6 房地产平面广告设计	45
3.7 旅游平面广告设计	46
3.8 医药品平面广告设计	47
3.9 文娱平面广告设计	48
3.10 汽车平面广告设计	49
3.11 教育类平面广告设计	50
3.12 烟酒平面广告设计	51
3.13 珠宝首饰类平面广告设计	52

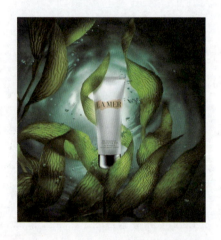

2.9 分割型构图	33
2.10 O型构图	34
2.11 对角线构图	35
2.12 满版型构图	36

第3章 平面广告设计的行业分类 …… 37

3.1 服装平面广告设计	39
3.2 食品平面广告设计	40
3.3 化妆品平面广告设计	41
3.4 电子产品平面广告设计	42
3.5 日用品平面广告设计	43

第4章 平面广告设计的色彩情感 …… 54

4.1 清爽	56
4.2 浪漫	57
4.3 热情	58
4.4 纯净	59
4.5 美味	60

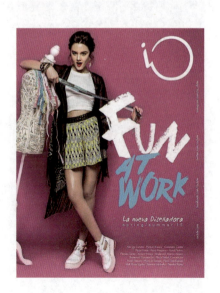

4.6 活力		61
4.7 梦幻		62
4.8 科技		63
4.9 复古		64
4.10 简朴		65
4.11 神秘		66
4.12 生机		67
4.13 柔和		68
4.14 奢华		69

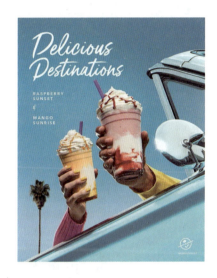

第 5 章 文化广告 ... 71

- 5.1 认识文化广告 ... 72
- 5.2 二十四节气广告 ... 73
 - 5.2.1 设计思路 ... 73
 - 5.2.2 配色方案 ... 73
 - 5.2.3 版面构图 ... 74
 - 5.2.4 同类作品欣赏 ... 75
 - 5.2.5 项目实战 ... 76
- 5.3 艺术展宣传海报 ... 82
 - 5.3.1 设计思路 ... 82
 - 5.3.2 配色方案 ... 83
 - 5.3.3 版面构图 ... 83
 - 5.3.4 同类作品欣赏 ... 84
 - 5.3.5 项目实战 ... 85
- 5.4 复古风格电影海报 ... 90
 - 5.4.1 设计思路 ... 90
 - 5.4.2 配色方案 ... 91
 - 5.4.3 版面构图 ... 92
 - 5.4.4 同类作品欣赏 ... 92
 - 5.4.5 项目实战 ... 93
- 5.5 夏季狂欢夜活动海报 ... 105
 - 5.5.1 设计思路 ... 105
 - 5.5.2 配色方案 ... 105
 - 5.5.3 版面构图 ... 106
 - 5.5.4 同类作品欣赏 ... 107
 - 5.5.5 项目实战 ... 108
- 5.6 行业论坛宣传海报 ... 112
 - 5.6.1 设计思路 ... 112
 - 5.6.2 配色方案 ... 113
 - 5.6.3 版面构图 ... 114
 - 5.6.4 同类作品欣赏 ... 114
 - 5.6.5 项目实战 ... 115
- 5.7 活动宣传单立柱广告 ... 125
 - 5.7.1 设计思路 ... 125
 - 5.7.2 配色方案 ... 126
 - 5.7.3 版面构图 ... 127
 - 5.7.4 同类作品欣赏 ... 128
 - 5.7.5 项目实战 ... 128

第 6 章 商业广告 ... 143

- 6.1 认识商业广告 ... 144
- 6.2 房地产宣传海报 ... 145
 - 6.2.1 设计思路 ... 145
 - 6.2.2 配色方案 ... 145
 - 6.2.3 版面构图 ... 146
 - 6.2.4 同类作品欣赏 ... 147

6.2.5 项目实战 148

6.3 旅行社活动广告 153
6.3.1 设计思路 153
6.3.2 配色方案 153
6.3.3 版面构图 154
6.3.4 同类作品欣赏 155
6.3.5 项目实战 155

6.4 化妆品平面广告 159
6.4.1 设计思路 159
6.4.2 配色方案 160
6.4.3 版面构图 161
6.4.4 同类作品欣赏 161
6.4.5 项目实战 162

6.5 电商促销广告 168
6.5.1 设计思路 168
6.5.2 配色方案 168
6.5.3 版面构图 169
6.5.4 同类作品欣赏 170
6.5.5 项目实战 171

6.6 甜品店灯箱广告 178
6.6.1 设计思路 178
6.6.2 配色方案 179
6.6.3 版面构图 179
6.6.4 同类作品欣赏 180
6.6.5 项目实战 181

6.7 景区宣传三折页广告 195
6.7.1 设计思路 195

6.7.2 配色方案 196
6.7.3 版面构图 197
6.7.4 同类作品欣赏 198
6.7.5 项目实战 199

6.8 女装新品杂志广告 208
6.8.1 设计思路 208
6.8.2 配色方案 209
6.8.3 版面构图 210
6.8.4 同类作品欣赏 211
6.8.5 项目实战 212

6.9 汽车创意广告 217
6.9.1 设计思路 217
6.9.2 配色方案 218
6.9.3 版面构图 219
6.9.4 同类作品欣赏 219
6.9.5 项目实战 220

第 1 章

平面广告设计的创意方式

广告创意的目的在于提升表现力、传播力和竞争力，那么如何才能制作出充满创意的作品呢？这是有章可循的，本章就来介绍平面广告设计的创意方法。

1.1 认识平面广告创意

1.1.1 什么是平面广告创意

随着经济的发展，广告从之前的"投入大战"上升到广告创意的竞争，因此"创意"也就愈发受到重视。那么什么是创意呢？可以简单地理解为创造某种意象。

1.1.2 广告创意的目的

广告诞生的目的就是"广而告之",通过极具创意的想法加深消费者对品牌的印象。

1. 提升产品与消费者沟通的质量

平面广告是无声的销售员,而广告通过创意吸引人的注意力,唤起情感,激发起兴趣,从而赢得消费者对产品或品牌的认同,最后达到消费的目的。

2. 广告创意降低传播成本

广告的投放需要大量资金的支持,而一个富有创意的广告能够轻松地被人记住,这就极大地减少了广告的投放投入,从而降低传播成本。

3. 有助于品牌增值

在当下的市场活动中,所有产品都在为建立品牌效应而不断努力。成功的品牌需要与消费者产生共鸣,而广告创意是品牌对消费价值的一种召唤。

4. 提升消费者的审美

广告既是一种商业行为,也是一种文化行为,有着很强的传播力和影响力,富有美感与创意的广告能够调动消费者潜意识的品行追求,提升消费者的审美,并产生模仿效应。

1.1.3 广告创意的原则

创意是广告的灵魂,也是对设计师水平的考验,需要设计师具有丰富的创新思维。广告创意不仅需要灵感,也需要有丰富的理论知识,同时还需要遵循一定的创意原则。

1. 独创性原则

与众不同的创意总是能够引起人的关注,并通过新鲜感引发人们浓厚的兴趣,进而在消费者脑海中留下深刻的、不可磨灭的印象。

2. 通俗性原则

广告最终要面向广大的受众群体,其创意内容要以消费者的理解为限度。晦涩难懂的创意只会浪费宝贵资源,只有通俗、易懂的创意,才能被受众接纳和认可。

3. 蕴含性原则

广告创意通常不会停留在表层,而是要使"本质"通过"表象"显现出来,这就要求创意形式要蕴含更深层次的含义,这样才能具有吸引人一看再看的魅力。

4. 实效性原则

平面广告创意能否达到促销的目的基本上取决于广告信息的传达效率,这就是广告创意的实效性原则。

1.1.4 广告创意思维方式

广告创意思维方式主要包括逻辑思维、形象思维、直觉思维、聚合思维、发散思维、逆向思维、联想思维。

逻辑思维

逻辑思维是指由逻辑推理产生的思维方式,是层层递进的,具有一定的指向性。

形象思维

形象思维是将创意形象化表现的思维方式,可以简单地理解为画面中的元素"像"另外一种元素。

直觉思维

直觉思维是指人对于事物的灵感、第一感觉。这种方式相对于逻辑思维和形象思维而言,更具跳跃性,是无规律的。

聚合思维

聚合思维是指将众多的元素碎片逐步引导到条理化的逻辑序列中,最终得出一个合乎逻辑规范的结论。

发散思维

发散思维是指将一个整体的元素拆分、打乱,然后重组、替换等,从而产生新的画面创意。

逆向思维

逆向思维是对常规思维的一种反向思考。

联想思维

联想思维是指在人脑记忆表象系统中,由于某种诱因导致不同表象之间发生联系的一种没有固定思维方向的自由思维活动。

1.2 平面广告创意的表现方法

创意是优秀作品必备的闪光点，通过联想与想象对画面进行调整，使用艺术手法进行修饰，将现有的知识进行结合与渗透，进而形成更巧妙、更有创意的思维方式。极具创意的平面广告设计非常易于传播。

1.2.1 直接展示法

直接展示法是将产品的质感、功能、用途、特性等，如实地展现在平面作品中，通过真实的刻画将商品最具吸引力的部分展示给消费者，从而带给消费者亲切感和信任感。

在该海报中商品位于画面中间位置，将饮品置于菠萝果肉之中，同时周围的水滴衬托出新鲜、美味感，整体给人一种原料新鲜、味道美妙的感觉。

色彩点评：
- 由于商品呈黄色，海报以黄色为主色调，给人以美味、明亮、鲜活的视觉感受。
- 海报整体明度较高，渐变背景中心采用白色，使画面中心的商品更加突出。
- 绿色作为海报的辅助色，为海报注入自然、清爽的气息，使画面更加和谐、生动。

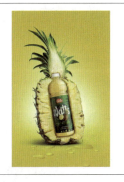

CMYK：17,22,88,0

CMYK：83,50,100,15

推荐色彩搭配：

C：7	C：9	C：82	C：30	C：10	C：44	C：7	C：37
M：21	M：49	M：62	M：84	M：16	M：27	M：10	M：57
Y：30	Y：69	Y：100	Y：77	Y：39	Y：70	Y：16	Y：74
K：0	K：0	K：41	K：0	K：0	K：0	K：0	K：0

这是一张食品主题海报设计，食物位于画面中心偏下方，盘中的食物色泽鲜艳，切开的辣椒中内含玄机，突出食物美味、诱人的特点。

色彩点评：
- 暖色调的食物色泽鲜亮、色彩纯度较高，形成足够的视觉吸引力并勾起观者的食欲。
- 该海报以产品为主体，文字位于产品上方，使画面更加平衡、和谐。白色文字在绿色背景的衬托下更加突出，让人一目了然，直接明了地传递产品信息。
- 海报通过模糊背景突出产品与文字，形成空间上的纵深感，增强了产品的视觉刺激感；绿色调的背景自然、清爽，不会与产品产生冲突。

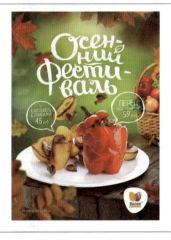

CMYK：28,89,100,0

CMYK：54,31,98,0

CMYK：11,36,88,0

CMYK：4,4,0,0

CMYK：65,79,82,49

推荐色彩搭配：

C：60	C：5	C：20	C：85	C：8	C：23	C：7	C：29
M：72	M：26	M：84	M：43	M：16	M：31	M：9	M：18
Y：80	Y：42	Y：99	Y：95	Y：48	Y：24	Y：18	Y：46
K：28	K：0	K：0	K：5	K：0	K：0	K：0	K：0

1.2.2 极限夸张法

极限夸张是广告创意常用的方式,它是将产品的某一特点进行极限夸大。夸张是一般中求新奇变化,通过虚构把对象的特点和个性中美的方面进行夸大,赋予人们一种全新的视觉感受。夸张分为艺术夸张和事实夸张。采用极限夸张法进行平面设计时,首先要确定产品的诉求,例如要体现产品的"辣",那么就可以根据"辣"这个诉求进行想象,最"辣"能出现什么情况。

这是一幅榨汁机主题海报设计,画面中将菠萝设计成海绵材质,男人的手紧握着菠萝挤出果汁。独特的设计给人以深刻的印象,暗示消费者使用这款榨汁机以后可以像挤压海绵一样轻松榨出果汁。

色彩点评:
- 该海报以浅青灰色为背景色,整体给人简朴、柔和的感觉。
- 在浅青灰色背景的衬托下,显得菠萝分外突出,引人注目。
- 人物手臂色彩与菠萝的颜色形成邻近色搭配,画面整体色彩更加和谐、自然;绿色的冠芽让海报整体的风格更加鲜活、清爽,让人印象深刻。

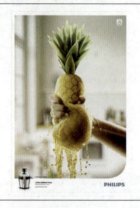

CMYK:11,8,10,0

CMYK:20,24,69,0

CMYK:57,30,76,0

推荐色彩搭配:

C:67	C:11	C:33	C:27	C:84	C:43	C:29	C:18
M:40	M:9	M:36	M:24	M:63	M:81	M:16	M:32
Y:86	Y:9	Y:47	Y:29	Y:13	Y:100	Y:53	Y:90
K:1	K:0	K:0	K:0	K:0	K:7	K:0	K:0

这是一款果蔬饮品海报设计,产品由苹果、胡萝卜、芹菜与一片茶叶组成杯子的形状,向消费者暗示果蔬饮料的天然、绿色品质,以及果蔬含量较高,整体产品都由果蔬榨汁制作而成。

色彩点评:
- 该海报背景呈淡蓝色,呈现出纯净、简单的特点,符合产品天然、绿色的主题。
- 橙色的胡萝卜搭配绿色的茶叶、芹菜,两种色彩之间对比较为强烈,形成较强的视觉刺激,使画面更加鲜活,刺激观者的食欲。
- 画面主体产品在淡蓝色背景的衬托下更加突出,给人深刻的印象。

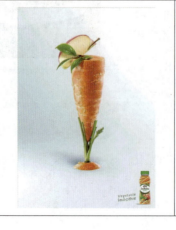

CMYK:21,80,99,0

CMYK:4,12,36,0

CMYK:8,6,1,0

CMYK:58,26,99,0

推荐色彩搭配：

 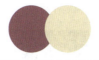 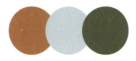

C：49	C：12	C：12	C：40	C：3	C：18	C：22	C：75
M：22	M：31	M：7	M：86	M：10	M：75	M：11	M：52
Y：99	Y：39	Y：2	Y：45	Y：25	Y：98	Y：8	Y：100
K：0	K：0	K：0	K：0	K：0	K：0	K：0	K：14

1.2.3 对比法

对比是将作品中描绘的事物的性质和特点放在鲜明的对照和直接对比中来表现，通过差别来互比互衬，强调产品的性能和特点。对比手法的运用，不仅增强了广告主题的表现力度，而且使广告饱含情趣，扩大了广告的感染力。

该海报中咖啡左右采用不同的心率图像，左侧是平静的心跳，右侧是急促的心跳，左右两侧的心率对比明显，突出了咖啡能让人振奋、活跃、心跳加速的主题。

色彩点评：

- 海报以黑色作为背景色，给人庄重、正式、认真的感觉。
- 左侧的心率图像呈现为平直的线条，让人感受到平静，对比右侧活跃、剧烈的心率曲线，让人印象深刻。
- 在黑色背景的衬托下，更加凸显白色的图像、文字与产品，视觉吸引力较强。

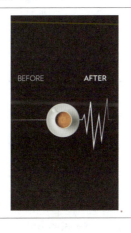

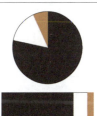

CMYK：82,77,76,57

CMYK：1,1,2,0

CMYK：19,57,84,0

推荐色彩搭配：

C：72	C：14	C：14	C：53	C：2	C：41	C：10	C：30
M：63	M：10	M：24	M：71	M：1	M：4	M：5	M：21
Y：60	Y：14	Y：38	Y：87	Y：8	Y：24	Y：16	Y：84
K：14	K：0	K：0	K：18	K：0	K：0	K：0	K：0

该海报呈现出复古、古老的油画名作效果：人物布满裂纹的腿部皮肤与涂抹产品后的光滑肌肤形成鲜明对比。通过这样的对比，凸显出产品滋润肌肤、修复皮肤的作用。

色彩点评：

- 海报以黑色为背景色，整个版面古典、复古，给人古朴、细腻的感觉。
- 画面整体色调较暗，人物腿部的色彩明度较高，引导观者将视线集中在人物腿部，呈现给消费者产品具有润肤、修复的功能。
- 画面色调偏暖，给人以委婉、细腻、轻柔的感觉，带来舒适、自然的视觉感受。

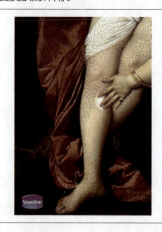

CMYK：5,11,27,0
CMYK：51,86,82,21
CMYK：92,89,74,67
CMYK：7,5,13,0

推荐色彩搭配：

C：18	C：44	C：63	C：31	C：56	C：46	C：10	C：45
M：27	M：66	M：39	M：9	M：68	M：96	M：12	M：22
Y：35	Y：65	Y：22	Y：28	Y：19	Y：91	Y：16	Y：82
K：0	K：1	K：0	K：0	K：0	K：15	K：0	K：0

1.2.4 拟人法

拟人是根据想象把物比作人，把没有生命的物品，描写成有生命的样子。拟人可以通过某些可笑的动态、外貌、情节等非常有喜感的状态表现出创意的观点。

该海报中胡萝卜表现出像人一样的神态与动作，张大的嘴与紧握的拳头表达出激动、高昂的心情，说明产品的美味令人难以抗拒，给人有趣、生动、不妨一试的感觉。

色彩点评：

- 该海报以黄色作为背景色，色彩饱满，整个版面明亮、醒目，吸引观者的视线。
- 画面中橙色的胡萝卜、红色的产品都属于暖色调。画面整体的色彩温暖、明亮，给人温暖、生动、活力满满的感觉。
- 胡萝卜以橙色与绿色进行搭配，色彩鲜艳、浓郁，呈现出天然、鲜活的视觉效果。

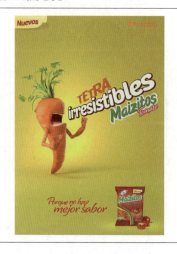

CMYK：11,18,79,0
CMYK：18,75,95,0
CMYK：35,94,81,1
CMYK：8,0,13,0
CMYK：81,24,100,0

推荐色彩搭配：

| C: 23
M: 11
Y: 11
K: 0 | C: 49
M: 4
Y: 27
K: 0 | C: 11
M: 14
Y: 33
K: 0 | C: 20
M: 8
Y: 51
K: 0 | C: 12
M: 54
Y: 65
K: 0 | C: 48
M: 57
Y: 77
K: 3 | C: 47
M: 7
Y: 18
K: 0 | C: 38
M: 13
Y: 83
K: 0 |

画面中将梨子进行拟人化处理，明亮的眼睛与胖嘟嘟的脸蛋给人一种不谙世事的纯真感觉，作怪的手为画面增添了几分顽皮、活泼的气息，给人深刻印象。

色彩点评：

- 画面以绿色为主色调，色彩清爽、自然，给人舒适、轻松的视觉感受。
- 画面背景中的阳光与树叶经过虚化处理后更加凸显前方的梨子，使其更加生动，将观者的视线引向了梨子的位置。
- 浅绿色的梨子与脸上的红晕给人清新、天真烂漫的感觉。

CMYK：26,7,44,0

CMYK：80,44,86,4

CMYK：6,59,64,0

CMYK：2,21,35,0

推荐色彩搭配：

| C: 30
M: 71
Y: 58
K: 0 | C: 20
M: 28
Y: 28
K: 0 | C: 56
M: 90
Y: 90
K: 43 | C: 56
M: 22
Y: 98
K: 0 | C: 22
M: 80
Y: 86
K: 0 | C: 29
M: 29
Y: 84
K: 0 | C: 24
M: 18
Y: 18
K: 0 | C: 7
M: 63
Y: 77
K: 0 |

1.2.5 比喻法

比喻是利用不同事物之间的某些相似之处，用一个事物来比方另一个事物。比喻的创意方式，一般应由三部分组成，即本体（被比喻的事物）、喻体（作比方的事物）和比喻词（相似点）。通常比喻的本体和喻体没有直接联系，但是二者在某一点与广告主题相同，所以可以借题发挥，进行比喻。

该海报中眼镜被替换为西瓜，同时下方的影子恰是眼镜的形状，表达出产品为火热的夏季带来一抹清凉的主题。

色彩点评：

- 该海报以深蓝色为背景色，产品以红色搭配绿色，给人以清凉、舒适的感觉。
- 画面中的黑色影子，与色彩鲜艳的产品形成鲜明对比，使版面更加沉稳。
- 海报的背景色采用同类色的搭配方式；四周采用深色的宝蓝色，中心的蓝色色调较浅，使画面主体内容更加突出。

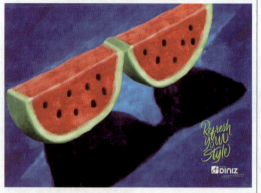

CMYK：100,87,13,0

CMYK：22,99,99,0

CMYK：69,33,79,0

CMYK：33,5,76,0

推荐色彩搭配：

C：30	C：19	C：21	C：75	C：12	C：41	C：15	C：83
M：50	M：30	M：3	M：60	M：57	M：97	M：17	M：55
Y：79	Y：89	Y：39	Y：28	Y：41	Y：87	Y：41	Y：60
K：0	K：0	K：0	K：0	K：0	K：6	K：0	K：8

　　在该海报中，将香蕉制作成茶壶形状，壶口处升腾着袅袅热气，给人以温热、温馨的感觉。将水果与茶紧密结合，勾起观者的食欲与兴趣。

色彩点评：

- 该海报以棕黄色为主色调，整体色调柔和温暖，给人温暖、亲切、和煦的视觉感受。
- 海报添加了暗角效果，使画面中央的主体内容更加突出，吸引观者的视线。
- 文字与产品位于画面下方，既不会影响中央的主体形象，同时清晰明了地传达了产品信息，便于观者了解产品。

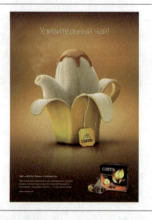

CMYK：35,53,89,0

CMYK：14,26,88,0

CMYK：13,12,27,0

CMYK：66,77,100,53

推荐色彩搭配：

C：28	C：48	C：52	C：10	C：60	C：6	C：57	C：94
M：19	M：11	M：54	M：49	M：91	M：7	M：14	M：81
Y：69	Y：86	Y：60	Y：89	Y：99	Y：9	Y：21	Y：58
K：0	K：0	K：1	K：0	K：54	K：0	K：0	K：31

1.2.6 联想法

联想是因一事物而想起与之有关的事物的思想活动。联想的创意方法是从心理角度出发，在审美对象上看到自己或与自己有关的经验，与创意本身融合为一体，在产生联想过程中引发了美感共鸣。

这是一幅有关安全驾驶主题的海报设计，画面中通过服装上的出生年份和被安全带挡住的数字表现出系好安全带的结果。同时通过这个设计使人联想到不系安全带的后果，引起人们对于系好安全带的重视。

色彩点评：
- 该海报以黑色作为主色，色彩明度较低，给人庄重、严肃的感觉。
- 海报以白色搭配黑色，在黑色背景的衬托下，白色的文字更加突出，吸引观者的视线，将要表达的主题直白明了地传递给观者。
- 画面呈现出穿着服装的人的形象，让人感同身受。

CMYK：85,82,74,61

CMYK：4,2,2,0

CMYK：32,50,58,0

推荐色彩搭配：

C：14	C：27	C：35	C：14	C：39	C：52	C：15	C：74
M：12	M：65	M：100	M：14	M：46	M：29	M：19	M：76
Y：56	Y：95	Y：76	Y：69	Y：40	Y：78	Y：29	Y：72
K：0	K：0	K：1	K：0	K：0	K：0	K：0	K：44

这是一幅文具主题海报设计，钢笔上绘制着父亲牵着孩子的图案，让人联想到使用这款钢笔可以收获幸福美好的生活。

色彩点评：
- 该海报以浅卡其色为背景色，色彩呈暖色调的同时纯度较低，给人柔和、舒适、温馨的感觉。
- 画面以蓝色作为点缀色，高纯度的蓝色在淡黄色的衬托下更加鲜明、浓郁，更易吸引观者的注意。
- 画面文字对齐排列，色彩饱满，使版面更加平稳、规整。

CMYK：11,9,15,0

CMYK：100,90,16,0

推荐色彩搭配：

C：82	C：14	C：40	C：47	C：24	C：11	C：100	C：30
M：78	M：9	M：40	M：48	M：16	M：8	M：94	M：48
Y：67	Y：10	Y：41	Y：16	Y：25	Y：15	Y：40	Y：63
K：44	K：0	K：0	K：0	K：0	K：0	K：3	K：0

1.2.7 幽默法

幽默法是将创意点通过风趣、搞笑的方式展现出来,从而引人发笑,并且引发思考。采用幽默创意法,需要细致入微地观察生活,通过人们的性恪、外貌和举止的某些可笑的特征表现出来。

画面中的人物睡在猫尾巴上,通过人物捏着鼻子的动作和夸张的神态,可以知道宠物身上的味道十分刺鼻,令人难以忍受,因此需要使用产品来清新空气、去除味道。

色彩点评:
- 该海报采用蓝灰色为主色调,低明度的色彩基调给人压抑、沉静的感觉。
- 盖着红色毛毯的人物在冷色调的衬托下更加鲜明、醒目。
- 画面中背景呈渐变色,由右到左明度逐渐降低,通过明度的变化,引导观者的视线向左侧集中。

CMYK:44,30,12,0
CMYK:85,80,73,60
CMYK:55,100,68,25
CMYK:8,40,48,0

推荐色彩搭配:

C:24	C:28	C:55	C:13	C:92	C:80	C:20	C:13
M:20	M:29	M:35	M:20	M:72	M:54	M:31	M:13
Y:16	Y:33	Y:92	Y:21	Y:46	Y:100	Y:42	Y:72
K:0	K:0	K:0	K:0	K:7	K:21	K:0	K:0

这是一幅汽车主题海报,画面中的人物栽倒在地,右侧的汽车行驶时速暗示人们这是驾驶途中出现的状况。文字位于海报下方,通过广告语呼吁人们小心驾驶,以避免发生危险。

色彩点评:
- 该海报色彩基调偏暖,给人自然、舒适的视觉感受。
- 画面中人物的着装与肌肤色彩明度较高,在虚化的中明度背景的衬托下更加突出、鲜明,极具视觉吸引力。
- 画面通过背景的虚化处理和明暗的对比,提升了空间层次感,让人物更加真实且具有代入感。

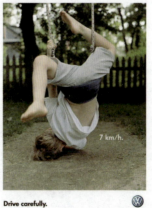

CMYK:45,48,55,0
CMYK:79,55,99,23
CMYK:0,0,0,0
CMYK:90,66,19,0

推荐色彩搭配：

C: 38	C: 8	C: 82	C: 7	C: 12	C: 23	C: 39	C: 57
M: 77	M: 11	M: 82	M: 28	M: 61	M: 13	M: 64	M: 73
Y: 89	Y: 18	Y: 88	Y: 60	Y: 47	Y: 36	Y: 87	Y: 80
K: 2	K: 0	K: 72	K: 0	K: 0	K: 0	K: 1	K: 23

1.2.8 情感运用法

情感运用法是更能引起共鸣的一种心理感受，以美好的感情来进行创意，以情动人，常以亲情、爱情、友情、回忆、怀旧作为创意点，迅速抓住人心。

这是一幅母亲节主题海报设计，画面中母亲弯下腰与孩子拥抱，两人脸上洋溢着笑容，人物组合成爱心形状，同时角落中的鸟妈妈与雏鸟对视。画面反映出母亲与孩子之间亲情的羁绊，极具感染力和代入感。

色彩点评：

- 海报以浅卡其色作为背景色，低纯度的色彩给人温馨、柔和、舒适的感觉。
- 画面主体人物采用高纯度的红色，与背景的浅卡其色形成鲜明的对比，突出主体人物形象，同时让画面的氛围更加活泼、欢快。
- 画面中鸟儿采用藏青色与灰色，既与背景和主体人物形成对比，又不会喧宾夺主，画面的色彩更加丰富、鲜活，充满视觉吸引力。

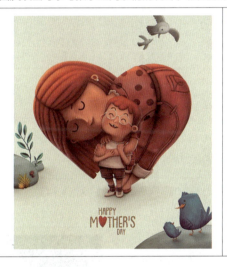

CMYK：16,9,22,0

CMYK：31,93,79,0

CMYK：89,60,42,1

CMYK：61,48,50,0

推荐色彩搭配：

C: 5	C: 70	C: 18	C: 59	C: 9	C: 30	C: 7	C: 17
M: 7	M: 39	M: 63	M: 61	M: 13	M: 41	M: 5	M: 18
Y: 15	Y: 86	Y: 31	Y: 60	Y: 26	Y: 41	Y: 3	Y: 57
K: 0	K: 1	K: 0	K: 6	K: 0	K: 0	K: 0	K: 0

这是一幅关爱儿童的海报设计，画面中孩子嘴部的卡通鳄鱼和面部的缺陷相结合，通过强烈的反差引起观者注意并激发保护欲。

色彩点评：

- 整个画面色彩纯度对比鲜明，人物部分采用低纯度色彩，而卡通鳄鱼部分为高纯度色彩，因此嘴部的缺陷更加突出。
- 黄色和黄绿色为类似色搭配，给人活泼、可爱的感觉。
- 人物部分色彩明度相对较低，形成一股压抑感，透过孩子澄净的目光，让人心生保护欲。

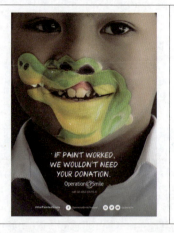

CMYK：20,30,30,0

CMYK：11,9,6,0

CMYK：11,30,75,0

CMYK：55,25,89,0

推荐色彩搭配：

C：20	C：69	C：32	C：69	C：3	C：45	C：3	C：43
M：74	M：39	M：42	M：48	M：29	M：18	M：1	M：86
Y：70	Y：39	Y：87	Y：73	Y：11	Y：80	Y：7	Y：100
K：0	K：0	K：0	K：5	K：0	K：0	K：0	K：9

1.2.9 悬念安排法

悬念安排法在表现手法上并不是直接表达，而是故弄玄虚，使得画面产生紧张、想象的心理状态。这种方式更能激发观者的想象，想一探究竟。

画面中展现了无人机穿过树木向外飞去，一条蛇探出头似要追逐的场景，周围模糊的视野暗示了无人机的速度非常快，蛇也不及它迅疾。

色彩点评：

- 该海报以墨绿色为主色调，画面中的绿色给人一种幽暗、森冷的感觉。
- 画面中的主体内容与周围的模糊景象增强了空间的纵深感，形成不安、压抑的环境气氛。
- 画面中的文字采用蓝色，色彩较为浓郁、清爽，为压抑、幽深的空间氛围增添了鲜活、活跃的气息。

CMYK：32,8,9,0

CMYK：74,18,18,0

CMYK：79,51,95,15

CMYK：13,3,11,0

推荐色彩搭配：

C: 15	C: 56	C: 72	C: 11	C: 7	C: 32	C: 42	C: 17
M: 11	M: 46	M: 17	M: 49	M: 43	M: 27	M: 95	M: 77
Y: 22	Y: 49	Y: 49	Y: 31	Y: 79	Y: 33	Y: 87	Y: 84
K: 0	K: 0	K: 0	K: 0	K: 0	K: 0	K: 7	K: 0

画面中道路发生弯折，形成迷幻、奇异的三维立体空间；视野向下逐渐变得狭窄，形成紧张、不安的纵深空间；而汽车在这个弯曲的转角处停靠，似乎在抉择是否要继续前行。海报通过紧张、震撼、奇异的画面吸引观者的注意，激发观者对产品的兴趣。

色彩点评：

- 该海报以棕色为主色调，通过灯光与马路的明暗变化反映出时间已是夜晚。
- 画面色彩明度较低，右下方的建筑呈冷色调，与画面色彩形成冷暖对比，使画面更加均衡、和缓，给人舒适、惬意的视觉感受。
- 深蓝色车身与右下方的建筑相呼应，形成一种前进的趋势，增强了空间的动感。

CMYK：47,55,71,1

CMYK：92,80,12,0

CMYK：0,0,0,0

CMYK：8,8,17,0

推荐色彩搭配：

C: 75	C: 28	C: 16	C: 26	C: 34	C: 48	C: 20	C: 78
M: 54	M: 66	M: 21	M: 9	M: 26	M: 18	M: 26	M: 51
Y: 86	Y: 78	Y: 44	Y: 79	Y: 32	Y: 82	Y: 79	Y: 26
K: 16	K: 0	K: 0	K: 0	K: 0	K: 0	K: 0	K: 0

1.2.10 反常法

反常法是指不循规蹈矩，可以选择反向思维。例如树叶是绿色是正常的，那么将它制作成黑色的，这样它所传递的感觉就会发生改变。这种反常的表现通常会在瞬间吸引人的注意，并引发思考，从而给人留下深刻印象。

画面中白色的牛神色镇定,与其他神色惊慌的牛形成鲜明对比。这种反常的刻画与海报"从平常的生活中休息一下"的广告语紧密联系,深扣主题。

色彩点评:

- 该海报色彩呈暖色调,低明度的色彩表明此时已是黄昏时分,给人一种静谧、优美的感觉。
- 画面中白色的牛与其他棕色的牛形成鲜明对比,突出其主体地位,引导观者的视线向其集中。
- 海报下方的文字与产品色彩饱和度较高,在昏沉、朦胧背景的衬托下更加清晰、醒目,直接明了地传递给观者信息。

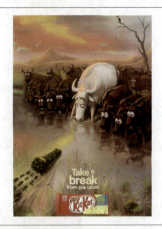

CMYK:10,26,58,0
CMYK:27,62,53,0
CMYK:8,11,10,0
CMYK:58,82,85,40
CMYK:67,56,90,14

推荐色彩搭配:

C:63	C:53	C:0	C:16	C:45	C:10	C:5	C:7
M:51	M:46	M:0	M:3	M:46	M:59	M:7	M:16
Y:91	Y:40	Y:0	Y:66	Y:100	Y:42	Y:15	Y:51
K:7	K:0	K:0	K:0	K:0	K:0	K:0	K:0

画面中的斑马追逐着狮子,通过这种反常的捕猎行为说明:即使是强大的狮子,在饥饿的状态下也无力面对弱小的猎物,从而暗示产品可以带来强大的能量。

色彩点评:

- 该海报色彩呈暖色调,色彩明度适中,给人温和、自然的感觉。
- 画面从右上至左下明度逐渐降低,通过光影的变化描绘出紧张、危急的空间气氛。
- 画面右下角的产品与广告语色彩明度与饱和度较高,在暗色背景的衬托下更加醒目明了,清晰地传递出产品的宣传主题。

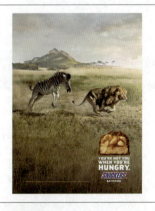

CMYK:21,15,14,0
CMYK:45,44,65,0
CMYK:0,1,2,0
CMYK:52,75,100,20

推荐色彩搭配:

C:14	C:46	C:69	C:14	C:56	C:13	C:60	C:83
M:5	M:13	M:62	M:35	M:27	M:24	M:33	M:87
Y:12	Y:4	Y:71	Y:54	Y:33	Y:81	Y:97	Y:58
K:0	K:0	K:20	K:0	K:0	K:0	K:0	K:35

1.2.11 3B运用法

3B 是Beauty、Baby、Beast的简写，这种创意方法通常是将漂亮的女人、孩子、动物形象应用在广告中，通过人们的审美心理和爱心提升广告的注目率，并增加广告的趣味性。

这是一本时尚杂志的封面设计，画面中通过美女模特吸引观者的视线，娇艳的红唇增添了一抹诱惑与热烈，同时观者可以直观、清晰地了解唇膏色号，进而了解产品。

色彩点评：

- 该海报以米色为主色调，色彩明度较高，给人纯净、优雅、时尚的感觉。
- 模特的唇色色彩艳烈、浓郁，高纯度的红色给人热情、明艳的感觉，与肤色形成鲜明的对比，突出产品的效果。
- 画面中文字采用黑白两色，与主体人物对比鲜明，简单的色彩与字体可以将信息更加准确、直白地传递给观者。

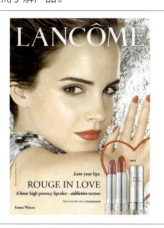

CMYK：7,22,24,0
CMYK：56,96,100,46
CMYK：0,0,0,0
CMYK：31,98,81,0

推荐色彩搭配：

C：18	C：18	C：87	C：16	C：29	C：10	C：57	C：18
M：54	M：32	M：56	M：19	M：30	M：25	M：76	M：96
Y：42	Y：62	Y：46	Y：16	Y：63	Y：27	Y：82	Y：68
K：0	K：0	K：2	K：0	K：0	K：0	K：28	K：0

画面中挎着产品的小兔子背着降落伞落下，可爱、毛茸茸的兔子让人心生喜爱之情，引起观者的注意与兴趣，给人一种有趣、可爱的感觉。

色彩点评：

- 该海报呈冷色调，蓝紫色的色彩基调给人梦幻、浪漫的感觉。
- 画面中灰色的兔子可爱、生动，使画面的气氛更加活泼、欢快，让人心生喜爱。
- 文字与产品采用高纯度的紫色，通过色彩纯度的对比与背景分开，在画面中更加鲜明、突出，清晰明了地表达了产品主题。

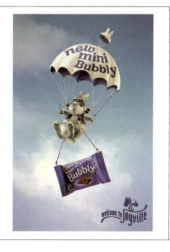

CMYK：65,44,16,0
CMYK：31,28,9,0
CMYK：2,0,9,0
CMYK：89,100,27,0
CMYK：53,53,57,0

推荐色彩搭配：

C: 31	C: 32	C: 49		C: 6	C: 29		C: 16	C: 93	C: 3
M: 20	M: 57	M: 62		M: 27	M: 69		M: 37	M: 88	M: 0
Y: 15	Y: 81	Y: 6		Y: 40	Y: 100		Y: 36	Y: 89	Y: 2
K: 0	K: 0	K: 0		K: 0	K: 0		K: 0	K: 80	K: 0

1.2.12 神奇迷幻法

神奇迷幻法是将产品与虚构的场景相结合，常用梦幻的场景、充满感染力的想象、浪漫的气息，营造产品浓浓的气氛。这种创意方法需要色调和谐统一，从而使画面充满想象力。

这是一款能量饮料广告，画面中的城市围绕瓶身建造，阶梯盘绕着瓶身蜿蜒而上，增强了画面的律动感与吸引力，给人魔幻、奇异、瑰丽的感觉。

色彩点评：

- 该海报以蓝色和黄色为主刻画背景，画面左右两侧呈现出"冰火两重天"的景象，这种魔幻、炫目的画面使人联想到饮用产品后的刺激、爽快。
- 温暖、炽烈的橙色天空与幽静、冰冷的蓝色天空产生"势均力敌"的效果，具有较强的视觉冲击力的同时，保持了均衡、稳定的状态。
- 画面中的主体内容采用低明度的黑色，为炫目、奇幻的画面增添了稳定、平静的气息。

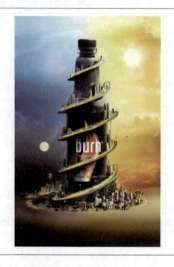

CMYK：90,66,21,0

CMYK：15,36,73,0

CMYK：84,81,63,41

推荐色彩搭配：

C: 28	C: 12	C: 72		C: 89	C: 17		C: 13	C: 6	C: 88
M: 51	M: 9	M: 32		M: 54	M: 5		M: 4	M: 21	M: 60
Y: 66	Y: 33	Y: 29		Y: 100	Y: 68		Y: 7	Y: 52	Y: 32
K: 0	K: 0	K: 0		K: 25	K: 0		K: 0	K: 0	K: 0

画面中汽车从翻卷的地面中冲出来，配合翻腾的沙土营造出紧张、焦急、刺激的氛围，暗示了汽车的性能很好，面对恶劣的道路状况依旧出众。

色彩点评：

- 该海报以绿色为主色调，中明度的色彩基调给人和煦、自然、舒适的感觉。
- 棕色的地面与蓝色的汽车形成冷暖对比，增强了画面的可视性。
- 画面中央的阳光使中央位置的明度最高，引导人们的视线集中在此处，使人一眼便注意到汽车。

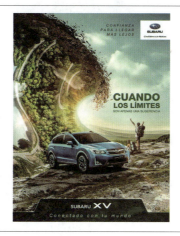

CMYK：54,16,39,0

CMYK：45,17,87,0

CMYK：51,80,100,22

CMYK：76,21,26,0

CMYK：88,53,99,22

推荐色彩搭配：

C：8 M：63 Y：60 K：0	C：5 M：5 Y：4 K：0	C：57 M：50 Y：11 K：0	C：56 M：23 Y：9 K：0	C：12 M：22 Y：61 K：0	C：20 M：32 Y：39 K：0	C：18 M：54 Y：75 K：0	C：18 M：94 Y：88 K：0

1.2.13 连续系列法

连续系列法是通过连续的画面，形成一个完整的视觉印象，观者仿佛看视频一样形成一个完整的视觉印象。

这是一幅汽车主题海报，画面中间位置的卡车通过不断的演变变形成小汽车，这一过程演示了汽车形态的变迁。

色彩点评：

- 该海报以淡蓝色为主色调，给人清爽、纯净的感觉。
- 淡蓝色的背景色彩纯度较低，通过纯度的对比凸显深绿色的汽车。
- 渐变色的背景使画面的色彩更加丰富，白色背景可以让观者的视线集中在画面中央位置的汽车上。

CMYK：12,3,2,0

CMYK：73,56,100,20

CMYK：86,52,27,0

推荐色彩搭配：

C：71 M：12 Y：18 K：0	C：18 M：80 Y：80 K：0	C：78 M：80 Y：77 K：59	C：55 M：82 Y：15 K：0	C：23 M：0 Y：45 K：0	C：19 M：26 Y：86 K：0	C：20 M：14 Y：7 K：0	C：90 M：87 Y：87 K：77

画面中通过将字母a不断变形复制最终制作成钥匙的形象，表达出排版设计的美妙之处，吸引观者的注意。

色彩点评：

- 该海报以藏青色为主色，低明度的色彩基调给人沉稳、镇静、大气的感觉。
- 画面中的主体形象采用白色，在低明度的藏青色背景的衬托下更加鲜明突出。
- 海报添加了暗角设计，使画面中间亮、四周暗，使主体形象更加醒目，引导观者的视线向中央集中。

CMYK：79,49,36,0

CMYK：0,2,1,0

推荐色彩搭配：

C：77 M：45 Y：33 K：0	C：3 M：1 Y：7 K：0	C：43 M：43 Y：55 K：0	C：24 M：27 Y：39 K：0	C：44 M：97 Y：93 K：11	C：63 M：69 Y：59 K：12	C：1 M：16 Y：16 K：0	C：69 M：34 Y：100 K：0

第 2 章

平面广告设计的构图

平面广告设计需要通过合理的构图展示出作者要表达的内容。合理的构图既可以为画面添加活力，又增加画面的可视性与趣味性，使画面效果多元且丰富。

2.1 重心型构图

重心型构图是将主体放置在画面中心进行构图。这种构图方式可以突出重点，让版面产生强烈的向心力，给人吸引、集中、收缩的感觉。重心型构图通常会采用大量的留白，以保证视觉焦点的突出。

该平面广告中的产品位于画面中央位置，可以迅速地抓住观者的视线，占据视觉的焦点位置。这种构图方式版式简洁明了，主体内容突出，给人平稳、规整的感觉。

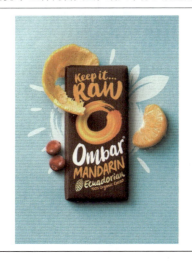

这是一幅休闲食品为主题的平面广告设计，主体内容位于画面中央位置，周围有大量留白，并以番茄和产品实物造型增强主体内容的吸引力，通过这样的设计可以快速地引导观者的视线向中央集中。

色彩点评：
- 该平面广告设计采用红色调，给人活力、热烈、喜庆的感觉。
- 画面的色调与主题内容的色调相呼应，形成和谐、舒适的视觉效果。海报的暗角效果同时使得中央的产品更加突出、明了。
- 大面积的红色易引起烦躁、疲倦的情绪，画面中通过绿色的叶子与蓝色的标签降低红色的热感，让画面更加舒适、均衡。

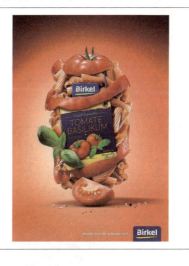

CMYK：29,88,100,0
CMYK：57,22,98,0
CMYK：98,90,42,7
CMYK：10,24,84,0

推荐色彩搭配：

C：7	C：15	C：50	C：35	C：32	C：15	C：41	C：52
M：7	M：27	M：84	M：31	M：13	M：26	M：10	M：90
Y：9	Y：39	Y：58	Y：28	Y：40	Y：81	Y：81	Y：100
K：0	K：0	K：7	K：0	K：0	K：0	K：0	K：32

2.2 垂直型构图

垂直型构图是较常规的排版形式，就是将图片和文字自上而下垂直摆放。垂直型构图有稳定、挺拔、庄严、有力、秩序等特点。在排版时，文字通过大小与形式上的对比体现信息的层级关系，避免信息混乱。

画面中文字与主体产品由上至下垂直排列，通过对产品进行适当的设计使其更加有趣、可爱，增强了画面的视觉吸引力。版面布局规整，文字信息一目了然，给人整齐、稳定、有序的感觉。

画面中文字与食物垂直排列，版面中图像占据较大的位置，文字位于主体图像下方，画面构图具有较强的秩序性与稳定性，给人整洁、均衡、舒适的视觉感受。

色彩点评：
- 该平面广告以黄色为主色调，高纯度色彩基调给人明亮、享受、温暖的感觉。
- 画面中较重要的文字内容采用较大的黑色字体，在黄色背景的衬托下更加醒目、清晰。
- 红色的果蔬使画面的视觉刺激性更强，勾起观者的食欲。

CMYK：17,23,85,0

CMYK：28,94,100,0

CMYK：73,78,99,61

推荐色彩搭配：

C: 9	C: 95	C: 0	C: 8	C: 38	C: 20	C: 26	C: 96
M: 9	M: 84	M: 1	M: 5	M: 8	M: 32	M: 69	M: 84
Y: 53	Y: 40	Y: 0	Y: 15	Y: 22	Y: 83	Y: 81	Y: 62
K: 0	K: 5	K: 0	K: 0	K: 0	K: 0	K: 0	K: 40

2.3 水平型构图

水平型构图是将文字或图案横向进行排列，通常具有安宁、稳定等特点，可以用来展现宏大、广阔的画面感。水平线决定了水平型构图的效果。例如，水平线居中，能够给人以平衡、稳定之感；水平线位于画面偏下的位置，能够强化画面的高远；水平线位于画面偏上的位置，则可以展现出画面的广阔。

画面中的文字横向排列，这种水平型构图符合人们的视觉流程，形成一种延伸、舒展、稳定的感觉。突出标记的一行黄色文字采用不同的内容进行设计，表达了独特的创意，紧扣主题。

该平面广告为横版结构，画面中文字与主体产品从左到右水平排列，这种水平型构图符合人们的视觉习惯，形成舒适、伸展、宽阔的视觉效果。主体产品占据画面中央位置，将其直观地展示给观者，吸引观者的注意。

色彩点评：
- 该平面广告以橘粉色为主色调，色调较为柔和，给人温柔、亲切、浪漫的感觉。
- 画面中主体产品采用多种色彩，丰富了画面的色彩，提升了平面的视觉吸引力。
- 画面中的文字采用黑褐色，与橘粉色的背景形成对比，又不会带来过重的强硬感，让画面整体色调更加沉稳、均衡。

CMYK：5,35,27,0　CMYK：64,72,72,28　CMYK：16,77,55,0

推荐色彩搭配：

| C: 4
M: 34
Y: 28
K: 0 | C: 74
M: 66
Y: 11
K: 0 | C: 57
M: 58
Y: 54
K: 2 | C: 83
M: 85
Y: 71
K: 59 | C: 15
M: 14
Y: 76
K: 0 | C: 0
M: 0
Y: 0
K: 0 | C: 10
M: 10
Y: 22
K: 0 | C: 64
M: 60
Y: 84
K: 19 |

2.4 对称式构图

对称式的构图方式是将版面以某个轴进行对称,轴可以是水平、垂直或倾斜的。对称式构图具有平衡、稳定、画面互相呼应的视觉效果。绝对对称式构图容易给人呆板、严肃的感觉,所以可以适当变换,制造冲突感。

该平面广告采用对称式的构图方式,画面中的图案以主体图像为轴水平对称,形成稳定、平衡的视觉效果。鸡尾酒左右的不同人物形象则为画面增添了生动、活跃的气氛。

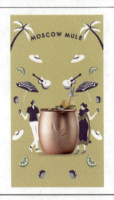

画面中的主体图像采用对称式的构图方式,以画面中心线为轴,左右对称,画面整体给人相对均衡、协调、明快的感觉。

色彩点评:

- 该平面广告以灰绿色为背景色,给人温馨、柔和、安静的感觉。
- 画面中的主体图像以玫红色为主色调,色彩纯度较高,与灰绿色背景形成强烈的对比,提升了画面的视觉刺激性。
- 画面中的文字采用黑色,为明快、活跃的画面增添了稳定、平静的气息。同时黑色具有较强的视觉冲击力,便于观者阅读文字信息。

CMYK:35,9,22,0

CMYK:41,100,58,2

CMYK:0,0,0,0

CMYK:87,74,66,40

推荐色彩搭配:

C:90	C:11	C:90	C:35	C:18	C:52	C:5	C:20
M:60	M:97	M:87	M:78	M:13	M:23	M:6	M:27
Y:49	Y:96	Y:87	Y:100	Y:11	Y:5	Y:10	Y:91
K:5	K:0	K:77	K:1	K:0	K:0	K:0	K:0

2.5 曲线型构图

曲线的构图呈现蜿蜒之势，可以带来优美、柔和的感觉，还可以起到引导观众视线的作用，天生带有一种律动之感。

画面中人物的头发呈曲线延展，给人柔顺、光滑的感觉，叶片以主体产品为中心向四周发散，整体画面充满动感与空间感。

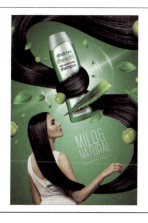

这是一幅以巧克力为主题的海报设计，画面整体呈旋涡状，通过这种曲线形态将观者的视线集中到画面中心，直观明了地传递出产品主题。整体画面充满韵律感与活跃感。

色彩点评：

- 该平面广告以紫色为背景色，高纯度的色彩基调给人饱满、灵动的感觉。
- 画面中深棕色的产品实物与牛奶搭配在一起更显醇厚、美味，勾起观者的食欲。
- 白色的文字色彩明度极高，与紫色的背景对比强烈，提升了画面的活跃性，使整体画面更加欢快、灵动。

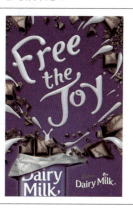

CMYK：84,90,28,0

CMYK：17,10,6,0

CMYK：63,76,78,38

推荐色彩搭配：

C: 35	C: 29	C: 21	C: 51	C: 7	C: 20	C: 67	C: 54
M: 34	M: 48	M: 75	M: 87	M: 6	M: 32	M: 91	M: 9
Y: 11	Y: 87	Y: 28	Y: 83	Y: 42	Y: 83	Y: 54	Y: 8
K: 0	K: 0	K: 0	K: 22	K: 0	K: 0	K: 19	K: 0

2.6 倾斜式构图

倾斜式构图是将版面元素倾斜摆放，给人不稳定的感觉。倾斜式构图常用于表现动感、失衡、紧张、流动、危险等场面。同时倾斜的版面还具有引导视线的作用。

该平面广告采用倾斜式构图，画面中的主体图像呈现出向上倾斜的趋势，引导观者的视线向上集中，搭配倾斜的文字使画面充满不稳定感，引起人们的想象。

这是一幅汽车主题的平面广告设计，画面采用倾斜式的构图，引导观者的视线由左上至右下延伸，汽车呈现出冲出纸张桎梏的动势，画面充满动感。

色彩点评：

- 该平面广告以灰色作为背景色，采用径向渐变使画面出现光线变化，给人和谐、柔和、简朴的感觉。
- 画面中明亮的橘红色车身与陈旧的灰绿色车身对比鲜明，增强了画面的冲突感，昭示了产品的新生，以此刺激消费者的购买欲。
- 画面中的黑色文字紧邻主体图像，便于吸引观者注意。

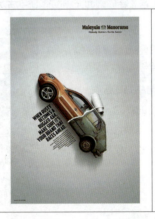

CMYK：18,12,11,0
CMYK：25,75,78,0
CMYK：75,53,65,7
CMYK：80,80,86,68

推荐色彩搭配：

C：53	C：90	C：7		C：22	C：31		C：60	C：12	C：2
M：62	M：95	M：16		M：73	M：46		M：37	M：30	M：2
Y：33	Y：64	Y：55		Y：46	Y：81		Y：100	Y：74	Y：3
K：0	K：52	K：0		K：0	K：0		K：0	K：0	K：0

2.7 散点式构图

散点式构图是指将一定数量的元素散落在画面中的构图方法。这种构图可以创造出不规律的节奏和动势，让画面气氛活跃。在使用该构图方式时，可以使用简约的背景，这样形成繁简对比，从而增加画面的视觉张力。

画面中的各种图形元素与文字采用散点式构图，整体给人一种饱满、活泼的感觉，又不会造成过多的凌乱感。文字位于画面中央位置，直观、清晰地传递给观者信息。

这是一幅有关饮品的平面广告，画面中色泽诱人的食物围绕产品分散摆放，增强了画面的视觉吸引力，同时确保了产品的主体地位，引导观者的视线向主体产品集中。

色彩点评：
- 该平面广告以粉色为背景色，色彩基调柔和，给人亲切、温馨的感觉。
- 画面整体呈暖色调，主体内容采用红色与橙黄色进行搭配，使画面更加活跃、丰富，刺激了观者的食欲。
- 酒红色的文字部分以白色色块为底，使文字信息更加清晰、醒目，便于观者接收信息。

CMYK：5,27,20,0
CMYK：0,0,0,0
CMYK：13,53,76,0
CMYK：33,99,100,1

推荐色彩搭配：

C: 16	C: 51	C: 98	C: 46	C: 26	C: 44	C: 9	C: 18
M: 59	M: 21	M: 94	M: 100	M: 7	M: 8	M: 18	M: 81
Y: 83	Y: 14	Y: 57	Y: 98	Y: 18	Y: 43	Y: 73	Y: 86
K: 0	K: 0	K: 36	K: 17	K: 0	K: 0	K: 0	K: 0

2.8 三角形构图

三角形构图是一种稳定的构图方式,画面中所要表达的图形内容被放置在三角形中,或者图形本身形成三角形的态势。正三角形构图给人以稳重的感觉,倒三角形构图给人以一种不稳定的紧张感;不规则三角形构图则有一种灵活性和跳跃感。

这是一幅电影节主题的平面设计,画面采用三角形的构图方式,字母向上延伸变形构成三角形,形成平稳、舒展、个性的视觉效果。

画面中众人举起的酒瓶与文字组合成三角形的形态,给人平稳、坚固的感觉。瓶口倾洒出的酒液为画面增添了活跃的气氛,让人感受到人物激越、兴奋、欢快的心情。

色彩点评:

- 该平面广告以红色与蓝色两种色彩为背景色,低明度的色彩基调给人神秘、朦胧、奇幻的感觉。
- 画面色彩明度由中心向四周逐渐降低,中央位置的色彩明度最高,突出中心的主体内容,引导观者的视线。
- 画面中的文字采用红色与浅黄色两种高明度基调的色彩,在黑色背景的衬托下更加醒目、突出。

CMYK:93,88,77,69
CMYK:44,99,99,13
CMYK:94,75,35,1
CMYK:19,67,93,0
CMYK:18,34,42,0

推荐色彩搭配:

C: 12	C: 53	C: 8		C: 2	C: 14		C: 37	C: 11	C: 4
M: 31	M: 98	M: 37		M: 5	M: 73		M: 3	M: 34	M: 9
Y: 28	Y: 78	Y: 83		Y: 11	Y: 33		Y: 17	Y: 3	Y: 28
K: 0	K: 31	K: 0		K: 0	K: 0		K: 0	K: 0	K: 0

2.9 分割型构图

分割型构图是将版面进行分割使其产生明显的反差，形成对比效果。常见的为左右分割、上下分割。分割型构图会通过图案、色彩形成对比，通过对比引发观者的联想与思考。

该平面广告采用分割型构图方式，通过背景色彩与设计元素的不同将画面分割为两个不同的部分，给人简约、纯净的感觉，并通过文字与图标使左右两部分形成联系。

这是一幅以运动健康为主题的平面广告设计，画面通过背景色彩明度的变化和主体图像的不同形成鲜明的分割线，分割为两部分。左侧的半个篮球筐与右侧的木桶组合成桶形，同时下方的文字增强了左右两部分画面的联系性，整个海报给人有趣、创意十足的印象。

色彩点评：

- 该平面广告以卡其色为主色调，画面通过高光位置的变化形成不同的两部分，并突出主体图像，吸引观者的视线集中在中央位置。
- 画面中的主体图像采用棕色与红色两种暖色调色彩，与卡其色背景保持了和谐、温暖的状态。
- 画面以白色作为点缀色，与中明度的卡其色背景形成明显对比，将文字信息直观、清晰地传递给观者。

CMYK：31,39,49,0

CMYK：54,92,100,40

CMYK：8,3,5,0

CMYK：35,94,92,2

推荐色彩搭配：

C: 68	C: 5	C: 52	C: 33	C: 37	C: 46	C: 58	C: 23
M: 20	M: 4	M: 84	M: 48	M: 11	M: 78	M: 49	M: 32
Y: 38	Y: 5	Y: 71	Y: 51	Y: 11	Y: 70	Y: 46	Y: 42
K: 0	K: 0	K: 17	K: 0	K: 0	K: 6	K: 0	K: 0

2.10 O型构图

O型构图法也被称之为"圆形构图法"。这种构图方法利用画面中的内容将视线引向画面中心。通常这种构图方法会给人一种紧凑感、收缩感。

这是一幅食物主题的平面广告设计，画面采用O型构图，以中央位置的主体产品为视觉焦点，其他设计元素围绕其呈旋涡状向外扩散，整个画面给人饱满、蔓延的感觉。

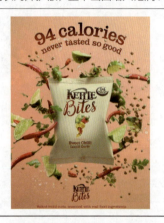

该平面广告采用O型构图方式，将图中心的咖啡作为视觉焦点，其他图形和图案围绕咖啡向外发散，通过旋涡状的图像引导观者的视线向外扩散，继而注意到文字信息。

色彩点评：

- 该平面广告以乳白色为背景色，低纯度的色彩基调给人柔和、亲切、和煦的感觉。
- 画面中的主体内容采用色彩纯度较高的深棕色，在低纯度背景的衬托下显得更加醒目、清晰，并形成较为融洽、自然的画面氛围。
- 黄色花朵作为点缀，为柔和、简朴的画面注入了活力，具有较强的视觉刺激性。

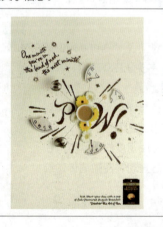

CMYK：11,10,15,0
CMYK：64,87,88,57
CMYK：42,58,79,1
CMYK：10,23,86,0

推荐色彩搭配：

C: 11	C: 47	C: 22		C: 12	C: 4		C: 10	C: 47	C: 7
M: 9	M: 61	M: 14		M: 14	M: 29		M: 43	M: 29	M: 9
Y: 15	Y: 87	Y: 87		Y: 29	Y: 29		Y: 25	Y: 99	Y: 4
K: 0	K: 4	K: 0		K: 0	K: 0		K: 0	K: 0	K: 0

2.11 对角线构图

对角线构图与倾斜构图很相似,是将设计元素沿着画面的对角线进行放置,这种构图可以产生强烈的动感和不稳定感。这种打破横平竖直的方式,能够增加画面的视觉张力,为整个画面带来更多的生机和活力。

该平面广告设计采用对角线构图方式,画面整体呈现出一种向上的趋势,同时表现出跳跃的运动员,提升了画面的空间感与动感。

这是一幅关于能量饮料主题的平面广告设计,画面采用对角线构图,瓶中喷洒出的大量饮料碰撞在一起,给人一种激越、迸发、青春昂扬的感觉。

色彩点评:
- 该平面广告以黑色作为背景色,色彩明度极低,给人静默、神秘、稳定的感觉。
- 画面中的主体产品采用高纯度的绿色与蓝色,在黑色背景的衬托下更加耀眼、清晰,使画面的视觉张力更加强烈。
- 白色文字与黑色背景形成强烈的对比,观者可以直观、清晰地获取信息。

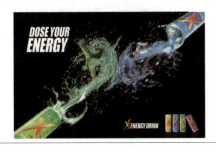

CMYK: 90,87,87,77
CMYK: 86,54,18,0
CMYK: 0,0,0,0
CMYK: 77,20,90,0

推荐色彩搭配:

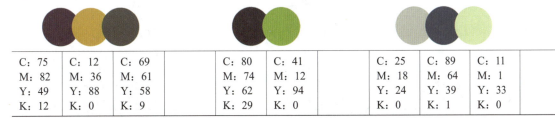

C: 75	C: 12	C: 69	C: 80	C: 41	C: 25	C: 89	C: 11
M: 82	M: 36	M: 61	M: 74	M: 12	M: 18	M: 64	M: 1
Y: 49	Y: 88	Y: 58	Y: 62	Y: 94	Y: 24	Y: 39	Y: 33
K: 12	K: 0	K: 9	K: 29	K: 0	K: 0	K: 1	K: 0

2.12 满版型构图

满版型构图主要是将图片铺满整个版面，在图片上进行文字、图形等创意。画面感比较强，具有极强的代入感以及视觉感受。

画面采用满版型构图，将图像铺满整个画面，色泽鲜艳的食物形成较强的视觉吸引力，引起观者的食欲。

这是一幅关于圣诞节主题的平面广告设计，采用满版型的构图方式，画面中飘雪的景象与神色郁郁的圣诞老人，形成一幅冷寂、广阔的画面，给人无尽的想象空间。

色彩点评：

- 该平面广告以蓝灰色为主色调，低明度的色彩基调给人昏暗、寒冷的感觉。
- 画面中的文字采用高明度的白色，通过与蓝灰色背景形成的明度对比突出文字，表现平面广告的主题。
- 画面以红色作为点缀色，活跃了画面的气氛，使其更加鲜活，提升了画面的视觉吸引力。

CMYK：69,39,26,0
CMYK：1,0,1,0
CMYK：89,85,83,75
CMYK：39,97,96,5

推荐色彩搭配：

C: 77	C: 36	C: 47	C: 9	C: 30	C: 45	C: 68	C: 10
M: 61	M: 4	M: 15	M: 54	M: 96	M: 15	M: 51	M: 22
Y: 43	Y: 19	Y: 62	Y: 87	Y: 93	Y: 21	Y: 100	Y: 86
K: 2	K: 0	K: 0	K: 0	K: 0	K: 0	K: 10	K: 0

第 3 章

平面广告设计的行业分类

平面广告设计应用领域广泛，尤其在互联网时代发展尤为迅速。平面广告设计类型大致可分为服装类、食品类、化妆品类、电子产品类、日用品类、房地产类、旅游类、医药类、文娱类、汽车类、教育类、烟酒类以及珠宝首饰类等。

特点：

- 服装类平面广告主要结合服装的形式美学以及当下的流行款式进行宣传推广。
- 食品类平面广告一般以图文结合的形式展现，用食物图片来吸引消费者眼球。
- 文娱类平面广告主要将视觉效果与表达内容进行有机结合，与消费者达成共鸣点。
- 医药类平面广告多以蓝、绿、白作为主色，给人一种科技、理性、值得信任的印象。
- 奢侈品类平面广告通常会给消费者呈现一种昂贵、高端的视觉感受，令人心生向往。

3.1 服装平面广告设计

这是一幅时尚女性服装的平面广告设计，画面通过美女模特表现女性时尚、大方、简约的穿搭方式。

画面中的文字居中排版，并与人物由上至下垂直排列，形成规整、整洁、平稳的画面布局，增强了画面的秩序感。

色彩点评：
- 该平面广告以橘粉色作为主色调，给人甜美、温柔、浪漫的感觉。
- 模特身着黑色服装，在橘粉色背景的衬托下更加吸睛，模特的笑容具有极强的感染力与代入感，刺激消费者的购买欲。

CMYK：6,54,40,0
CMYK：90,90,78,71
CMYK：0,0,0,0
CMYK：3,27,27,0

推荐色彩搭配：

C：2	C：6	C：76	C：11	C：9	C：10	C：43	C：85
M：25	M：52	M：70	M：69	M：16	M：6	M：23	M：63
Y：15	Y：39	Y：66	Y：20	Y：22	Y：8	Y：21	Y：43
K：0	K：0	K：30	K：0	K：0	K：0	K：0	K：3

这是一幅运动鞋品牌的推广广告设计，画面中表现出追求个性、运动、永不停息的品牌理念，吸引更多热爱运动的人购买产品。

画面下方的文字在灰色背景的衬托下更加明亮、清晰，给人简约、整洁、稳定的感觉，紧扣该品牌追求的洒脱、年轻、舒适的精神。

色彩点评：
- 该平面广告以灰色作为背景色，背景采用径向渐变形成丰富的空间层次，并使观者的视线集中在画面的中央位置。
- 画面将主体产品放置在画面中央位置，直观地向观者展现产品，红色的运动鞋极具视觉刺激性，给人青春、个性十足的感觉。

CMYK：35,28,27,0
CMYK：1,1,2,0
CMYK：38,97,94,4

推荐色彩搭配：

C：31	C：35	C：47	C：39	C：78	C：96	C：23	C：1
M：24	M：95	M：7	M：5	M：55	M：81	M：31	M：1
Y：24	Y：83	Y：11	Y：10	Y：84	Y：40	Y：53	Y：2
K：0	K：2	K：0	K：0	K：19	K：4	K：0	K：0

3.2 食品平面广告设计

　　这是一幅食品主题平面广告设计,画面将主体产品放置在中央位置直观地展示给观者,其他元素由中心向外扩散,增强了画面的感染力,刺激观者的食欲。

　　画面中的主级文字采用白色与红棕色,字号加粗;次级文字围绕主体图像呈弧线排列,文字醒目,便于观者接收信息。

色彩点评:

- 该平面广告以橙色为主色调,高纯度的色彩基调给人温暖、欢快、热情的感觉。
- 画面中的各种蔬菜、小食采用红色、绿色、黄色等高纯度色彩,丰富了画面的色彩,增强了画面的感染力,勾起了观者的食欲。

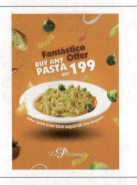

CMYK: 12,63,87,0　　CMYK: 16,25,81,0

CMYK: 1,2,3,0　　CMYK: 67,19,81,0

推荐色彩搭配:

C: 14	C: 23	C: 12		C: 12	C: 40		C: 15	C: 14	C: 77
M: 29	M: 17	M: 51		M: 50	M: 84		M: 19	M: 9	M: 23
Y: 26	Y: 18	Y: 24		Y: 92	Y: 97		Y: 38	Y: 80	Y: 43
K: 0	K: 0	K: 0		K: 0	K: 4		K: 0	K: 0	K: 0

　　这是一幅美食主题的平面广告设计,画面中各种食物、食材、调料有规律地分布在文字四周,画面布局饱满而不凌乱,与海报主题紧密联系。

　　中央位置文字后方叠加半透明矩形方块,突出文字信息,向观者直接表明海报主题。

色彩点评:

- 该平面广告以灰绿色作为背景色,低明度的色彩基调给人安静、温馨、稳定的感觉。
- 灰绿色的低明度背景使得前方的主体内容更加突出、醒目。画面中的各个元素色彩饱满、鲜艳,活跃了画面的气氛,使食物在视觉上更加美味,引起观者的注意。

CMYK: 52,37,43,0

CMYK: 3,4,3,0

CMYK: 55,68,85,18

推荐色彩搭配：

C: 49	C: 27	C: 13		C: 10	C: 7		C: 13	C: 64	C: 7
M: 92	M: 10	M: 64		M: 21	M: 13		M: 17	M: 78	M: 24
Y: 78	Y: 78	Y: 87		Y: 81	Y: 31		Y: 13	Y: 86	Y: 8
K: 18	K: 0	K: 0		K: 0	K: 0		K: 0	K: 46	K: 0

3.3 化妆品平面广告设计

　　这是一幅护肤品主题的平面广告设计，画面中从水龙头中滴下的水滴与浸泡在水中的玉兰花都表明了这是有关补水、滋润的护肤产品，给人清爽、水润的感觉。

　　画面中的水管从左侧延伸到右侧，给人一种未尽、舒展的感觉，昭示着产品具有更深层次的补水功能。

　　文字集中在画面的右侧，与左侧的产品形成均衡的布局，清晰地向观者传递信息，可以起到较好的宣传效果。

色彩点评：

- 该平面广告以淡蓝色为主色调，打造出清爽、悠远、澄净的画面，赋予画面清透、莹润的质感。
- 玉兰花、云雾、山峰等元素使画面古风气息浓厚，流露出飘逸、典雅的韵味，同时说明产品配方天然，可以安心使用。

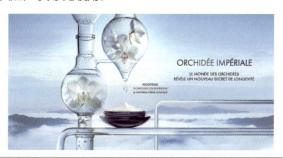

CMYK：21,6,5,0

CMYK：99,96,51,23

CMYK：0,0,0,0

CMYK：51,26,7,0

推荐色彩搭配：

C: 76	C: 12	C: 14		C: 13	C: 33		C: 31	C: 90	C: 16
M: 18	M: 16	M: 67		M: 14	M: 18		M: 56	M: 62	M: 40
Y: 53	Y: 78	Y: 63		Y: 11	Y: 8		Y: 63	Y: 37	Y: 22
K: 0	K: 0	K: 0		K: 0	K: 0		K: 0	K: 0	K: 0

这是一幅时尚杂志的封面设计，通过明星吸引观者的注意，并直观地展示出人物使用睫毛膏后的效果，提升产品的吸引力与消费者的购买欲。

画面中主要的文字信息采用高明度的白色，主级文字与次级文字采用不同的字号对齐排版，使画面更加稳定、平衡，同时将信息清晰、直观地传递给观者。

色彩点评：

- 该平面广告主体人物的面部占据较大版面，画面呈浅棕色调，给人和煦、舒适、自然的感觉。
- 人物面部的高光部分提升了画面色彩的明度，深邃的黑色眼妆与热烈的红唇，形成较强的视觉冲击力，清晰地表现出产品的效果。

CMYK：8,19,20,0
CMYK：16,86,54,0
CMYK：90,87,85,76

推荐色彩搭配：

C：94	C：3	C：17	C：89	C：17	C：36	C：25	C：15
M：87	M：1	M：47	M：84	M：29	M：24	M：3	M：49
Y：53	Y：1	Y：20	Y：85	Y：52	Y：3	Y：14	Y：87
K：24	K：0	K：0	K：75	K：0	K：0	K：0	K：0

3.4 电子产品平面广告设计

这是一幅耳机产品的平面广告设计，画面中歌手的面部伸出手机屏幕大声歌唱，说明产品的音质清晰、声音高昂，可以让消费者尽情享受音乐的美妙。

画面中的耳机被扭摆成人物手拿吉他的形状，画面具有较强的代入感与感染力，声音真实，仿佛歌手在身边演唱，说明产品音质很好，值得购买。

色彩点评：

- 该平面广告以灰色为背景色，色调自然、柔和，给人舒适、和谐的视觉感受。
- 画面主体产品采用高纯度的黑色，处于渐变灰色背景的高光部分，因此更加突出、醒目，具有较强的视觉吸引力。
- 画面中抽象的人物形象活跃了画面的氛围，给人有趣、生动的感觉。

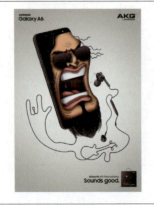

CMYK：25,19,18,0
CMYK：7,41,43,0
CMYK：89,87,86,77
CMYK：18,61,33,0

推荐色彩搭配：

C: 9	C: 74	C: 13		C: 18	C: 62		C: 36	C: 12	C: 73	
M: 68	M: 67	M: 90		M: 14	M: 83		M: 48	M: 10	M: 65	
Y: 73	Y: 62	Y: 97		Y: 12	Y: 91		Y: 56	Y: 15	Y: 63	
K: 0	K: 20	K: 0		K: 0	K: 52		K: 0	K: 0	K: 19	

 这是一款游戏电脑的平面广告设计，画面中，电脑中的画面向外延伸与虚幻的场景相连，画面流畅、清晰、华丽，说明处理器和显卡的功能强大，电脑配置高，带给消费者真实的游戏体验感。

 画面中，通过电脑将画面分为上下两个部分，文字位于画面下方位置，采用白色背景，文字清晰明了，消费者可以准确地接收信息。

色彩点评：

- 该平面广告采用不同的色彩进行设计，上方的画面采用粉橘色、青色、蓝色、棕色等，描绘出一幅瑰丽、壮阔的战斗场景，吸引游戏爱好者的注意。
- 画面色彩丰富，具有较强的视觉吸引力，中心的主体内容以棕色和灰色为主，呈现出稳定、可靠的视觉效果。

CMYK：5,23,17,0

CMYK：55,40,28,0

CMYK：0,0,0,0

CMYK：89,88,79,72

推荐色彩搭配：

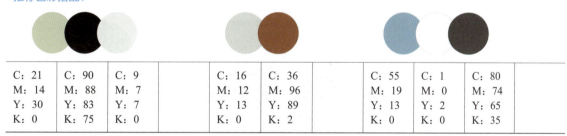

C: 21	C: 90	C: 9		C: 16	C: 36		C: 55	C: 1	C: 80	
M: 14	M: 88	M: 7		M: 12	M: 96		M: 19	M: 0	M: 74	
Y: 30	Y: 83	Y: 7		Y: 13	Y: 89		Y: 13	Y: 2	Y: 65	
K: 0	K: 75	K: 0		K: 0	K: 2		K: 0	K: 0	K: 35	

3.5 日用品平面广告设计

 这是一幅洗面奶主题平面广告设计，主体产品位于画面中央位置，周围是青绿的海藻与水，表明产品具有深层补水、修复的作用。

 产品占据中央较小的版面，海藻和水占据大部分版面，给人以产品是取源于水中的天然海藻的感觉，给观者留下深刻印象。

色彩点评：

- 该平面广告以青绿色作为主色调，碧青的水与海藻给人清爽、自然、纯净的感觉。
- 升腾的气泡、漂浮的海藻活跃了画面的氛围，使画面更加灵动，提升了画面的视觉吸引力。
- 画面中的主体产品采用白色，在青绿色背景的衬托下更加醒目、明了。

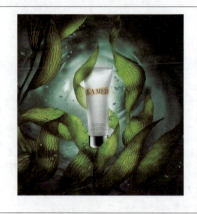

CMYK：63,14,42,0
CMYK：1,1,0,0
CMYK：59,9,90,0
CMYK：89,56,66,15

推荐色彩搭配：

C：4	C：76	C：38	C：69	C：91	C：7	C：69	C：24
M：4	M：70	M：13	M：29	M：78	M：21	M：75	M：100
Y：4	Y：66	Y：54	Y：47	Y：73	Y：26	Y：72	Y：83
K：0	K：31	K：0	K：0	K：56	K：0	K：39	K：0

　　这是一幅冰箱品牌的平面广告设计，产品位于画面中央位置，两侧橱柜呈对称分布，给人均衡、稳定的感觉。青翠的植物沿着冰箱向上攀爬，使画面的气氛更加富有生机，说明产品的保鲜性能很好，宣传了产品的功能，吸引消费者购买。

　　白色的主级文字位于画面右侧上方，黑色的次级文字位于画面左侧下方，左右两侧的文字排版规整、有序，使画面更显稳定、均衡，充分、清晰地传递出产品信息，更易获得消费者的好感。

色彩点评：

- 该平面广告以灰色为主色调，塑造出温馨、幸福的厨房空间，给人柔和、舒适的感觉。
- 绿色的植物赋予了画面鲜活与生机，具有较强的感染力，让人感受到优秀的保鲜功能。

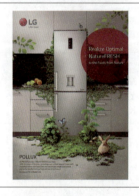

CMYK：24,23,22,0
CMYK：46,96,73,11
CMYK：67,23,91,0

推荐色彩搭配：

C：37	C：79	C：64	C：6	C：36	C：20	C：28	C：6
M：20	M：69	M：40	M：32	M：13	M：71	M：6	M：23
Y：11	Y：53	Y：62	Y：18	Y：6	Y：55	Y：45	Y：16
K：0	K：13	K：0	K：0	K：0	K：0	K：0	K：0

3.6 房地产平面广告设计

这是一幅房地产销售的平面广告设计，文字与图像泾渭分明，画面清晰、规整，给人稳定、可靠、安全的感觉。

画面中重要的文字信息采用白色与黄色两种醒目、明亮的色彩，字号较大，让观者一目了然，快速地获得信息，文字布局清晰，给消费者留下值得信赖的印象。

色彩点评：

- 该平面广告以深青色为背景色，低明度的色彩基调给人稳健、安全的感觉。
- 画面中图像与文字的色彩明度较高，在深青色背景的衬托下更加醒目、突出，提升了画面的视觉吸引力。

CMYK：87,60,53,7　CMYK：0,0,0,0
CMYK：15,11,56,0　CMYK：52,35,24,0

推荐色彩搭配：

C: 38	C: 83	C: 58		C: 42	C: 0		C: 25	C: 86	C: 77
M: 7	M: 45	M: 11		M: 40	M: 0		M: 4	M: 75	M: 23
Y: 67	Y: 100	Y: 22		Y: 66	Y: 0		Y: 5	Y: 55	Y: 46
K: 0	K: 7	K: 0		K: 0	K: 0		K: 0	K: 21	K: 0

这是一幅房地产主题的平面广告设计，画面以文字为主体，建筑作为点缀，增强了广告的吸引力，通过编排规整、有序的文字传递出企业可靠、值得信赖、负责的服务理念。

画面中的次级文字对齐排列，版面构图形成较强的条理性与稳定性，使人一目了然，给人整洁、认真、稳固的感觉。主体文字倾斜摆放为画面增添了活跃的气息，提升了画面的吸引力。

色彩点评：

- 该平面广告以绿色为主色调，给人清新、舒适、自然的感觉，表现出该处环境舒适、宜人、适宜居住的特点。
- 画面中的白色标签与背景形成鲜明对比，使观者的视线瞬间集中到主体文字上，清晰地表达了广告的主题。

CMYK：51,23,76,0

CMYK：4,4,4,0

CMYK：39,93,99,4

推荐色彩搭配：

C: 1 M: 17 Y: 9 K: 0	C: 49 M: 25 Y: 5 K: 0	C: 0 M: 0 Y: 0 K: 0		C: 92 M: 67 Y: 39 K: 1	C: 63 M: 30 Y: 29 K: 0		C: 11 M: 0 Y: 72 K: 0	C: 35 M: 93 Y: 29 K: 0	C: 86 M: 82 Y: 73 K: 59

3.7 旅游平面广告设计

这是一幅新加坡旅游的平面广告设计，画面以蓝紫色构成上下渐变感，中间镂空的W形状展示出建筑、景色。朦胧间更具神秘、浪漫的气息，引起观者对旅游地的兴趣。

画面中的文字居中排版，版面布局整齐，给人匀称、平衡的感觉，文字内容一目了然，让观者更好地了解旅游地的信息。

色彩点评：

- 该平面广告采用紫色、粉色两种颜色为主色，过渡自然，整个画面充满浪漫、时尚的气息。
- 画面中的文字均采用白色，在粉色背景的衬托下更加醒目、鲜明。

CMYK：94,92,16,0　　CMYK：45,88,14,0

CMYK：9,2,7,0　　CMYK：22,30,42,0

CMYK：76,31,11,0

推荐色彩搭配：

C: 50 M: 93 Y: 88 K: 25	C: 19 M: 64 Y: 78 K: 0	C: 9 M: 14 Y: 7 K: 0		C: 80 M: 30 Y: 74 K: 0	C: 6 M: 29 Y: 40 K: 0		C: 77 M: 42 Y: 57 K: 0	C: 16 M: 9 Y: 15 K: 0	C: 46 M: 76 Y: 99 K: 11

这是一幅旅行社主题的平面广告设计，画面中出现清爽、唯美的风景与透明的数字，说明活动的优惠力度大，旅游地点的风光优美，以此吸引观者的注意。

画面右下角的旅行社Logo以蓝色为主色，与整个画面的色调保持和谐、统一的状态，将旅行社的信息传递给观者的同时不会破坏画面的美感。

色彩点评：
- 该平面广告以蓝色作为主色调，画面充满梦幻、唯美、清爽的气息。
- 青翠的树木与色泽鲜艳的海底动植物丰富了画面的色彩，活跃了画面的气氛，为画面增添了生机与活力，使观者产生旅行的想法。

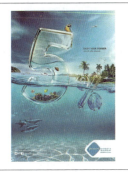

CMYK：97,82,39,3　　CMYK：0,0,0,0
CMYK：62,10,17,0　　CMYK：35,7,70,0

推荐色彩搭配：

C：86	C：0	C：33		C：67	C：9		C：6	C：53	C：13
M：67	M：0	M：14		M：44	M：87		M：58	M：22	M：13
Y：31	Y：0	Y：68		Y：41	Y：73		Y：51	Y：6	Y：74
K：0	K：0	K：0		K：0	K：0		K：0	K：0	K：0

3.8 医药品平面广告设计

　　这是一幅以医疗健康为主题的平面广告设计，画面中人物疲倦的眼神与车辆即将撞上行人的情景暗示疲劳驾驶的危害，警示观者不要疲劳驾驶。

　　画面中以人物的面部作为主体形象，刻画在人物眼部的图像充满想象的空间，让人联想到眼睛闭上后将会发生的不幸，从而给人带来震撼的视觉效果。

色彩点评：
- 该平面广告以浅棕色为主色调，画面整体色调明度偏低，给人沉重、不安、紧张的感觉。
- 汽车与行人均由黑色线条勾勒，预示着即将发生的不幸，使画面更显紧张、危急。

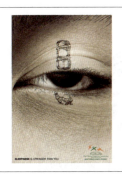

CMYK：28,35,31,0　　CMYK：86,83,86,74
CMYK：15,71,92,0　　CMYK：85,39,94,2

推荐色彩搭配：

C：25	C：92	C：29		C：89	C：20		C：15	C：14	C：77
M：37	M：89	M：17		M：87	M：27		M：19	M：9	M：23
Y：29	Y：11	Y：16		Y：86	Y：27		Y：38	Y：80	Y：43
K：0	K：0	K：0		K：77	K：0		K：0	K：0	K：0

这是一家肠胃医院的创意广告作品,画面中通过一只肚子胀大的动物,生动地表现出患病的痛苦,引起消费者的重视。

画面右下角的文字简洁明了,色彩鲜明,将医院的信息清晰地传递给消费者,起到良好的宣传作用。

色彩点评:

- 该平面广告以灰白色为主色调,画面色朴素简洁,给人宁静、安心、放松的感觉。
- 画面中的主体形象采用色调偏冷的白色,既与背景形成一定的区别,又与画面整体保持和谐、统一。

CMYK:13,10,11,0 CMYK:4,2,3,0
CMYK:94,79,36,2

推荐色彩搭配:

C:14	C:19	C:58		C:27	C:0		C:50	C:22	C:5
M:30	M:96	M:8		M:89	M:0		M:98	M:39	M:1
Y:13	Y:50	Y:70		Y:81	Y:0		Y:98	Y:62	Y:6
K:0	K:0	K:0		K:0	K:0		K:29	K:0	K:0

3.9 文娱平面广告设计

这是一幅音乐节的宣传海报,画面中翻卷的波浪、热烈的火焰与闪电刻画出刺激、活跃、热烈的音乐会气氛。
画面中的文字采用明亮的白色,与橘红色背景对比强烈,让人一目了然,有利于音乐会的宣传。

色彩点评:

- 该平面广告以深青色为主色,色彩基调偏暗,给人复古、神秘、冒险的感觉。
- 画面中橘红色和橙黄色的运用提升了画面的气氛,让人心情振奋,给人热烈、兴奋的感觉。

CMYK:10,79,77,0 CMYK:7,47,84,0
CMYK:0,0,0,0 CMYK:89,54,67,13

推荐色彩搭配:

C:15	C:37	C:90		C:24	C:88		C:77	C:4	C:22
M:40	M:100	M:87		M:6	M:63		M:68	M:2	M:88
Y:84	Y:97	Y:85		Y:6	Y:32		Y:81	Y:7	Y:74
K:0	K:3	K:76		K:0	K:0		K:44	K:0	K:0

第3章 平面广告设计的行业分类

这是一幅电影宣传的海报设计，画面中野兽的尖锐獠牙笼罩着慌张逃跑的男人，场面惊险、刺激，呼应了海报"谁是猎物"的主题。

文字营造出肃杀、惊险的画面氛围，结合画面呈现出明显的压抑感，给人无尽的想象空间。

色彩点评：

- 该作品色调偏暗，画面四周的阴影充斥着压抑感，人物笼罩在野兽的阴影中，给人刺激、惊险、深入绝境的感觉。
- 画面中央的高明度色调预示着一线生机，赋予观者一个想象的空间，缓解了观者紧张、动荡的情绪。

CMYK：50,35,30,0　CMYK：6,5,4,0
CMYK：73,70,67,30　CMYK：27,22,27,0

推荐色彩搭配：

C：97	C：19	C：17		C：0	C：77		C：15	C：22	C：84
M：80	M：18	M：67		M：0	M：72		M：21	M：57	M：86
Y：42	Y：19	Y：70		Y：0	Y：66		Y：35	Y：47	Y：82
K：5	K：0	K：0		K：0	K：34		K：0	K：0	K：73

3.10 汽车平面广告设计

这是一幅汽车主题平面广告设计，画面中汽车行驶过的路线形成音谱图，画面充满轻松、愉悦、欢快的氛围，极具感染力与代入感，吸引消费者购买。

画面中的文字简洁整齐，直白明了，将广告主题清晰地传递给观者。

色彩点评：

- 该平面广告以灰色为主调，低纯度的色彩基调给人柔和、安静、舒适的感觉。
- 银灰色的车身呈现出低调、内敛的视觉效果，并与安静、柔和的画面氛围相协调，极具吸引力。

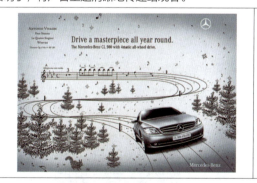

CMYK：16,9,6,0
CMYK：66,51,37,0
CMYK：90,87,87,77

推荐色彩搭配：

C：60	C：51	C：75		C：35	C：62		C：82	C：14	C：12
M：17	M：56	M：64		M：88	M：53		M：100	M：9	M：61
Y：43	Y：78	Y：60		Y：66	Y：44		Y：21	Y：80	Y：83
K：0	K：4	K：16		K：0	K：0		K：0	K：0	K：0

这是一幅汽车主题的广告宣传海报，画面中垂直的马路与森林、湖泊组合成吉他的形状，具有较强的视觉吸引力，给人轻松、舒适的感觉。

画面右侧的品牌Logo和文字以白色色块为底，与背景区分明显，便于观者了解品牌信息。

色彩点评：

- 该平面广告的色调自然、柔和，棕色的地面、碧青的湖泊与葱郁的森林使画面的自然气息浓厚，给人放松、舒适的感觉。
- 黑色的马路垂直延伸，形成稳健、安全的视觉效果，对观者而言具有较强的视觉吸引力。

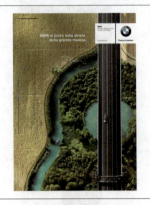

CMYK：31,41,58,0　　CMYK：75,16,44,0
CMYK：85,46,99,8　　CMYK：0,0,0,0
CMYK：79,65,64,23

推荐色彩搭配：

C：75	C：9	C：72		C：38	C：49		C：97	C：8	C：45
M：33	M：49	M：76		M：17	M：96		M：96	M：36	M：11
Y：29	Y：50	Y：78		Y：15	Y：94		Y：56	Y：85	Y：20
K：0	K：0	K：50		K：0	K：24		K：35	K：0	K：0

3.11 教育类平面广告设计

这是一幅教育基金会的平面广告设计，画面主体为一支铅笔，笔尖耀眼的钻石昭示着学习可以收获更好的未来，给人振奋、拼搏、希望的感觉。

画面中的文字采用与主体图案相同的色彩，并采用居中的排版方式，向观者直观地表达"教育是孩子最好的朋友"的主题。

色彩点评：

- 该平面广告以深灰色为背景色，低明度的色彩基调给人正式、严肃、庄重的感觉。
- 画面主体采用金黄色与浅黄色两种明度较高的色彩，在深色背景的衬托下更加耀眼、突出，营造出光明冲破黑暗的视觉效果，让人心生希望。

CMYK：78,71,69,37　　CMYK：62,53,49,0
CMYK：5,25,49,0　　　CMYK：9,40,82,0

推荐色彩搭配：

| C: 13
M: 83
Y: 68
K: 0 | C: 38
M: 0
Y: 59
K: 0 | C: 72
M: 78
Y: 66
K: 36 | | C: 5
M: 13
Y: 21
K: 0 | C: 81
M: 77
Y: 75
K: 54 | | C: 5
M: 25
Y: 49
K: 0 | C: 78
M: 71
Y: 69
K: 37 | C: 88
M: 68
Y: 42
K: 3 | |

 这是一幅教育主题的平面广告设计，画面中生动有趣的卡通形象给人愉悦、活力满满的感觉，让人感受到无尽的希望。

 画面中文字均采用白色居中排版，既与红色的背景形成鲜明的对比，又塑造出平稳、整齐、均衡的画面效果。

色彩点评：

- 该平面广告以红色作为背景色，色彩浓郁、热烈，具有较强的视觉刺激性，给人斗志昂扬、振奋的感觉。
- 画面中从书中长出一片森林，青翠的树木营造出蓬勃向上、充满希望的画面氛围，让人对未来充满信心。

CMYK：13,84,69,0　　CMYK：83,39,78,1

CMYK：4,5,0,0　　　CMYK：53,11,76,0

推荐色彩搭配：

| C: 71
M: 69
Y: 33
K: 0 | C: 5
M: 17
Y: 45
K: 0 | C: 47
M: 9
Y: 40
K: 0 | | C: 40
M: 62
Y: 24
K: 0 | C: 87
M: 84
Y: 85
K: 74 | | C: 8
M: 39
Y: 76
K: 0 | C: 76
M: 29
Y: 19
K: 0 | C: 77
M: 73
Y: 36
K: 1 | |

3.12 烟酒平面广告设计

 这是一幅有关红酒的平面广告设计，画面中狐狸向红酒伸出嘴的动作让人联想到"狐狸吃不到葡萄"的故事，充满趣味性，较容易获得观者的好感。

 画面右侧的蓝色文字在白色背景的衬托下更加清晰明了，向观者直观地传递了产品的信息。

色彩点评：

- 该平面广告以白色作为背景色，简约、纯净的白色使主体产品更加突出、鲜明，让观者可以直观地了解产品。
- 绿色的葡萄藤与紫色的葡萄使画面的色彩更加丰富，赋予画面生机，增强了画面的视觉吸引力。

CMYK：56,29,92,0　　CMYK：0,0,0,0

CMYK：46,63,100,5　　CMYK：89,86,86,76

推荐色彩搭配：

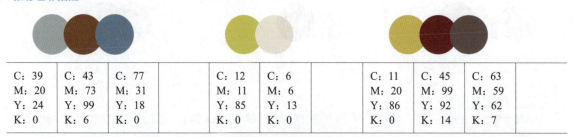

C: 39	C: 43	C: 77	C: 12	C: 6	C: 11	C: 45	C: 63
M: 20	M: 73	M: 31	M: 11	M: 6	M: 20	M: 99	M: 59
Y: 24	Y: 99	Y: 18	Y: 85	Y: 13	Y: 86	Y: 92	Y: 62
K: 0	K: 6	K: 0	K: 0	K: 0	K: 0	K: 14	K: 7

　　这是一幅香烟主题平面广告设计，画面中香烟组合成抽象的英文字母，充满趣味性，同时下方的图像也在告诫观者吸烟的危害性。

　　画面底部的文字使版面布局更加饱满，采用不同的字号与色彩将文字信息表达得更加清晰、直观，触动观者的心灵。

色彩点评：

- 该平面广告以深灰色作为背景色，低明度的色彩基调使画面充满压抑、严肃的氛围。
- 画面用色简单，以黑白两色为主，使观者形成一种认真、重视的心理。

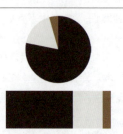

CMYK: 80,76,73,51　　CMYK: 8,6,7,0
CMYK: 44,59,87,2

推荐色彩搭配：

C: 46	C: 31	C: 21	C: 62	C: 58	C: 16	C: 13	C: 78
M: 13	M: 74	M: 20	M: 72	M: 8	M: 10	M: 49	M: 71
Y: 84	Y: 93	Y: 26	Y: 95	Y: 26	Y: 13	Y: 91	Y: 67
K: 0	K: 0	K: 0	K: 38	K: 0	K: 0	K: 0	K: 34

3.13 珠宝首饰类平面广告设计

　　这是一幅关于珠宝的女性时尚杂志内页设计，画面通过美女模特吸引观者的注意，引起观者的好感，具有较好的宣传作用。

　　画面上方的文字居中排版，形成均衡、平稳的版面布局，同时采用白色，与背景形成鲜明对比，便于观者接收文字信息。

第3章 平面广告设计的行业分类

色彩点评：

- 该平面广告以青色作为背景色，明度的变化使画面更显神秘、唯美。
- 画面中的主体人物呈暖色调的米色，在冷色调的青色背景的衬托下更加突出、醒目，将观者的视线集中到中央的人物上，继而注意到华丽、耀眼的珠宝。

CMYK：77,29,39,0　　CMYK：4,2,2,0
CMYK：15,36,30,0

推荐色彩搭配：

C：43	C：87	C：9		C：1	C：91		C：11	C：45	C：14
M：15	M：56	M：7		M：5	M：68		M：66	M：7	M：4
Y：33	Y：27	Y：11		Y：7	Y：29		Y：31	Y：22	Y：20
K：0	K：0	K：0		K：0	K：0		K：0	K：0	K：0

这是一幅珠宝主题平面广告设计，酒杯位于画面中央位置，形成平衡、稳定的版面布局，各种宝石被放置在冰块上，给人优雅、唯美而又不失时尚的感觉。

白色的文字纯净、简洁，在低明度的灰色背景的衬托下更加醒目、突出，形成清透、时尚的画面。

色彩点评：

- 该平面广告以灰色为主色调，明度的变化使画面更具视觉吸引力。
- 画面中的透明冰块使版面更加清透、唯美、梦幻，置于其上的珠宝更加夺目、耀眼，让人心生喜爱。

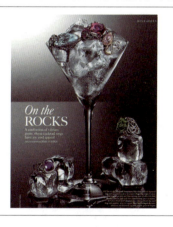

CMYK：23,15,14,0　　CMYK：82,72,56,20
CMYK：1,0,0,0　　　　CMYK：66,49,33,0

推荐色彩搭配：

C：27	C：85	C：24		C：18	C：45		C：26	C：47	C：7
M：20	M：58	M：72		M：22	M：69		M：24	M：76	M：17
Y：20	Y：20	Y：3		Y：22	Y：0		Y：10	Y：54	Y：15
K：0	K：0	K：0		K：0	K：0		K：0	K：2	K：0

第 4 章

平面广告设计的色彩情感

第4章 平面广告设计的色彩情感

平面广告设计的色彩情感可分为清爽类、浪漫类、热情类、纯净类、美味类、活力类、梦幻类、科技类、复古类、简朴类、神秘类、沉闷类、生机类、柔和类、奢华类等。

- 清爽类色彩在颜色上通常比较明亮，偏冷色调居多，情感上具有一定的延伸感，给人带来一种清新通透的心理感受，有效缓解观者的视觉疲劳。
- 浪漫类的色彩通常以红色系为代表，并通过颜色上的变换给人们带来更多想象空间，既充满幻想而又不失诗意。
- 活力类色彩情感给人一种欢快、热情的视觉感受，在平面广告中它的色彩纯度较高，感染力相对较强。
- 柔和类色彩情感大多呈现出简单、纯朴、典雅的感觉，能够让人平静，使紧张的心情得到放松。
- 奢华类色彩总能给人一种前卫、时尚之感，营造一种奢华昂贵的气氛，极大地满足人们的视觉享受，让人流连忘返。

4.1 清爽

　　这是一幅护肤品的平面广告设计,画面中将芦荟放置在莹润的水珠内,周围升腾的水滴、气泡使画面充满水润、清凉的气息,阐明产品具有滋润、修复、补水保湿的作用,可以快速地击中消费者的内心。

　　文字与产品位于画面右侧水平居中排版,与左侧内容泾渭分明,整洁、规整的版面布局,清晰地传递了产品的信息,版面分明,给人澄明清澈的感觉。

色彩点评:
- 该平面广告以淡蓝色为背景色,低纯度的色彩基调给人温柔、诗意、自然的感觉。
- 莹润的水珠与明亮的光线衬托得芦荟更加鲜活、青翠,整个画面散发出一种清透、生机满满的韵味。

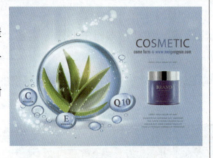

CMYK:39,15,10,0　CMYK:13,5,3,0
CMYK:47,22,82,0　CMYK:100,91,40,4

推荐色彩搭配:

C:48	C:3	C:89		C:11	C:44		C:42	C:8	C:21
M:22	M:0	M:66		M:15	M:13		M:0	M:48	M:17
Y:7	Y:2	Y:14		Y:21	Y:10		Y:13	Y:86	Y:50
K:0	K:0	K:0		K:0	K:0		K:0	K:0	K:0

　　这是一幅冰激凌甜品平面广告设计,画面色彩鲜艳、浓郁,流露出清爽、透彻的气息,作为主体产品的冰激凌位于画面中央位置,更易吸引观者的目光,刺激观者的食欲。

　　文字位于画面左上方,字号较大,引导观者的视线由中央的主体产品向文字靠拢,便于观者了解产品信息。同时白色的文字与蓝色的背景相互衬托,整体画面更显清爽、纯净。

色彩点评:
- 该平面广告以蓝色为主色调,渐变的背景使画面更加梦幻、唯美,给人清新、凉爽的感觉。
- 画面中的主体产品色彩浓郁、鲜明,橙黄色、红色、玫红色与蓝色形成强烈的对比,主体产品更加突出、醒目,具有较强的视觉吸引力,可获得消费者的好感。

CMYK:73,21,19,0　CMYK:9,1,4,0
CMYK:6,31,52,0　CMYK:24,92,77,0

推荐色彩搭配：

C: 15	C: 96	C: 42		C: 24	C: 52		C: 10	C: 50	C: 29
M: 86	M: 80	M: 5		M: 9	M: 0		M: 39	M: 8	M: 9
Y: 93	Y: 17	Y: 85		Y: 6	Y: 57		Y: 23	Y: 18	Y: 51
K: 0	K: 0	K: 0		K: 0	K: 0		K: 0	K: 0	K: 0

4.2 浪漫

　　这是一幅香水主题平面广告设计，画面中的主体内容居中排版，版面平稳、有序，绽放的蔷薇与光影打造出一幅浪漫、梦幻、唯美的画面。

　　白色的文字搭配深色的背景，清晰地展现出广告主题，有利于产品的宣传，给观者深刻的印象。

色彩点评：

- 该平面广告以深蓝色为背景色，塑造出神秘、深邃、梦幻的画面。
- 画面的主体内容以粉色为主色调，在深色背景的衬托下更加醒目、清晰，粉色给人甜美、浪漫的感觉，使观者联想到使用产品后更具优雅魅力。

CMYK: 97,87,48,15　　CMYK: 11,45,16,0
CMYK: 17,70,41,0　　CMYK: 72,28,29,0

推荐色彩搭配：

C: 1	C: 3	C: 83		C: 9	C: 52		C: 98	C: 15	C: 19
M: 48	M: 0	M: 78		M: 73	M: 38		M: 85	M: 20	M: 80
Y: 6	Y: 2	Y: 65		Y: 12	Y: 8		Y: 33	Y: 5	Y: 48
K: 0	K: 0	K: 40		K: 0	K: 0		K: 1	K: 0	K: 0

　　这是一幅女士香水的平面广告设计，画面中主体产品被置于盛放的桃花中间，使观者感受到扑面而来的清香，仿佛置身于诗意、唯美的桃花林中，营造出浪漫、梦幻的画面氛围。

　　画面中的蓝色天空背景与娇艳的粉色桃花形成碰撞，使画面色彩更加丰富、鲜活，增强了画面的视觉张力，有利于产品的宣传与推广。

色彩点评：
- 该平面广告以粉色为主色调，打造出一幅自然、雅致、唯美的画面。
- 画面中的产品被放置在棕色的藤木笼子中，与背景形成一定区分，避免了画面的单调、无趣，增强了画面的美感，使产品更易获得女性消费者喜爱。

CMYK：30,9,4,0　　CMYK：6,44,0,0
CMYK：36,53,61,0　CMYK：68,92,90,66

推荐色彩搭配：

C：11	C：3	C：38	C：37	C：8	C：2	C：20	C：45
M：43	M：0	M：99	M：66	M：7	M：25	M：67	M：27
Y：25	Y：2	Y：100	Y：20	Y：12	Y：7	Y：17	Y：7
K：0	K：0	K：4	K：0	K：0	K：0	K：0	K：0

4.3 热情

这是一幅彩妆主题的女性时尚杂志的内页设计，画面通过模特吸引观者的注意，向观者直观地展现使用唇膏后的效果，吸引消费者购买。

文字采用与肤色对比鲜明的红色与白色，向观者清晰地展现出产品主题，增强了消费者对产品的了解与信任感。

色彩点评：
- 该作品以浅棕色为主色调，模特的五官放大至整个版面，具有较强的视觉冲击力。
- 画面中人物鲜艳、热烈的红唇使画面的氛围更加活跃、有朝气，充满魅力的红色更易获得女性的喜爱。

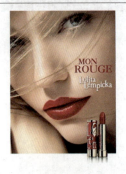

CMYK：10,28,27,0　CMYK：0,0,0,0
CMYK：33,100,83,1

推荐色彩搭配：

C：29	C：89	C：0	C：5	C：16	C：18	C：7	C：88
M：100	M：87	M：0	M：19	M：97	M：92	M：18	M：53
Y：98	Y：86	Y：0	Y：21	Y：76	Y：85	Y：48	Y：85
K：0	K：77	K：0	K：0	K：0	K：0	K：0	K：18

第4章 平面广告设计的色彩情感

　　这是一幅可口可乐的平面广告设计，蜿蜒婉转的白色线条使画面充满律动感与层次感，给人带来愉悦、兴奋的视觉感受。

　　画面中心的主体形象采用黑色，与红色背景和白色线条形成明显的区别，将观者的视线引导至中央的产品，突出主体产品的地位。同时黑色降低了画面的热感，使画面更加沉稳、平衡。

色彩点评：

- 该平面广告以红色作为背景色，鲜艳、饱满的红色具有较强的扩张感，形成活跃、兴奋、昂扬的画面氛围。
- 画面中白色的线条与红色对比鲜明，具有较强的秩序感与韵律感，增强了画面的动感，使画面更具视觉冲击力，带动观者的情绪。

CMYK：12,98,100,0　CMYK：0,0,0,0
CMYK：90,87,85,77

推荐色彩搭配：

C：5	C：13	C：87	C：39	C：0	C：2	C：21	C：62
M：11	M：15	M：56	M：97	M：0	M：14	M：97	M：98
Y：6	Y：87	Y：45	Y：87	Y：0	Y：19	Y：96	Y：98
K：0	K：0	K：2	K：4	K：0	K：0	K：0	K：60

4.4 纯净

　　这是一幅家居主题的平面广告设计，画面中将主体产品居中编排，形成平稳、均衡的版面布局，给观者一种安全、舒适、稳固的感觉，建立消费者对企业的信任。

　　沙发和手臂的夸张比例，更具视觉冲击力。

色彩点评：

- 该平面广告以浅灰色作为背景色，柔和、朴素的色调给人舒适、温馨、幸福的家感觉。
- 画面中绿色的沙发使画面更加富有活力，有利于缓解疲劳，打造出轻松、悠闲的居家氛围。

CMYK：11,8,9,0　　CMYK：39,23,80,0
CMYK：83,82,69,53　CMYK：61,60,89,17

59

推荐色彩搭配:

C: 0	C: 23	C: 5		C: 60	C: 15		C: 20	C: 23	C: 0	
M: 0	M: 6	M: 4		M: 62	M: 11		M: 7	M: 17	M: 0	
Y: 0	Y: 18	Y: 36		Y: 85	Y: 14		Y: 7	Y: 19	Y: 0	
K: 0	K: 0	K: 0		K: 18	K: 0		K: 0	K: 0	K: 0	

　　这是一幅关于护肤品的平面广告设计,画面中主体产品占据视觉焦点位置,很好地突出产品的主体地位,便于观者了解产品信息。

　　文字采用与植物同样的绿色,使画面更加和谐、统一,渐变的设计则使文字更加清晰、突出,吸引观者的注意。

色彩点评:

- 该平面广告以白色为主色调,盈满画面的牛奶让人联想到使用产品后可以让皮肤更加润泽、娇嫩,吸引消费者购买。
- 绿色的植物与黄色的花蕊丰富了画面的色彩,使画面充满生机与自然的气息,说明产品采用天然材料制成,消费者可以放心使用。

CMYK: 79,26,71,0　　CMYK: 0,0,0,0
CMYK: 15,10,74,0　　CMYK: 11,85,84,0

推荐色彩搭配:

C: 16	C: 55	C: 90		C: 37	C: 14		C: 31	C: 97	C: 9	
M: 2	M: 9	M: 87		M: 18	M: 16		M: 15	M: 93	M: 14	
Y: 35	Y: 81	Y: 85		Y: 6	Y: 22		Y: 6	Y: 61	Y: 4	
K: 0	K: 0	K: 77		K: 0	K: 0		K: 0	K: 45	K: 0	

4.5 美味

　　这是一幅关于饮品主题的平面广告设计,主体内容位于画面的视觉中心位置,果汁从上方的水果中流入杯中,暗示果汁的新鲜、原生态,以此建立消费者的信任感与安全感。

　　绿色文字位于画面底部,与顶部的水果叶子相呼应,构成和谐、稳定的画面布局。同时以绿色作为文字的色彩可以与黄色背景形成明显区别,使观者清晰、直观地了解广告的主题。

色彩点评:

- 该平面广告以黄色作为主色调,给人明亮、活力满满的感觉。
- 橙黄色的橙子与绿色的树叶装饰了画面,丰富了画面色彩,浓郁的色彩显得产品更加美味、可口,让人产生尝试的想法。

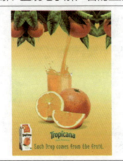

CMYK: 9,22,73,0　　CMYK: 81,42,100,4
CMYK: 2,3,1,0　　CMYK: 24,82,96,0

推荐色彩搭配：

| C: 17
M: 11
Y: 32
K: 0 | C: 64
M: 26
Y: 6
K: 0 | C: 32
M: 77
Y: 98
K: 0 | C: 7
M: 40
Y: 20
K: 0 | C: 19
M: 95
Y: 84
K: 0 | C: 18
M: 71
Y: 98
K: 0 | C: 8
M: 12
Y: 55
K: 0 | C: 27
M: 3
Y: 9
K: 0 |

这是一幅关于冰激凌的平面广告设计，采用O型构图将牛奶、香草、草莓、果酱等配料围绕冰激凌摆放，向消费者直观地展现产品的配方，具有较强的视觉吸引力。

画面中简单的白色线条勾勒出吐舌的动作，说明产品的美味让人回味无穷，使冰激凌爱好者产生品尝的冲动。

色彩点评：

- 该平面广告以粉色为主色调，柔和的色彩调性给人青春、清新、甜美的感觉。
- 画面底部的产品与文字采用玫红色作为背景色，与上方的粉色形成一定对比，增强了画面的层次感与吸引力。

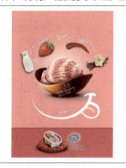

CMYK：9,52,26,0　　CMYK：0,0,0,0

CMYK：24,85,49,0　　CMYK：54,100,100,43

推荐色彩搭配：

| C: 6
M: 8
Y: 16
K: 0 | C: 15
M: 36
Y: 89
K: 0 | C: 18
M: 69
Y: 98
K: 0 | C: 80
M: 92
Y: 47
K: 13 | C: 15
M: 11
Y: 12
K: 0 | C: 30
M: 83
Y: 17
K: 0 | C: 11
M: 26
Y: 73
K: 0 | C: 1
M: 2
Y: 5
K: 0 |

4.6 活力

这是一幅关于苏打水的平面广告设计，黄色的文字与倒立的模特位于画面的视觉焦点位置，具有较强的视觉吸引力，给人活力、运动、朝气蓬勃的感觉。

画面底部的文字采用明亮的黄色和白色，与蓝色背景形成冷暖的对比，增强了画面的视觉冲击力，使画面气氛更加活跃、生动，突出了产品的主题。

色彩点评：

- 该平面广告以蓝色作为背景色，给人清爽、惬意的感觉。
- 画面中央的黄色文字色彩鲜艳、浓郁，画面呈现出高纯度的色彩基调，色彩的碰撞使画面富有活力与朝气。

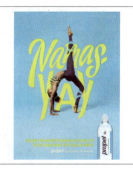

CMYK：65,12,13,0　　CMYK：13,5,84,0

CMYK：5,2,2,0　　CMYK：99,86,45,10

推荐色彩搭配：

C：82	C：13	C：7		C：13	C：76		C：10	C：71	C：82
M：77	M：11	M：60		M：72	M：19		M：24	M：11	M：75
Y：76	Y：7	Y：90		Y：70	Y：78		Y：87	Y：22	Y：75
K：57	K：0	K：0		K：0	K：0		K：0	K：0	K：54

　　这是一幅网站的宣传海报设计，人物与主题文字位于画面中央，占据视觉焦点位置，这样的设计可以快速地抓住观者的视线，有利于广告的宣传。

　　画面中的文字以白色与紫色为底色，与背景层次形成鲜明对比，便于观者对信息的接收，从而增加对网站的了解。

色彩点评：

- 该平面广告以黄色为背景色，色彩浓郁、饱满，给人明亮、朝气、活力的感觉，树立网站积极向上的形象与运营理念。
- 画面中人物的穿着采用蓝色与黑色的搭配，丰富了画面的色彩，与黄色背景形成鲜明对比，将观者的视线引导至画面中央位置。

CMYK：9,27,76,0　　CMYK：78,88,9,0

CMYK：0,0,2,0　　CMYK：67,30,17,0

推荐色彩搭配：

C：22	C：0	C：56		C：13	C：44		C：62	C：9	C：11
M：85	M：0	M：11		M：6	M：7		M：84	M：27	M：74
Y：13	Y：0	Y：18		Y：84	Y：8		Y：12	Y：77	Y：71
K：0	K：0	K：0		K：0	K：0		K：0	K：0	K：0

4.7 梦幻

　　这是一幅关于咖啡牛奶的平面广告设计，画面中咖啡杯泼出的牛奶构成月牙的形状，结合创意十足的城市剪影，打造出梦幻、浪漫、唯美的城市夜景。

　　画面中城市的剪影在蓝紫色的渐变背景的衬托下更显静谧、惬意，给观者留下无限的想象空间，引起观者对产品的好奇。

色彩点评：

- 该平面广告以蓝紫色为主色调，渐变的背景打造出梦幻、唯美的城市夜景，让人心绪宁静，给人温馨、惬意的感觉。
- 牛奶形成的白色月牙与咖啡豆使画面更加丰富、饱满，增强了画面的美感与层次感，使画面更易吸引观者注意。

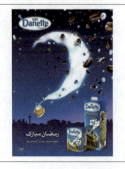

CMYK：98,84,37,3　　CMYK：58,54,6,0

CMYK：0,0,0,0　　CMYK：54,65,73,10

推荐色彩搭配：

C: 7	C: 37	C: 53		C: 56	C: 27		C: 71	C: 10	C: 2
M: 45	M: 28	M: 8		M: 69	M: 25		M: 58	M: 24	M: 23
Y: 21	Y: 2	Y: 22		Y: 7	Y: 18		Y: 6	Y: 2	Y: 30
K: 0	K: 0	K: 0		K: 0	K: 0		K: 0	K: 0	K: 0

　　这是一幅以爱情为主题的平面广告设计，画面中的男人站在船板上面向晨曦，暗示两人之间的爱情将要冲破黑暗，未来充满希望与期待，给人以无限的想象空间。

　　白色文字位于画面底部，字号较大，在黑色背景的衬托下更加醒目、突出，与顶部的小号文字相呼应，使版面更加稳定、平衡，让人心绪平静、安宁。

色彩点评：

- 该平面广告以黑色为主色调，给人黑暗、压抑、沉重的感觉。
- 占据画面视觉焦点位置的图像采用粉色与橘色的渐变，营造出梦幻、唯美的画面氛围，具有较强的视觉吸引力。

CMYK：92,83,72,59　CMYK：1,0,0,0
CMYK：19,39,43,0　CMYK：19,55,5,0

推荐色彩搭配：

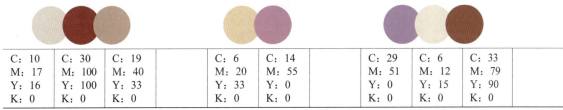

C: 10	C: 30	C: 19		C: 6	C: 14		C: 29	C: 6	C: 33
M: 17	M: 100	M: 40		M: 20	M: 55		M: 51	M: 12	M: 79
Y: 16	Y: 100	Y: 33		Y: 33	Y: 0		Y: 0	Y: 15	Y: 90
K: 0	K: 0	K: 0		K: 0	K: 0		K: 0	K: 0	K: 0

4.8 科技

　　这是一幅关于全球技术峰会主题的平面设计，画面中央的剪影向观者展示出向高科技未来冲击的信心，让人对科技的发展心生无限的希望与期待。

　　主体文字放在画面中央，占据视觉焦点位置，让观者清晰明了地了解峰会的主题与内容，左上角的文字字号较小，起到了补充说明的作用。

色彩点评：

- 该作品以藏青色作为主色调，低明度色彩基调营造出严肃、庄重的峰会氛围。
- 左右两侧的图案采用浅蓝色和黄色，与背景形成鲜明对比，丰富了画面的色彩，起到了点缀画面的作用，给人留下深刻印象。

CMYK：87,59,36,0　CMYK：98,83,48,13
CMYK：10,5,4,0　CMYK：8,31,78,0
CMYK：52,8,26,0

推荐色彩搭配：

C：93	C：37	C：48		C：39	C：40		C：69	C：16	C：95
M：82	M：22	M：65		M：97	M：25		M：17	M：0	M：75
Y：49	Y：11	Y：71		Y：87	Y：13		Y：6	Y：68	Y：37
K：15	K：0	K：4		K：4	K：0		K：0	K：0	K：2

　　这是一家航空公司的形象指示牌设计，简洁有序的版面布局与清新、清爽的色彩为平静的城市添加了活力与朝气。

　　画面中的文字左侧对齐排列，右侧有大面积的留白，呈现出清爽、简练的画面氛围。

色彩点评：

- 该作品由蓝色和绿色的矩形色块组成，象征着飞机在蓝天与绿地之间可以保持平衡与安全地飞行。
- 冷静的蓝色充满科技感，与清爽、自然的绿色组合在一起作为航空公司的视觉形象的主色，给人安全、可靠、值得信赖的印象。

CMYK：74,20,88,0　　CMYK：75,24,16,0
CMYK：0,0,0,0　　CMYK：91,87,87,78

推荐色彩搭配：

C：38	C：85	C：12		C：2	C：98		C：79	C：15	C：98
M：4	M：67	M：6		M：4	M：92		M：45	M：2	M：84
Y：12	Y：8	Y：1		Y：24	Y：36		Y：31	Y：3	Y：46
K：0	K：0	K：0		K：0	K：3		K：0	K：0	K：11

4.9 复古

　　这是一幅关于美食的杂志设计，画面以被吃掉大半的汉堡的俯视图作为视觉主体，在深色背景的衬托下更加吸睛，勾起观者的食欲。

　　画面中各级文字垂直排列在版面的各个位置，形成饱满、有序、规整的版面布局，将信息清晰、直观地传递给观者。

色彩点评：

- 该作品以深棕色作为背景色，木质的纹理使画面更具视觉吸引力，给人温馨、享受、复古的感觉。
- 作为画面主体内容的汉堡采用浅棕色，与深棕色的背景产生明度的对比，使其更加突出，给观者美味、可口的印象。

CMYK：69,79,78,51　　CMYK：10,33,52,0
CMYK：2,10,18,0　　CMYK：20,97,88,0

推荐色彩搭配：

C：63	C：88	C：13		C：56	C：10		C：21	C：49	C：8
M：53	M：86	M：27		M：84	M：22		M：64	M：64	M：14
Y：100	Y：81	Y：53		Y：85	Y：78		Y：45	Y：43	Y：17
K：10	K：73	K：0		K：37	K：0		K：0	K：0	K：0

　　这是一幅咖啡馆的宣传海报设计，画面以放置在木板上的咖啡与咖啡豆的俯视图为主，复古、文静，让人心生喜爱，起到良好的宣传作用。

　　画面顶部的文字根据层级的不同采用不同的字号，让观者能够准确地区分、了解信息，便于消费者了解咖啡馆的风格与主题。

色彩点评：

- 该平面作品以棕色为主色调，低饱和度的色彩基调营造出复古、亲切的画面氛围。
- 画面中央采用低纯度的灰蓝色为背景色，与棕色的边框和产品形成较为和谐、统一的视觉效果，让人联想到品尝咖啡后的享受与幸福感。

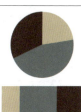

CMYK：16,26,36,0　CMYK：67,50,43,0

CMYK：63,77,82,42

推荐色彩搭配：

C：90	C：26	C：47		C：29	C：74		C：9	C：28	C：49
M：70	M：28	M：96		M：34	M：73		M：19	M：64	M：60
Y：62	Y：55	Y：97		Y：54	Y：57		Y：47	Y：88	Y：69
K：28	K：0	K：18		K：0	K：19		K：0	K：0	K：3

简朴

　　这是一幅以医疗健康为主题的平面广告设计，主体内容以冰激凌形态占据画面视觉焦点位置，四周留白，简洁大气。

　　画面中的文字位于主体图像的上方，观者在注意到主体图像之后自然而然地会将视线移动到文字之上，既突出展示了主体图像，又向观者直观地叙述了平面的内涵，便于观者对主题的理解。

色彩点评：

- 该平面作品以灰色为背景色，低纯度基调的色彩给人柔和、简朴、平和的感觉，让人心绪放松、平静。同时更好地凸显主体图像。
- 画面中的主体图像采用绿色与棕色两种高饱和度的色彩，与灰色的背景形成纯度上的鲜明对比，给人深刻的印象。

CMYK：11,9,9,0　CMYK：79,45,100,6

CMYK：34,56,79,0　CMYK：86,84,83,73

推荐色彩搭配：

C: 36	C: 1	C: 91		C: 24	C: 79		C: 42	C: 17	C: 99
M: 24	M: 1	M: 88		M: 18	M: 73		M: 41	M: 12	M: 93
Y: 11	Y: 1	Y: 82		Y: 18	Y: 71		Y: 67	Y: 10	Y: 50
K: 0	K: 0	K: 74		K: 0	K: 43		K: 0	K: 0	K: 20

 这是一幅关于瓷器主题的平面广告作品，画面中的文字与产品居中排版，版面规整、有序，背景简洁，整体给人宁静、素雅、诗意的感觉。

 文字采用白色进行设计，主级文字与次级文字通过不同字号加以区分，给人合理、有序的感觉，便于观者对内容的了解。

色彩点评：

- 该作品以灰色作为背景色，背景采用渐变色设计，由左上角至右下角明度逐渐降低，引导观者的视线由上至下。
- 画面中的瓷器以白色为主色，素雅的灰蓝色花纹作为点缀，既丰富了画面的色彩，又与背景形成一定的区别，突出产品的主体地位，便于观者观赏瓷器。

CMYK：35,26,24,0　　CMYK：4,2,2,0
CMYK：96,88,33,2

推荐色彩搭配：

C: 10	C: 91	C: 56		C: 50	C: 1		C: 40	C: 71	C: 1
M: 9	M: 68	M: 49		M: 35	M: 1		M: 21	M: 63	M: 1
Y: 7	Y: 13	Y: 59		Y: 57	Y: 1		Y: 18	Y: 60	Y: 1
K: 0	K: 0	K: 1		K: 0	K: 0		K: 0	K: 13	K: 0

4.11　神秘

 这是一幅关于环保主题的宣传海报，画面以灯泡和蝴蝶组成的自行车为主体图像，将自然与人类资源放置在一处，突出保护生态、低碳生活的主题。

 画面中的艺术字体富有创意，灵动可爱，结合浪漫、神秘的紫色背景，整体充斥着纯真、烂漫的气息。

色彩点评：

- 该作品以灰紫色为背景色，低明度的色彩基调给人神秘、朦胧的感觉，蝴蝶使画面充满童话色彩。
- 画面中的车身由简约的黑色线条组成，轮廓清晰可见，整体形成干净、舒适的视觉效果。

CMYK：41,41,24,0　　CMYK：9,7,8,0
CMYK：89,88,83,75

推荐色彩搭配：

C: 81	C: 11	C: 65		C: 17	C: 67		C: 92	C: 51	C: 9
M: 76	M: 13	M: 94		M: 16	M: 95		M: 100	M: 13	M: 25
Y: 74	Y: 28	Y: 89		Y: 11	Y: 58		Y: 28	Y: 23	Y: 30
K: 53	K: 0	K: 63		K: 0	K: 29		K: 0	K: 0	K: 0

　　这是一幅可口可乐的宣传广告设计，画面中的主体形象位于视觉焦点位置，具有较强的视觉吸引力，将观者的视线引导至中央的图像，吸引观者对其产生兴趣。

　　画面中的主体图像仿佛由油画笔勾勒而出，充满着神秘、古典的异域风情，左侧的胡琴说明这是一场音乐的盛会，可以给观者带来一场艺术盛宴，吸引观者的注意。

色彩点评：

- 该平面广告以青色为主色调，背景的花纹使画面更显神秘，给人浪漫、神秘的感觉。
- 画面主体形象中加入的紫色使画面更显绮丽、独特，给人带来美的享受，提升了画面的视觉吸引力。

CMYK：86,49,46,0　　CMYK：7,5,5,0
CMYK：66,98,45,6　　CMYK：90,87,84,76

推荐色彩搭配：

C: 47	C: 16	C: 23		C: 84	C: 5		C: 39	C: 9	C: 58
M: 4	M: 11	M: 35		M: 46	M: 18		M: 41	M: 7	M: 76
Y: 36	Y: 35	Y: 24		Y: 46	Y: 47		Y: 23	Y: 7	Y: 87
K: 0	K: 0	K: 0		K: 0	K: 0		K: 0	K: 0	K: 33

4.12 生机

　　这是一幅关于女士香水主题平面广告设计，画面中香水被放置在绽放的花朵上，充满生机与清新的气息。

　　画面中的主体产品位于浅绿色花朵之上，周围萦绕着清爽、自然的气息，具有较强的视觉吸引力与感染力，吸引女性消费者的目光。

色彩点评：

- 该平面广告以浅绿色作为主色调，画面中的花朵说明产品的主要成分是马汀花，产品的香调具有清爽、清新、自然的特点。
- 画面中的黑色文字与背景形成鲜明的对比，具有较强的辨识度，让观者快速、清晰地了解产品的信息，增强消费者对产品的信赖。

CMYK：14,9,18,0　　CMYK：44,13,80,0
CMYK：1,1,2,0　　　CMYK：89,86,81,73

推荐色彩搭配：

C: 30	C: 8	C: 83		C: 1	C: 65		C: 24	C: 11	C: 1
M: 0	M: 16	M: 54		M: 1	M: 21		M: 4	M: 20	M: 1
Y: 61	Y: 33	Y: 100		Y: 1	Y: 74		Y: 41	Y: 86	Y: 1
K: 0	K: 0	K: 24		K: 0	K: 0		K: 0	K: 0	K: 0

　　这是一幅以保护自然为主题的平面广告设计，呼吁人们通过种树来保护自然，为减轻人们对环境的破坏提供一种途径。

　　画面底部的文字采用绿色色块与画面进行分割，突出文字的重要性，将广告的主题清晰、直观地呈现给观者，引起人们对保护自然的重视。

色彩点评：

- 该平面广告以绿色为主色调，柔和、清爽的绿色可以为观者带来舒适、放松的视觉感受。
- 画面中的棕色枯枝、枯叶为场景增添了一抹枯败感，使画面更加真实、自然。

CMYK: 23,25,44,0　CMYK: 67,31,100,0
CMYK: 59,86,97,48

推荐色彩搭配：

C: 19	C: 26	C: 59		C: 11	C: 43		C: 56	C: 40	C: 65
M: 13	M: 18	M: 41		M: 6	M: 11		M: 15	M: 6	M: 58
Y: 87	Y: 28	Y: 85		Y: 17	Y: 81		Y: 32	Y: 73	Y: 60
K: 0	K: 0	K: 0		K: 0	K: 0		K: 0	K: 0	K: 6

4.13 柔和

　　这是一幅以关爱儿童为主题的平面广告设计，画面中孩子注视金鱼的眼神中充满孤独、无助、寂寞，引起观者的情感共鸣，从而注重对孩子的陪伴与关怀。

　　画面中的白色文字采用圆润可爱的字体，可爱有趣，象征着孩子纯真、烂漫的内心，具有较强的感染力。

色彩点评：

- 该平面广告以暖灰色为背景色，柔和的色彩基调给人亲切、温馨、幸福的感觉。
- 人物的头发与桌子的色彩明度较低，前后景之间形成鲜明的明度对比，使观者视线集中到孩子的身上。

CMYK: 18,23,18,0　CMYK: 0,0,1,0
CMYK: 88,81,81,69　CMYK: 27,78,81,0

推荐色彩搭配：

C：19	C：38	C：48		C：12	C：78		C：14	C：36	C：72
M：21	M：23	M：40		M：15	M：71		M：10	M：9	M：80
Y：22	Y：16	Y：46		Y：13	Y：65		Y：18	Y：25	Y：64
K：0	K：0	K：0		K：0	K：31		K：0	K：0	K：35

　　这是一幅杂志的内页设计，画面以多个方形分割摆放，形成简约、和谐、整洁的版面，给人简洁、清晰的感觉。

　　画画布局规整、图文分明，文字通过不同的字号加以区分，将主要信息准确、直观地传递给观者，吸引观者阅读。

色彩点评：

- 该平面广告以浅卡其色为主色调，低纯度的色彩基调给人柔和、亲切、自然的感觉。
- 画面中的图片场景大多呈棕色调，形成和谐、统一的视觉效果，给人平和、安定、值得信赖的感觉。

CMYK：16,14,18,0　CMYK：0,0,0,0

CMYK：37,81,90,2　CMYK：77,71,68,35

推荐色彩搭配：

C：8	C：18	C：93		C：4	C：26		C：5	C：13	C：40
M：6	M：21	M：88		M：13	M：51		M：17	M：8	M：21
Y：6	Y：53	Y：89		Y：15	Y：53		Y：16	Y：7	Y：22
K：0	K：0	K：80		K：0	K：0		K：0	K：0	K：0

4.14 奢华

　　这是一幅关于珠宝主题的平面广告设计，画面中珠宝作为主体产品占据较大版面，具有较强的视觉冲击力，让观者直观、清晰地了解产品，吸引观者的兴趣。

　　背景的细密花纹使画面更显绮丽、典雅，珠宝中间的高光部分使其更加耀眼、夺目。文字选用较为纤细、修长的字体，给人时尚、优雅的感觉，以此吸引女性消费者购买。

色彩点评：

- 该平面广告以藏青色为背景色，低明度的色彩基调给人古典、大气、雍容的感觉。
- 画面中浓艳的祖母绿与晶莹的钻石具有较强的视觉吸引力，给观者带来华丽的视觉盛宴。

CMYK：11,7,11,0　CMYK：81,53,40,0

CMYK：10,2,4,0　CMYK：82,32,75,0

推荐色彩搭配：

C：4	C：67	C：48		C：7	C：95		C：76	C：0	C：22
M：28	M：78	M：34		M：16	M：83		M：82	M：0	M：43
Y：87	Y：84	Y：35		Y：46	Y：63		Y：26	Y：0	Y：69
K：0	K：50	K：0		K：0	K：42		K：0	K：0	K：0

 这是一幅关于麦当劳品牌的平面广告设计，画面中金色的音乐厅与舞台构成汉堡的形状，意味着汉堡不仅可以满足食欲，还可以带来感官上的享受。

 黄色文字在黑色舞台的衬托下更加醒目、明亮，具有较强的视觉吸引力，清晰地传达出广告的主题，吸引了观者的兴趣。

色彩点评：

- 黑色的舞台使画面气氛更加沉稳、平静，给人高端、大气、庄重的感觉。
- 明亮的音乐厅与周围黑暗的舞台形成强烈的对比，金色的音乐厅给人奢华、高格调的印象。

CMYK：90,87,87,77 CMYK：13,35,61,0

CMYK：45,87,85,12 CMYK：15,33,89,0

推荐色彩搭配：

C：30	C：16	C：18		C：93	C：12		C：40	C：18	C：0
M：68	M：11	M：22		M：88	M：32		M：17	M：22	M：0
Y：79	Y：18	Y：77		Y：89	Y：61		Y：44	Y：85	Y：0
K：0	K：0	K：0		K：80	K：0		K：0	K：0	K：0

第 5 章

文化广告

5.1 认识文化广告

文化广告是指以艺术、教育、科技、文化、体育、新闻等信息为宣传内容，唤起受众群体注意的一种广告形式。这类广告所宣传的对象大多不是某一件实物，而是一种相对抽象且非实体化的对象，比如影视作品、传统节日、艺术展览、文艺演出等。这些文化活动大多用来满足人们精神生活的需要。

 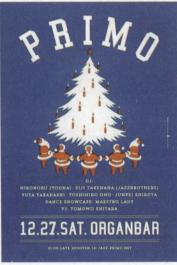

文化广告需要表现的内容比较明确，广告的发布形式多种多样。常见的方式有印刷海报、灯箱广告、建筑外墙广告、车体广告、互联网广告等。

5.2 二十四节气广告

设计定位：

根据冬至的传统节气特点，本案例选择祥云、水墨图形等中式元素来装饰。为了凸显节气时令，选用淡雅的雪景照片作为背景，营造静谧、寒冷的视觉氛围。

5.2.2 配色方案

为了凸显冬至的节气特征，本案例选用雪白色作为主色，同时搭配黑色与金色，在鲜明的颜色对比中给人强烈的视觉冲击力。特别是国风元素的加入，使得传统文化的气息更加浓厚。

主色：

雪白色作为主色，给人干净、纯洁、朴素的感受，同时也将节气特征完美地呈现了出来。运用高明度的无彩色作背景色，一方面给人简洁、肃静之感；另一方面也十分易于画面中其他元素的表现。

5.2.1 设计思路

案例类型：

本案例是以"冬至"为主题的节日宣传海报设计项目。

项目诉求：

冬至，是二十四节气之一，也是传统文化中具有重要意义的一天。冬至日当天白昼最短、黑夜最长，此后气温会越来越低。所以，寒冷、白雪常常是冬至日给人的印象。除此之外，冬至大如年，人们常常把冬至当作一个节日来过，所以海报要求具有中式韵味，且能够表现节气的特色。

辅助色：

本案例采用黑色作为辅助色，具有成熟、内敛、庄重的特点，黑色是中国水墨文化中特有的颜色之一。将黑色运用在文字部分中，凸显中式审美的特色。在黑色与雪白色背景的强烈对比中，黑色元素能够更加清晰地展示，十分引人注目。

5.2.3 版面构图

本案例采用了对称型的构图方式,将各种元素以版面中轴线为基准进行呈现,将中国对称美学应用到极致。特别是留白的运用,让版面具有很强的通透感,同时也展现出冬日的静谧。

广告将雪景直接作为背景,奠定了整体的情感与色彩基调。占据大部分版面的主体文字,是视觉焦点的所在。特别是外围圆环的添加,极具视觉聚拢感。金色圆形与云图案的装饰,凸显出浓浓的节日氛围。

点缀色:

画面选用红色、金色作为点缀色。这两种颜色来源于典型的传统皇家建筑,其高贵、富丽堂皇之感可适度中和冰雪的寒冷感。

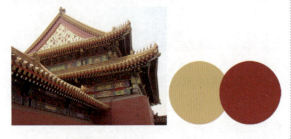

其他配色方案:

以黑白灰为主的画面带有典型的冬季寒冷之感,如想要为画面增添一丝活力,可以尝试选择静谧、淡雅的淡青色作为海报主色调,可以为冷冽的寒冬添加一抹生机。

如为了渲染节庆气氛,也可以将红色面积放大,搭配金色文字。红金两色更显中式韵味。

应用于不同场地的广告其画面比例也会有所不同。除了竖幅版式,还有横幅版式。在这里可以使用左右分割的版面进行横版广告的设计。

以文字、祥云、金色圆环等元素组成的主体图形摆放在画面的上方,使观者快速注意到画面重点。下方以雪景图为主,简约大气,将冬至时令的特色展现出来。

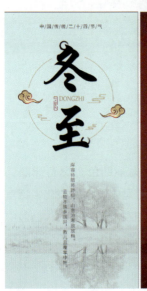 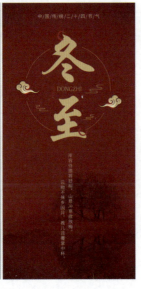

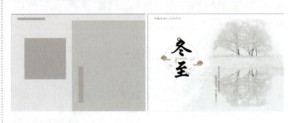

5.2.4 同类作品欣赏

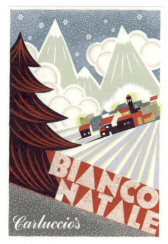
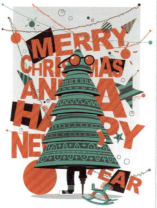

5.2.5 项目实战

1. 制作广告背景

步骤/01　执行"文件>新建"命令，创建一个大小合适的竖向空白文档。接着将前景色设置为淡灰色，然后使用前景色填充快捷键Alt+Delete，将背景图层填充为淡灰色。

步骤/02　在画面中添加带有冰雪的背景素材，营造节日氛围。执行"文件>置入嵌入对象"命令，将素材1.jpg置入，放在画面中间偏下位置，然后按Enter键确定操作。

步骤/03　将素材所在图层选中，单击鼠标右键，在弹出的快捷菜单中执行"栅格化图层"命令，将图层进行栅格化处理。

步骤/04　将置入的素材多余的部分进行隐藏处理。在选中素材图层的状态下，单击"图层"面板底部的"添加图层蒙版"按钮，为图层添加图层蒙版。

步骤/05　在选中图层蒙版的状态下，设置"前景色"为黑色。然后选择工具箱中的"画笔工具"，在选项栏中设置一种大小合适的柔边圆画笔。设置完成后在素材上方涂抹。

步骤/06　将素材上方的边际处隐藏。

步骤/07　此时置入的素材不透明度偏高，需要将其适当降低。选中素材所在图层，设置"不透明度"为60%。

步骤/08 效果如图所示。

步骤/09 下面制作倒影效果。将素材1.jpg置入,接着在素材上方单击鼠标右键,在弹出的快捷菜单中执行"垂直翻转"命令。

步骤/10 将翻转的素材移动至已有素材下方,按Enter键确定操作,并将其进行栅格化处理。

步骤/11 将素材图层选中,为其添加图层蒙版。接着使用大小合适的黑色柔边圆画笔,在底部素材上方涂抹,将部分区域进行隐藏处理。然后设置"不透明度"为60%。

步骤/12 背景部分制作完成,画面效果如图所示。

2. 制作广告文字

步骤/01 制作画面中间偏上部位的主标题文字。选择工具箱中的"椭圆工具",在选项栏中设置"绘制模式"为"形状","填充"为无,"描边"为土黄色,"描边宽度"为0.5点。设置完成后在画面中间偏上部位,按住Shift键的同时拖动鼠标绘制一个描边正圆。

步骤/02 从案例效果中可以看出，描边正圆有四个缺口，因此需要将正圆多余的区域进行隐藏处理。选择工具箱中的"矩形选框工具"，在选项栏中单击"添加到选区"按钮。设置完成后在画面中按住鼠标左键拖动，绘制四个矩形选区。

步骤/03 使用快捷键Ctrl+Shift+I，将选区反选。

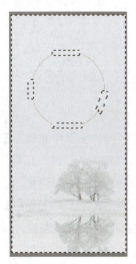

步骤/04 单击"图层"面板底部的"添加图层蒙版"按钮，为该图层添加图层蒙版。

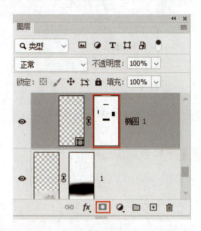

步骤/05 此时选区内的部分被保留下来，选区以外的部分被隐藏，得到了缺口效果。

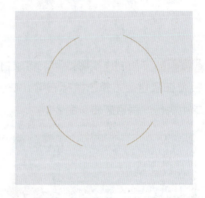

步骤/06 在描边正圆上方添加文字。选择工具箱中的"直排文字工具"，在选项栏中设置合适的字体、字号，文字颜色设置为黑色。设置完毕后在画面上方的位置单击并输入文字。

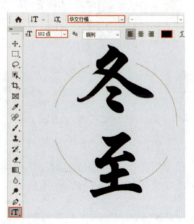

步骤/07 在文字上方添加水墨素材，增强文字细节效果。执行"文件>置入嵌入对象"命令，将水墨素材2.png置入，调整大小，将其放在文字"冬"上方，并进行适当旋转，然后按Enter键确定操作。

步骤/08 为水墨素材更改颜色。将该素材所在图层选中，执行"图层>图层样式>颜色叠加"命令，在弹出的"图层样式"对话框中设置"混合模式"为正常，"颜色"为深红色，"不透明度"为100%。设置完成后单击"确定"按钮。

步骤/09 此时水墨素材效果如图所示。

步骤/10 将制作完成的水墨素材图层选中，使用快捷键Ctrl+J进行复制。接着使用"移动工具"将复制得到的素材放在文字"至"右下角位置。然后使用自由变换快捷键Ctrl+T调出定界框，将光标放在图形上方单击鼠标右键，在弹出的快捷菜单中执行"垂直翻转"命令，将素材进行垂直方向的翻转。

步骤/11 在素材自由变换状态下，将光标放在定界框一角，按住鼠标左键拖动进行适当旋转。旋转完成后，按Enter键确认操作。

步骤/12 在正圆左侧空缺部位添加祥云图案。执行"文件>置入嵌入对象"命令，将祥云素材3.png置入，适当缩小后放在正圆左侧空缺位置，然后按Enter键确定操作。最后将该图层进行栅格化处理。

步骤/13 将祥云素材图层复制一份，接着选中复制得到的素材，使用自由变换快捷键Ctrl+T调出定界框。然后将光标放在素材上单击鼠标右键，在弹出的快捷菜单中执行"水平翻转"命令，将素材进行水平方向的翻转。

步骤/14 使用"移动工具",将翻转素材移动到主标题文字右侧位置。

步骤/15 在文字"至"左上角添加矩形框。选择工具箱中的"圆角矩形工具",在选项栏中设置"绘制模式"为"形状","填充"为无,"描边"为深红色,"描边宽度"为0.5点,"半径"为3像素。设置完成后在文字左上角绘制图形。

步骤/16 选择工具箱中的"矩形选框工具",在选项栏中单击"添加到选区"按钮。设置完成后在圆角矩形上方拖动鼠标绘制矩形选区。

步骤/17 使用快捷键Ctrl+Shift+I将选区反选,然后单击"图层"面板底部的"添加图层蒙版"按钮,为该图层添加图层蒙版,将选区内的图形隐藏。

步骤/18 在圆角矩形框内部添加文字。选择工具箱中的"直排文字工具",在选项栏中设置合适的字体、字号,同时设置颜色为深红色。设置完成后输入文字,摆放在圆角矩形内部。

步骤/19 使用同样方法制作其他文字。

步骤/20 在画面空白位置添加曲线形状，丰富版面细节效果。选择工具箱中的"钢笔工具"，在选项栏中设置"绘制模式"为"形状"，"填充"为无，"描边"为土黄色，"描边宽度"为0.5点。设置完成后在文字"至"左侧绘制曲线。

步骤/21 将该图层选中，使用快捷键Ctrl+J复制一份。然后将其适当向右移动，使另外一条曲线显现出来。

步骤/22 将制作完成的两个曲线图层选中，使用快捷键Ctrl+J复制。接着使用自由变换快捷键Ctrl+T调出定界框，将光标定位到定界框一角，按住鼠标左键并拖动，将其适当放大并移动至画面右侧位置。

步骤/23 使用同样的方法制作另外一组曲线形状。

步骤/24 在顶部添加文字。选择工具箱中的"横排文字工具"，在选项栏中设置合适的字体、字号，同时设置"填充"为黑色。设置完成后在画面顶部单击输入文字。

步骤/25 画成显示输入的文字字间距过小，需要将其适当调大。在文字选中状态下，在打开的"字符"面板中设置"字间距"为150。

步骤/26 继续使用"直排文字工具"，在选项栏中设置合适的字体、字号以及填充颜色。设置完成后在主标题文字下方单击输入文字。至此，本案例制作完成。

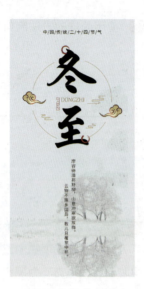

5.3 艺术展宣传海报

间流逝与沉淀，艺术家对艺术的热情，以及对时间的感悟。设计要求能直接展示艺术展主题，并且能够传递出艺术展的内涵。

设计定位：

本案例采用以文字为主、图像为辅的画面布置方式。选择山景图作为背景，寓意深厚、沉淀、久远等特质，同时也象征着艺术家对艺术坚定不移的追求与热爱。背景之上选择了书法字体"岁"字作为画面的主体元素，使展览的主题直观地展现了出来。

5.3.1 设计思路

案例类型：

本案例是艺术展宣传海报设计项目。

项目诉求：

这是一个名为"岁"的多领域艺术展。展出了大量与"时间"相关的作品，意在展现历经时

5.3.2 配色方案

黑白两色本身为无彩色，不具有任何的颜色倾向，所以在此基础之上与任何一种其他颜色都能够很好地搭配在一起。

主色：

黑色具有很强的包容性和深度感，将其作为主色，极大限度地展现了艺术创作的内涵与底蕴。作品背景并非单纯的黑色，而是将山景图像与黑色相结合，产生了一种深邃却又不失细节的背景。

其他配色方案：

本案例也可以选择深沉、含蓄的墨蓝色作为背景色，冷调的背景色与暖调的红色形成了一定的对比。还可以尝试以浅色打底，文字部分以黑色展现，在此基础上可以在画面中运用一些鲜明的色彩来渲染气氛。

辅助色：

本案例使用了明度稍低一些的红色作为辅助色，红与黑一直就是经典的配色方式。如黑夜中燃起的火焰，强烈的对比下展现着艺术蓬勃不息的生命力。

点缀色：

红黑两色的搭配固然经典，但也容易使画面产生过于沉重之感。本案例使用白色作为主体文字的颜色，高明度的白色在黑色背景的衬托下十分醒目，将海报中的重要信息清楚地展现了出来，使受众一目了然。

5.3.3 版面构图

本案例采用了重心型的构图方式，将主体对象在版面中间部位呈现，极具视觉冲击力。整个画面以黑色渐变山景图作为背景，无彩色的运用，尽显展览的高端与大气。在中间部位的主体文字"岁"是视觉焦点所在。底部以红色渐变出一个正圆，将受众注意力全部集中于此。特别是

在版面上下两端呈现的文字，主次分明地将信息传达了出来。

如果更改画面的长宽比，可以尝试将山景图以更大的面积呈现，同时将较大字号的"岁"与环形的点缀文案放置在画面中心位置，凸显主题。

5.3.4 同类作品欣赏

5.3.5 项目实战

1. 制作海报背景

步骤/01 执行"文件>新建"命令，创建一个大小合适的竖向空白文档。接着将前景色设置为黑色，然后使用前景色填充快捷键Alt+Delete，将背景图层填充为黑色。

步骤/02 在文档中置入素材。执行"文件>置入嵌入对象"命令，将素材1.jpg置入，同时按Enter键确定操作。然后在"图层"面板中选择素材图层，单击鼠标右键，在弹出的快捷菜单中执行"栅格化图层"命令，将图层进行栅格化处理。

步骤/03 将素材的不透明度降低，制作出暗调的背景。选中素材图层，在"图层"面板中设置"不透明度"为25%。

步骤/04 此时画面效果如图所示。

步骤/05 在"图层"面板顶部新建一个

图层。

步骤/06 设置"前景色"为黑色。选择工具箱中的"渐变工具",在选项栏中单击"渐变编辑预设"后方的倒三角按钮,在下拉窗口中选择"基础"组中的"前景色到透明渐变",同时单击选项栏中的"线性渐变"按钮。设置完成后按住鼠标左键在画面中自上向下拖动。拖动至合适位置时,释放鼠标即可得到相应的渐变效果。

步骤/07 选择工具箱中的"椭圆工具",在选项栏中设置"绘制模式"为"形状","填充"为红色到透明渐变,"描边"为无。设置完成后在版面右侧,按住Shift键的同时按住鼠标左键拖动绘制正圆。

步骤/08 此时背景效果如图所示。

2. 制作顶部文字和主体文字

步骤/01 首先制作版面左上角的文字。选择工具箱中的"椭圆工具",在选项栏中设置"绘制模式"为"形状","填充"为无,"描边"为灰色,"描边宽度"为3点。设置完成后在版面左上角按住Shift键的同时按住鼠标左键,拖动绘制一个正圆。

步骤/02 在描边正圆内部添加文字。选择工具箱中的"横排文字工具",在选项栏中设置合适的书法字体、字号,文字颜色设置为灰色。设置完成后输入文字并移动到正圆内部。

步骤/03 继续使用"横排文字工具",在正圆内部输入另外三行小一些的文字。

步骤/04 选择工具箱中的"椭圆工具",在选项栏中设置"绘制模式"为"形状","填充"为红色,"描边"为无。设置完成后在英文左侧绘制一个小正圆。

步骤/05 继续使用"横排文字工具",在选项栏中设置合适的字体、字号以及颜色。设置完成后在灰色正圆右侧输入文字。

步骤/06 对文字字间距以及文字粗细形态进行调整。将文字图层选中,在打开的"字符"面板中设置"字间距"为-50,将文字间距适当缩小,使其变得紧凑一些。然后单击"粗体"按钮,将文字进行加粗处理。

步骤/07 继续使用"横排文字工具",在已有英文下方输入一行较小的文字。

步骤/08 在"字符"面板中设置"字间距"为-30。单击"全部大写字母"按钮,将文字字母调整为大写形式。

步骤/09 在渐变正圆左侧添加文字。选择工具箱中的"横排文字工具",在选项栏中设置合适的字体、字号,字体颜色为白色。设置完成后输入文字并移动到正圆左侧。

步骤/10 在主体文字底部添加小文字,丰富版面细节效果。选择工具箱中的"横排文字工具",在选项栏中设置合适的字体,设置较小的字号,文字颜色为灰色,同时单击"右对齐文本"按钮。设置完成后在主体文字底部输入两行文字。

步骤/11 此时若文字的行间距过大,就需要将其适当调小。选中文字图层,在打开的"字符"面板中设置"行距"为30点,"字间距"为20,然后单击"全部大写字母"按钮,将文字字母调整为大写形式。

步骤/12 在英文右侧添加几何图形。选择工具箱中的"圆角矩形工具",在选项栏中设置"绘制模式"为"形状","填充"为无,"描边"为白色,"描边宽度"为1点,"半径"为3像素。设置完成后在英文右侧绘制圆角矩形。

步骤/13 选择工具箱中的"直排文字工具",在选项栏中设置合适的字体、字号以及颜色。设置完成后输入文字,并移动到圆角矩形内部。

步骤/14 继续制作主体文字下方的小标题

文字。选择工具箱中的"圆角矩形工具",在选项栏中设置"绘制模式"为"形状","填充"为无,"描边"为红色,"描边宽度"为1点,"半径"为3像素。设置完成后在主体文字下方绘制圆角矩形。

步骤/15 在红色圆角矩形内部添加文字。选择工具箱中的"横排文字工具",在选项栏中设置合适的字体、字号以及文字。设置完成后输入文字,移动到圆角矩形内部。

步骤/16 使用同样的方法,继续添加其他文字。

步骤/17 在红色文字下方添加英文。选择工具箱中的"横排文字工具",在选项栏中设置合适的字体、字号和颜色,单击"居中对齐文本"按钮。设置完成后在下方输入三行文字。

步骤/18 将文字图层选中,在打开的"字符"面板中设置"行距"为23点。接着单击"全部大写字母"按钮,将文字字母全部调整为大写形式。

步骤/19 在文档底部添加文字。选择工具箱中的"横排文字工具",在选项栏中设置合适的字体、字号以及颜色。设置完成后在底部输入几组文字。

步骤/20 在左侧的红色文字外围添加圆角矩形，增强视觉聚拢感。选择工具箱中的"圆角矩形工具"，在选项栏中设置"绘制模式"为"形状"，"填充"为无，"描边"为红色，"描边宽度"为1点，"半径"为3像素。设置完成后在红色文字外围绘制图形。

步骤/21 在底部文字中间部位添加一个长条矩形，作为分割线。选择工具箱中的"矩形工具"，在选项栏中设置"填充"为白色，"描边"为无。设置完成后在底部文字中间部位绘制图形。

至此，本案例制作完成。

5.4 复古风格电影海报

5.4.1 设计思路

案例类型：
本案例是一部电影海报设计项目。

项目诉求：
本片是一部人物传记式电影，主要讲述主人公的人生经历。海报在设计时要求凸显角色形象以及电影总体基调，以便于吸引受众注意力。如下图所示为优秀的电影海报作品。

辅助色：

使用与土黄色相邻的暗红棕色作为画面背景色，协调且有效地使背景暗下去，不会影响画面主要元素的展示。

点缀色：

画面中出现的元素以土黄色和暗红棕色为主，虽然协调，但也难免单调，所以添加了一个稍小、饱和度较高的红色元素，以丰富画面。

设计定位：

根据项目要求，海报整体选定了一种颇具时代感的怀旧复古风格。为了更好地展现角色特质，海报选择将主人公照片作为展示重点。采用倾斜型的构图方式，从侧面凸显主人公不平凡的人生经历。整体风格模拟做旧招贴，色调采用古朴稳重的棕色调，与海报整体格调相一致。

其他配色方案：

高明度的浅灰色作为底色，使画面更显平和。由于版面文字较多，为了更便于阅读，可以利用文字的颜色加以区分。例如此处在浅灰色文字的衬托下，暗红色的片名也显得更加直观。

黑白画面也是人物传记类题材影片较为常见的配色方式，常用来表现深沉的故事。为了避免画面过于暗淡，可以将个别具有代表性的元素更改为特定颜色，以便于渲染情感。

5.4.2 配色方案

由于这部电影具有很强的时代感，所以在配色上选择了旧纸张与复古物件所特有的色彩：饱和度较低的黄色调。画面使用的色彩都比较接近，无论是人物照片或者图形元素，都是很典型的近似色搭配。

主色：

首先海报中要出现的人物照片是既定元素，而且照片本身并没有过多的色彩，基本为肤色和些许土黄色。结合人物照片已有的色调与复古风格的常用配色，画面选择以土黄色作为主色。土黄色与肤色接近，同时也颇具复古感。

5.4.3 版面构图

本案例的版面采用倾斜型的构图方式,通过版式的不稳定性来反映主人公人生中不平凡的经历。

除此之外,还可以采用中心型的构图方式。将人物图像在版面中间部位呈现,而且外围圆环的添加,极具视觉聚拢感。

人物图像以较大面积摆放在画面中心位置,极具视觉吸引力。主次分明的文字,在图像上下两端呈现,将信息直接传达。特别是版面中大面积留白的运用,为受众营造了一个广阔的想象空间。

5.4.4 同类作品欣赏

5.4.5 项目实战

1. 制作海报背景

步骤/01 执行"文件>新建"命令，新建一个大小合适的竖向空白文档。接着设置"前景色"为深褐色，然后使用前景色填充快捷键Alt+Delete，将背景图层填充为深褐色。

步骤/02 在文档中添加旧纸张素材。执行"文件>置入嵌入对象"命令，将旧纸张素材1.jpg置入到画面中，同时按Enter键确定操作。然后在"图层"面板中选中素材图层，单击鼠标右键，在弹出的快捷菜单中执行"栅格化图层"命令，将图层进行栅格化处理。

步骤/03 从案例效果中可以看出，旧纸张素材只保留了左上角的部分区域，因此需要将其不需要的部分进行隐藏处理。将素材图层选中，在"图层"面板下方单击"添加图层蒙版"按钮，为该图层添加图层蒙版。

步骤/04 设置"前景色"为黑色，"背景色"为白色。然后选择工具箱中的"渐变工具"，在选项栏中选择一个从前景色到背景色的渐变，同时单击"线性渐变"按钮。设置完成后选中图层蒙版，在版面中从中心位置往左上角拖

动填充，蒙版中左上角白色的区域被保留下来，其他区域隐藏。

加粗，增强视觉吸引力。然后单击"全部大写字母"按钮，将文字字母全部调整为大写形式。

步骤/05 图层蒙版如图所示。

步骤/06 在左上角添加文字。选择工具箱中的"横排文字工具"，在选项栏中设置合适的字体、字号以及颜色。设置完成后在画面左上角输入文字。

步骤/07 对输入文字的水平缩放、字母形态等进行调整。将文字图层选中，在打开的"字符"面板中设置"水平缩放"为60%，让文字变得更加紧凑一些。单击"仿粗体"按钮，将文字

步骤/08 继续使用"横排文字工具"，在已有文字下方输入稍小的文字。然后在"字符"面板中对文字样式进行相同的设置。

步骤/09 对输入完成的文字进行适当旋转。将两行文字选中，使用自由变换快捷键Ctrl+T。接着将光标放在定界框一角，按住鼠标左键进行旋转。然后进行位置的调整，操作完成后按Enter键。

步骤/10 继续使用"横排文字工具"，在文档右下角输入文字，然后将文字进行适当角度的旋转。

步骤/11 制作右上角的圆形标志。选择工具箱中的"椭圆工具",在选项栏中设置绘制模式为"形状","填充"为红色,"描边"为无。设置完成后在画面左上角按住Shift键的同时拖动鼠标绘制正圆。

步骤/12 为绘制的圆形添加投影,增强层次感。将正圆图层选中,执行"图层>图层样式>投影"命令。在弹出的"图层样式"对话框中设置"混合模式"为"正片叠底","颜色"为黑色,"不透明度"为75%,"角度"为120度,"距离"为25像素,"大小"为60像素。设置完成后单击"确定"按钮。

步骤/13 此时画面效果如图所示。

步骤/14 在正圆上方添加文字。选择工具箱中的"横排文字工具",在选项栏中设置合适的字体、字号以及颜色。设置完成后输入文字并移动到圆形上方。

步骤/15 对输入文字的形态进行调整。将文字图层选中,在"字符"面板中设置"水平缩放"为60%,将文字在水平方向上进行压缩。然后单击"全部大写字母"按钮,将文字字母全部调整为大写形式。

步骤/16 继续使用"横排文字工具",在已有文字下方输入其他文字,并在"字符"面板中对文字形态进行调整。

步骤/17 执行"文件>置入嵌入对象"命令,将简笔画小草素材5.png置入,放在文字右侧位置。然后将素材进行适当旋转,旋转完成后按Enter键确认操作。

步骤/18 使用同样的方式,将星形素材6.png置入,放在正圆右下角位置。接着将正圆、文字、素材等图层选中,使用快捷键Ctrl+G进行编组,并命名为"圆"。

步骤/19 将图层编组选中,使用自由变换快捷键Ctrl+T调出定界框,将光标放在定界框一角,按住鼠标左键拖动进行旋转。旋转完成后按Enter键确认操作。

2. 制作主体图像

步骤/01 选择工具箱中的"钢笔工具",在选项栏中设置"绘制模式"为"形状","填充"为金色系渐变,"描边"为无。设置完成后在画面中绘制一个不规则图形。

步骤/02 为图形添加投影效果。将该图层选中,执行"图层>图层样式>投影"命令。在弹出的"图层样式"对话框中设置"混合模式"为"正片叠底","颜色"为黑色,"不透明度"为75%,"角度"为120度,"距离"为25像素,"大小"为95像素。设置完成后,单击"确定"按钮。

第5章 文化广告

步骤/03 此时画面效果如图所示。

步骤/04 在文档中添加人像。执行"文件>置入嵌入对象"命令，将人物素材4.jpg置入。接着将人物素材进行适当旋转，然后按Enter键确定操作，并将该素材栅格化。

步骤/07 此时画面效果如图所示。

步骤/08 人像素材有超出底部不规则图形的部分，需要将其进行隐藏处理。将人像素材图层和曲线调整图层选中，使用快捷键Ctrl+G进行编组，并命名为"照片"。

步骤/05 此时可以看到，置入的人像素材偏暗，需要适当提高整体亮度。将人像素材图层选中，执行"图层>新建调整图层>曲线"命令，在弹出的"新建图层"对话框中单击"确定"按钮。

步骤/06 在弹出的"属性"面板中，在曲线中段单击添加控制点，按住鼠标左键往左上角拖动，提高图像中间调的亮度；然后在曲线下段单击添加控制点，将其往右下角拖动，将暗部的亮度进一步降低，使人像形成鲜明的明暗对比。曲线调整完成后单击底部的"此调整剪切到此图层"按钮，使调整效果只针对下方图层。

步骤/09 选择工具箱中的"钢笔工具"，在选项栏中设置"绘制模式"为"路径"。设置完成后在人像上方绘制一个需要保留区域的路径。

步骤/10 使用快捷键Ctrl+Enter，将路径转为选区。

步骤/11 将照片图层组选中，单击"图层"面板底部的"添加图层蒙版"按钮，为该组添加图层蒙版，即可将人像素材不需要的区域进行隐藏。

步骤/12 此时画面效果如图所示。

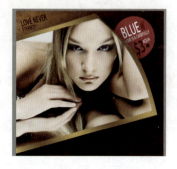

步骤/13 在人像右上角添加卷边效果。选择工具箱中的"钢笔工具"，在选项栏中设置"填充"为浅一些的土黄色，"描边"为无。设置完成后在人像素材右上角绘制卷边图形。

步骤/14 使用多边形套索工具在照片右上角绘制选区。

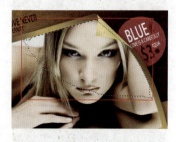

步骤/15 在卷边图层下方新建图层。

步骤/16 设置"前景色"为咖啡色，使用较大的柔边圆画笔在右上角区域进行绘制，得到卷边的阴影效果。

3. 制作海报中的文字

步骤/01 执行"文件>置入嵌入对象"命令，将旧纸张素材3.png置入，接着进行适当的缩小与旋转后，放在人像素材下方位置。然后按Enter键确定操作，并将其栅格化。

步骤/02 将素材四边压暗。将素材图层选中，执行"图层>新建调整图层>曲线"命令，在曲线中部单击添加控制点，然后按住鼠标左键往右下角拖动，压暗素材亮度。曲线调整完成后单击底部的"此调整剪切到此图层"按钮，使调整效果只针对下方图层。

步骤/03 此时画面效果如图所示。

步骤/04 将曲线调整图层的图层蒙版选中，设置"前景色"为黑色。然后选择工具箱中的"画笔工具"，在选项栏中设置一个大小合适的柔边圆画笔，设置完成后在素材中间部位涂抹。

步骤/05 调整后的图层只作用于四周，画面效果如图所示。

步骤/06 按住Ctrl键单击旧纸张素材缩览图，载入旧纸张素材选区。

步骤/07 单击"图层"面板底部的"创建新图层"按钮，创建一个新图层。然后设置

"前景色"为浅黄色，再使用前景色填充快捷键Alt+Delete为其填充颜色。操作完成后使用取消选区快捷键Ctrl+D取消选区。

步骤/08 对浅黄色图形的透明度进行调整，使其与底部素材融为一体。将该图层选中，设置"混合模式"为"柔光"，"不透明度"为83%。

步骤/09 画面效果如图所示。

步骤/10 在旧纸张素材上方添加文字。选择工具箱中的"横排文字工具"，在选项栏中设置合适的字体、字号以及颜色。设置完成后在旧纸张素材上方输入文字。

步骤/11 对输入文字的形态进行调整。将文字图层选中，在打开的"字符"面板中设置"水平缩放"为75%，将文字在水平方向上进行缩小。单击"仿粗体"按钮，将文字进行加粗。单击"全部大写字母"按钮，将文字字母全部调整为大写形式。

步骤/12 更改符号"&"的颜色。在"横排文字工具"使用状态下，将符号"&"选中，在打开的"字符"面板中设置"填充"为深红色。

步骤/13 将操作完成的主体文字选中，使用快捷键Ctrl+T调出定界框。接着将光标放在定

界框一角，按住鼠标左键拖动，对文字进行适当旋转，使其与底部旧纸张素材边缘相平行。操作完成后按Enter键。

步骤/14 将制作完成的主标题文字所有图层选中，使用快捷键Ctrl+G进行编组，并将其命名为"主体文字"。

步骤/15 为"主体文字"图层组添加投影效果，增强版面层次感。将图层组选中，执行"图层>图层样式>投影"命令。在弹出的"图层样式"对话框中设置"混合模式"为正常，"颜色"为黑色，"不透明度"为75%，"角度"为120度，"距离"为25像素，"大小"为10像素。设置完成后单击"确定"按钮。

步骤/16 画面效果如图所示。

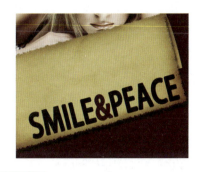

步骤/17 从案例效果可以看出，主体文字在人像素材下方，因此需要对图层顺序进行调整。把"主体文字"图层组选中，按住鼠标左键向下拖动，便可将其摆放在人像素材下方。

步骤/18 执行"文件>置入嵌入对象"命令，将旧纸张素材2.jpg置入并栅格化。

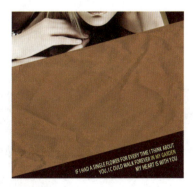

步骤/19 为旧纸张素材添加投影。将素材图层选中，执行"图层>图层样式>投影"命令，在弹出的"图层样式"对话框中设置"混合模式"为"正片叠底"，"颜色"为黑色，"不透明度"为75%，"角度"为120度，"距离"为40像素，"大小"为200像素。设置完成后单击"确定"按钮。

步骤/20 画面效果如图所示。

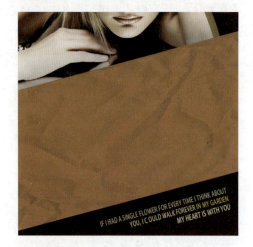

步骤/21 在旧纸张素材上方添加文字。选择工具箱中的"横排文字工具",在选项栏中设置合适的字体、字号以及颜色,同时单击"右对齐文本"按钮,设置完成后在旧纸张素材上方输入文字。

步骤/22 对输入文字的形态进行调整。将文字图层选中,在打开的"字符"面板中设置"行距"为16点,"水平缩放"为65%,将文字在水平方向上适当缩小。然后单击"全部大写字母"按钮,将文字字母全部设置为大写形式。

步骤/23 对第一行文字进行单独调整。在"横排文字工具"使用状态下,将第一行文字选中。然后在打开的"字符"面板中设置"字号"为21点,"水平缩放"为62%,"颜色"为浅米色。

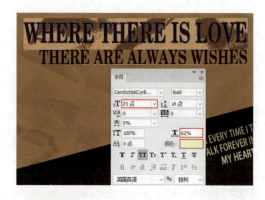

步骤/24 将文字图层选中,使用自由变换快捷键Ctrl+T调出定界框。接着将光标放在定界框一角,按住鼠标左键进行拖动,使其与旧纸张素材在同一水平线上。操作完成后按Enter键。

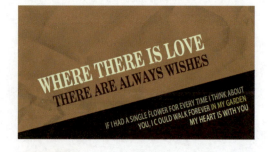

步骤/25 在文字右侧添加正圆。选择工具箱中的"椭圆工具",在选项栏中设置"绘制模式"为"形状","填充"为深红色,"描边"

为无。设置完成后在文字右侧绘制正圆。

步骤/26 为绘制的正圆添加投影。将正圆图层选中，执行"图层>图层样式>投影"命令。在弹出的"图层样式"对话框中设置"混合模式"为"正片叠底"，"颜色"为黑色，"不透明度"为75%，"角度"为120度，"距离"为5像素，"大小"为10像素。设置完成后单击"确定"按钮。

步骤/27 效果如图所示。

步骤/28 在绘制的深红色正圆上方添加小猫素材。将小猫素材7.png置入，放在正圆上方。操作完成后按Enter键。然后将素材图层选中，单击鼠标右键，在弹出的快捷菜单中执行"栅格化图层"命令，将图层进行栅格化处理。

步骤/29 小猫素材有超出底部正圆的区域，需要进行隐藏处理。将小猫素材图层选中，单击鼠标右键，在弹出的快捷菜单中执行"创建剪贴蒙版"命令，为其添加剪贴蒙版。

步骤/30 此时画面效果如图所示。

步骤/31 在倾斜文字底部添加星星图案，丰富版面细节效果。选择工具箱中的"多边形工具"，在选项栏中设置"绘制模式"为"形状"，"填充"为重褐色，"描边"为无。同时单击"设置"按钮，在下拉面板中选中"星形"复选框，设置"缩进边依据"为30%，"边"为5。设置完成后在旧纸张素材左下角按住Shift键

的同时按住鼠标左键拖动，从而绘制出一个正五角星。

步骤/32 选中该五角星形图层，使用"移动工具"，按住Alt键向右拖动，复制出一个相同的图形。在移动过程中按住Shift键可以保持水平。

步骤/33 使用上述同样的方法复制出一排星形图案。

步骤/34 选中这些星形图案，在"移动工具"选项栏中分别单击"顶对齐"和"水平分布"按钮。

步骤/35 在"图层"面板中选中所有星形图层，使用快捷键Ctrl+G编组并命名为"星星"。

步骤/36 选中该组，使用自由变换快捷键Ctrl+T，进行旋转。

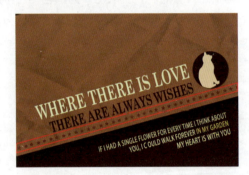

步骤/37 将旧纸张素材图层以及上方的所有对象图层选中，使用快捷键Ctrl+G进行编组，并命名为"说明文字"。将"说明文字"图层组选中，调整图层摆放顺序，放在"主体文字"图层组下方位置。

步骤/38 至此，本案例制作完成。

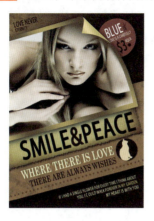

验。希望以此扩大活动知名度，吸引更多的游客参与。

5.5 夏季狂欢夜活动海报

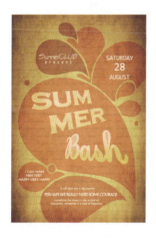

设计定位：

作为娱乐活动海报，整体风格通常要具有轻松、愉快、激情等属性。海报从香槟、泳池等具有"欢乐"和"夏日"意味的元素中提取了喷溅水滴图形，既有举杯碰盏的欢快感，又有夏日水花的清凉感。颜色方面，选用极具欢乐气氛的亮橙色，营造热闹、欢乐、浓烈的氛围。文字方面，采用了轻松、活泼的手写体，在传达信息的同时，又与整体格调相一致。

5.5.1 设计思路

案例类型：

本案例是为夏季狂欢夜活动而制作的宣传海报。

项目诉求：

这个活动以"夏日狂欢夜"为主题，号召人们释放高涨的热情与活力，驱赶夏日的炎热与烦躁，尽情体验狂欢的乐趣与刺激。海报设计要求围绕"狂欢节"主题展开，营造欢乐、高涨的视觉氛围，体现狂欢节活动给人们带来的愉悦体

5.5.2 配色方案

一想到夏日的狂欢，首先给人的就是欢快、放松、刺激的感觉。所以本案例选用了具有兴

奋、欢快特征的橙色作为主色，同时搭配棕色，在同类色的搭配中让画面达到和谐统一的状态。

主色：

用橙色作为主色，鲜艳夺目的橙色充满了激情与欢快。该色彩不仅能给人们带来强烈的感官刺激，激发人们的愉悦感，还能表现狂欢夜的热闹与活跃。

辅助色：

画面中使用了大量的橙色，为了提升画面层次感，选用明度更高的黄色作为辅助色，丰富了色彩的层次感。

点缀色：

将白色作为点缀色，其较高的明度十分引人注目，特别是在文字中使用，非常方便受众进行阅读，为信息传达提供了便利。

其他配色方案：

火热的夏季，冷色调的画面也是一种不错的选择。淡淡的蓝色打底，中明度的青蓝色用在主体水花图形上，清凉之感横扫盛夏的酷热。

清凉的青蓝色与鲜嫩的草绿色的搭配也非常具有夏季的味道，搭配橙、黄两色，让人不免想起女孩子们夏日飞扬的裙摆以及午后清凉可口的冰饮料。

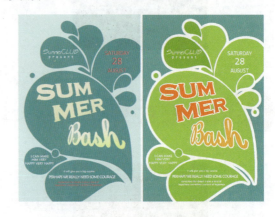

5.5.3 版面构图

画面用香槟打开时喷溅的水滴作为主体图形，看似简单的图案却尽显夏日狂欢夜的欢快。为了配合不规则摆放的图形，对文字进行了灵活随意的排列，在将信息清楚传达的同时，又增强了版面的细节效果。自由式的构图方式要注意元素大小的控制，以及疏密的分布。同时，适度留白也是必要的。

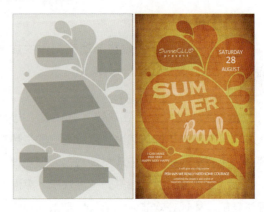

除此之外，还可以采用倾斜型的构图方式，将主体图案以倾斜的形式在版面中间部位呈现，增强版面的视觉动感。同时将说明性文字在版面四周呈现，在传达信息的同时，又丰富了版面的细节效果。

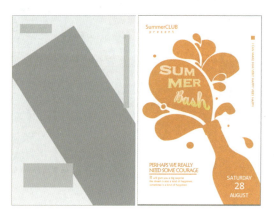

5.5.4 同类作品欣赏

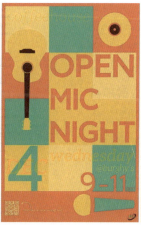
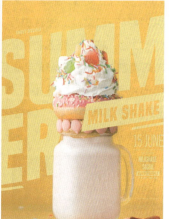
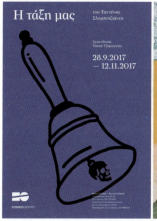
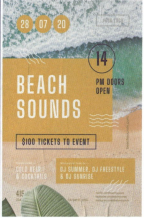

5.5.5 项目实战

1. 制作海报背景

步骤/01 执行"文件>新建"命令，创建一个大小合适的竖向空白文档。接着执行"文件>置入嵌入对象"命令，将旧纸张素材1.jpg置入，调整大小使其充满整个版面。操作完成后按Enter键。然后将旧纸张素材图层选中，单击鼠标右键，在弹出的快捷菜单中执行"栅格化图层"命令，将图层进行栅格化处理。

步骤/02 使用同样的方法，将文字素材2.jpg置入，并放在旧纸张素材的上层。

步骤/03 此时文字素材遮挡住了旧纸张素材，需要将文字素材图层选中，设置"不透明度"为5%。

步骤/04 效果如图所示。

步骤/05 在"图层"面板顶部新建一个图层，设置"前景色"为橙色，然后使用前景色填充快捷键Alt+Delete进行颜色的填充。

步骤/06 此时叠加的颜色完全遮挡住画面，需要将其与底部素材融为一体。将橙色图层选中，设置"混合模式"为"柔光"。

步骤/07 画面效果如图所示。

步骤/08 制作画面中的主体图形部分。选择工具箱中的"钢笔工具"，在选项栏中设置"绘制模式"为"形状"，"填充"为淡红色，"描边"为无。设置完成后在版面中绘制图形。

步骤/09 继续使用"钢笔工具"，在主体图形周围绘制其他不规则图形。

步骤/10 在版面空白位置添加一些小圆，丰富整体细节效果。选择工具箱中的"椭圆工具"，在选项栏中设置"绘制模式"为"形

状"，"填充"为相同的红色，"描边"为无。设置完成后在版面空白位置绘制图形。

步骤/11 继续使用"椭圆工具"，在版面左侧和右侧绘制两个大小不一的椭圆。

步骤/12 主体图形颜色过重，而且也与背景不相融合，需要对其透明度以及混合模式进行调整。首先将构成主体图案的所有图层选中，使用快捷键Ctrl+G进行编组。接着将图形组图层选中，设置"混合模式"为"线性加深"，"不透明度"为50%。

步骤/13 画面效果如图所示。

2. 制作海报文字

步骤/01 制作海报主体文字。选择工具箱中的"横排文字工具"，在选项栏中设置合适的字体、字号以及颜色，同时单击"居中对齐文本"按钮。设置完成后在版面中间部位输入文字。

步骤/02 对文字形态进行调整。将文字图层选中，在打开的"字符"面板中设置"行距"为150点，"字间距"为-25，让文字变得更加紧凑一些。然后单击底部的"仿粗体"按钮，将文字进行加粗。

步骤/03 文字的亮度过高，在版面中有些突兀，需要将其不透明度适当降低。将文字图层选中，设置"混合模式"为"亮光"，"不透明度"为70%。

步骤/04 效果如图所示。

步骤/05 将文字图层选中，单击鼠标右键，在弹出的快捷菜单中执行"栅格化文字"命令，将文字对象转换为图形对象。

步骤/06 使用自由变换快捷键Ctrl+T，将光标放在文字上方，单击鼠标右键，在弹出的快捷菜单中执行"扭曲"命令，调整控制点的位置，并调整文字的外形。操作完成后按Enter键。

步骤/07 选择工具箱中的"渐变工具"，编辑一种淡黄色系的渐变。接着载入变形文字选区，然后拖动填充。填充完成后使用快捷键Ctrl+D取消选区。

步骤/08 使用同样的方法制作另外一个主体文字。

步骤/09 在文档其他位置继续添加文字，丰富细节效果。选择工具箱中的"横排文字工具"，在选项栏中设置合适的字体、字号以及颜色，同时单击"居中对齐文本"按钮。设置完成后在版面左上角输入文字。

面其他位置添加文字。至此，本案例制作完成。

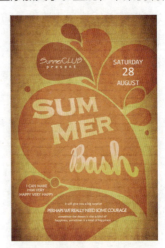

步骤/10 对文字形态进行调整。将文字图层选中，在打开的"字符"面板中设置"行距"为48点，"字间距"为-25。然后单击底部的"仿粗体"按钮，将文字进行加粗处理。

5.6 行业论坛宣传海报

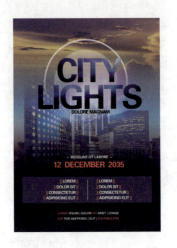

步骤/11 对第二行文字进行单独处理。在"横排文字工具"使用状态下，将第二行文字选中，在"字符"面板中设置合适的字体与字号。

5.6.1 设计思路

案例类型：

本案例是一款会议的宣传海报设计项目。

项目诉求：

这是一次与城市发展相关的行业交流论坛，该论坛主要面向行业内的高级人才。设计时要围绕"城市之光"的主题开展，通过对论坛内容的诠释，体现论坛的高端性与前瞻性。

步骤/12 继续使用"横排文字工具"在版

设计定位：

根据该行业论坛的特征，海报整体力求营造出高端感、科技感。为了尽可能表现"城市之光"的主题，在设计时选择具有代表性的建筑、天空、发光体等元素。在文字上选择具有较高识别度的无衬线体文字，凸显论坛的科学严谨性以及现代感。

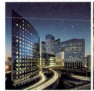

5.6.2 配色方案

画面整体采用了大面积暗色搭配和小面积暖调亮色的配色方案。

主色：

为了凸显论坛主题的专业性与高端感，主色采用了冷调的蓝紫色，象征神秘、智慧的蓝紫色和灰调的蓝色很容易让人联想到黑夜，而黑暗的环境更易于展现出光的亮丽，以此来表现行业未来光明美好的发展前景。

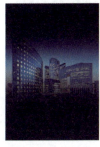

辅助色：

以蓝紫色打底的画面呈现出了一种黑夜的视觉感，与蓝紫色形成鲜明对比的暖黄色则可以作为象征光明的元素出现在画面中，点亮版面。黄色与紫色虽然是对比极强的两种颜色，但由于各自在画面中所占比例相差悬殊，所以并不会产生过于冲突的视觉感受。

点缀色：

本案例选择了与版面其他元素反差较大的橙红色作为点缀色，高纯度的橙红色用来渲染尺寸较小的辅助文字，使这部分文字能够较好地展示，而不被忽略。

其他配色方案：

原始方案中保留了城市建筑图像的色彩，所以画面颜色较多。接下来也可以尝试将城市建筑图像去色，并融入整体背景色中，以实现文字信

息更好的展示。例如以蓝灰色搭配土黄色，适度的冷暖对比使文字信息更明确。整体均使用土黄色系的色彩可以得到更柔和的画面。

在版面构图时，也可以以满版型的方式将背景图像铺满背景，这样的构图更具视觉冲击力。左对齐呈现的文字，主次分明之间将信息直接传达。

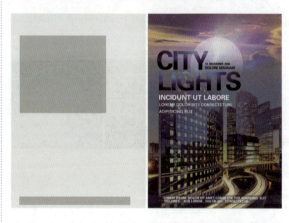

5.6.3 版面构图

本案例作为行业论坛的宣传海报，采用了比较规整且经典的中轴型版式。将具有代表性的建筑作为展示主图，直接表明了海报宣传主题。以较大字号呈现的主标题文字，将论坛相关信息直观地传达出来。文字后面光芒四射的光晕效果，表现了行业未来的美好发展愿景。版面底部主次分明的文字，具有补充说明与丰富细节的双重作用。

5.6.4 同类作品欣赏

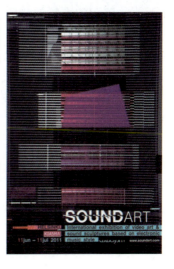

5.6.5 项目实战

1. 制作海报背景

步骤/01 执行"文件>新建"命令，创建一个A4尺寸的竖向空白文档。

步骤/02 选择工具箱中的"渐变工具"，编辑一个由深紫色到透明的渐变，同时单击"线性渐变"按钮。设置完成后按住Shift键的同时按住鼠标左键，自下向上拖动填充渐变色。

步骤/03 执行"文件>置入嵌入对象"命令,将素材1.jpg置入并栅格化处理。

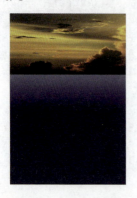

步骤/04 置入的素材与背景衔接过于生硬,需要将边缘部位进行虚化处理。将素材图层选中,单击"图层"面板底部的"添加图层蒙版"按钮,为该图层添加一个图层蒙版。

步骤/05 在图层蒙版选中状态下,设置"前景色"为黑色。选择工具箱中的"渐变工具",选择从前景色到透明的渐变,同时单击"线性渐变"按钮。设置完成后在素材底部边缘部位,按住鼠标左键自下向上拖动,此时素材底边出现渐隐的效果。

步骤/06 将该素材图层选中,在"图层"面板中设置"不透明度"为65%。

步骤/07 效果如图所示。

步骤/08 由于海报整体为紫色基调,而素材色调偏向于黄色,与整体格调不一致,需要对其颜色进行调整。新建一个图层,选择工具箱中的"渐变工具",在选项栏中编辑一个紫色到透明的渐变,同时单击"线性渐变"按钮。设置完成后在画面中按住鼠标左键,自上而下拖动填充渐变。

步骤/09 添加的紫色渐变颜色过重,需要对其混合模式进行调整,使其与底部素材融为一

体。将紫色渐变图层选中，设置"混合模式"为"柔光"。

步骤/10 效果如图所示。

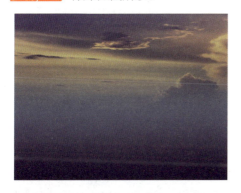

步骤/11 将素材2.jpg置入，摆放在画面中间偏上部位，并将图层栅格化处理。

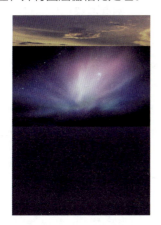

步骤/12 对素材2的混合模式进行调整，使其与底部素材融为一体。将该素材图层选中，在"图层"面板中设置"混合模式"为"变亮"。

步骤/13 效果如图所示。

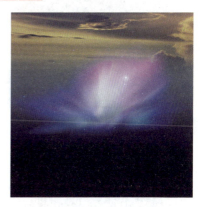

步骤/14 将光效素材的部分效果进行隐藏。将该图层选中，单击"图层"面板底部的"添加图层蒙版"按钮。

步骤/15 设置"前景色"为黑色。选择工具箱中的"画笔工具"，在选项栏中设置一个大小合适的半透明柔边圆画笔。接着在图层蒙版选中状态下，使用画笔工具适当涂抹，将部分过于突出的区域进行隐藏。

步骤/16 画面效果如图所示。

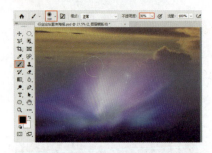

步骤/17 将素材3.jpg置入到画面中并栅格化。

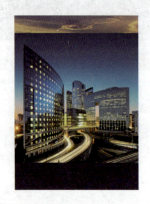

步骤/18 将素材图层选中，在"图层"面板中设置"混合模式"为"滤色"。

步骤/19 效果如图所示。

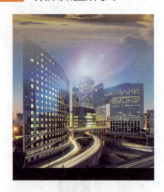

步骤/20 对城市风景素材的部分区域进行隐藏处理，使其与画面很好地融为一体。将素材图层选中，单击"图层"面板底部的"添加图层蒙版"按钮，为该图层添加图层蒙版。

步骤/21 在图层蒙版选中状态下，选择工具箱中的"渐变工具"，在选项栏中单击渐变条，在弹出的"渐变编辑器"对话框中编辑一个从黑色到白色再到黑色的渐变，渐变编辑完成后单击"确定"按钮，然后单击选项栏中的"线性渐变"按钮。

步骤/22 选择该图层的图层蒙版，按住鼠标左键自上往下拖动填充渐变。

步骤/23 将素材上部和下部区域进行隐藏处理，画面效果如图所示。

步骤/24 选择工具箱中的"矩形工具"，在选项栏中设置"绘制模式"为"形状"，"填充"为白色到透明的渐变，"描边"为无。设置完成后在画面光晕素材下方位置绘制形状。

步骤/25 选中该图层，使用快捷键Ctrl+J复制多份。然后对复制得到的图形长短以及摆放位置进行调整。操作完成后，将多个渐变矩形条图层选中，使用快捷键Ctrl+G进行编组。

步骤/26 选择工具箱中的"椭圆选框工具"，按住Shift键的同时拖动鼠标，绘制一个正圆选区。

步骤/27 在"图层"面板顶部新建一个图层，设置"前景色"为白色，然后使用快捷键Alt+Delete进行前景色填充。操作完成后使用快捷键Ctrl+D取消选区。

步骤/28 将正圆图层选中,在"图层"面板中设置"不透明度"为40%。

步骤/32 继续使用"椭圆工具",在选项栏中设置"绘制模式"为"形状","填充"为无,"描边"为白色,"描边宽度"为6点。设置完成后,在已有白色正圆外围按住Shift键的同时按住鼠标左键,拖动绘制一个描边正圆。

步骤/29 效果如图所示。

步骤/30 将正圆图层选中,并为其添加一个图层蒙版,设置"前景色"为黑色。选择工具箱中的"画笔工具",在选项栏中设置一个大小合适的半透明柔边圆画笔。设置完成后在正圆底部涂抹,将部分效果进行隐藏。

步骤/33 此时绘制的描边正圆不透明度过高,需要将其适当降低,使其与整体格调相一致。将描边正圆图层选中,在"图层"面板中设置"不透明度"为70%。

步骤/31 画面效果如图所示。

步骤/34 效果如图所示。

步骤/35 将描边正圆底部区域进行隐藏。选择工具箱中的"矩形选框工具",在描边矩形上半部分绘制选区。

步骤/36 为该图层添加图层蒙版,将不需要的部分进行隐藏。

步骤/37 描边正圆底部边缘过于清晰,需要进行适当的虚化处理。将该图层的图层蒙版选中,设置"前景色"为黑色。选择工具箱中的"渐变工具",在选项栏中编辑一个前景色到透明的渐变,同时单击"线性渐变"按钮。设置完成后按住鼠标左键自下向上拖动,将正圆底部痕迹进行适当隐藏。

步骤/38 效果如图所示。

步骤/39 至此,背景部分制作完成。

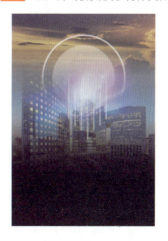

2. 制作海报中的文字

步骤/01 选择工具箱中的"横排文字工具",在选项栏中设置合适的字体、字号以及颜色。设置完成后输入文字并移动到描边正圆内部。

步骤/02 在文字上方叠加光晕效果。将光晕素材2.jpg置入并栅格化,调整大小后放在文字上方。

步骤/03 将素材图层选中,在"图层"面板中右键单击该图层,在弹出的快捷菜单中执行"创建剪贴蒙版"命令。

步骤/04 此时光效素材超出文字的部分被隐藏。

步骤/05 使用同样的方法,在已有文字下方输入其他文字,并为其添加光晕效果。

步骤/06 继续使用"横排文字工具",在主标题文字下方,输入稍小的文字,丰富版面细节效果。

步骤/07 将在顶部呈现的所有文字图层选中,使用快捷键Ctrl+G进行编组,并命名为"标题文字"。

步骤/08 继续使用"横排文字工具",在选项栏中设置合适的字体、字号以及颜色。设置完成后在画面底部输入文字。

步骤/09 对文字的字间距进行调整。将文字图层选中，在打开的"字符"面板中设置"字间距"为-50，此时文字变得紧凑了一些。

步骤/10 继续使用"横排文字工具"，在橘红色文字上方输入稍小的白色文字。

步骤/11 在文字下方添加矩形，作为文字呈现的底色。选择工具箱中的"矩形工具"，在选项栏中设置"绘制模式"为"形状"，"填充"为白色，"描边"为无。设置完成后在橘红色文字下方绘制图形。

步骤/12 将白色矩形图层选中，在"图层"面板中设置"不透明度"为20%。

步骤/13 效果如图所示。

步骤/14 在白色矩形中间部位添加直线段，作为左右两侧文字的分割线。选择工具箱中的"钢笔工具"，在选项栏中设置"绘制模式"为"形状"，"填充"为无，"描边"为白色，"描边宽度"为1点。设置完成后在白色矩形中间部位绘制直线段。

步骤/15 将该图层复制一份，把复制得到的直线适当往右移动。

步骤/16 在绘制的直线段左侧添加文字。选择工具箱中的"横排文字工具",在选项栏中设置合适的字体、字号以及颜色。设置完成后在直线段左侧输入文字。

步骤/17 对文字形态进行调整。将文字图层选中,在打开的"字符"面板中设置"字间距"为-50,然后单击"全部大写字母"按钮。

步骤/18 对文字填充颜色进行更改。在"横排文字工具"使用状态下,将部分文字选中,然后在打开的"字符"面板中设置"颜色"为白色。

步骤/19 继续使用"横排文字工具",在已有文字下方输入其他文字。然后将输入的四个文字图层全部选中,在"移动工具"选项栏中单击"右对齐"按钮,将文字以右侧为基准进行对齐。

步骤/20 在左侧的四个文字图层选中状态下,使用快捷键Ctrl+J复制这些文字图层,接着将复制得到的文字往右移动。然后选中复制得到的文字图层,在"移动工具"选项栏中单击"左对齐"按钮,将文字进行左对齐操作。

步骤/21 继续使用"横排文字工具",在选项栏中设置合适字体、字号以及颜色。设置完成后在画面底部输入文字。

步骤/22 将文字图层选中，在打开的"字符"面板中单击"全部大写字母"按钮，将文字字母全部调整为大写形式。

步骤/23 对部分文字的填充颜色进行更改。在"横排文字工具"使用状态下，将部分字符选中，接着在打开的"字符"面板中设置"颜色"为橘红色。

步骤/24 使用同样的方法对其他文字进行颜色的更改。至此，本案例制作完成。

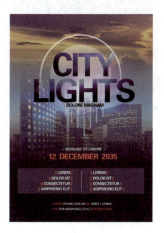

5.7 活动宣传单立柱广告

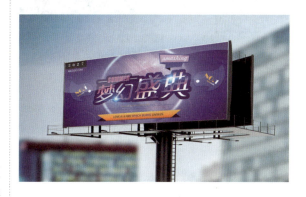

5.7.1 设计思路

案例类型：

本案例是游戏动漫展会的单立柱广告设计项目。

项目诉求：

该游戏动漫展会属于比较大型的活动，这类展会主要是为人们构建一个梦幻般的架空世界，带人们领略游戏、动漫世界的趣味性。主办方希望能凸显展会"年轻、好玩、梦幻"的特点，以此来扩大传播范围，吸引更多受众注意力。所以项目设计要具有极强的视觉吸引力，同时呈现出梦幻盛典的主题，让观者一目了然。

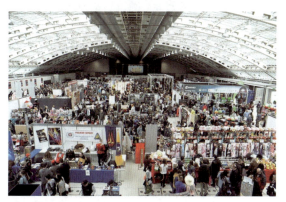

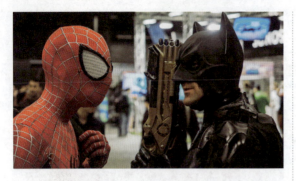

设计定位：

根据展会的属性，本案例的整体风格要符合"梦幻""炫酷"这两个关键词，并确定将文字作为画面呈现的主体，让受众在最短的时间内接收到信息。在颜色方面，选用梦幻的紫色系，增强视觉美感。在元素使用方面，选择星空、线条、光晕等，营造多彩、炫酷的视觉氛围。

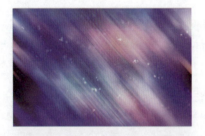

5.7.2 配色方案

根据广告特点，选用紫色渐变作为主色调，刚好与广告宣传主题相吻合。同时少量橙色的点缀，在颜色对比中极具视觉吸引力。

主色：

本案例选用紫色作为主色，在由深到浅的渐变过渡中，极具梦幻、浪漫色彩，同时也让版面具有一定的层次感。

辅助色：

为了丰富版面色彩感，本案例选用明度偏高的橙色与黄色作为辅助色，与紫色形成强烈的对比，为版面增添了些许的活力与动感气息。

点缀色：

在以紫色为主的画面中，蓝色的出现并不会造成过多的冲突，反而能够有效地提亮画面。本案例中的蓝色以光斑的形式点缀在文字之上，形成高光区域。

其他配色方案：

本案例也可以选择象征深邃星空的蓝色作为海报主色，营造魔幻与未知的视觉氛围，还可以选择浓郁的粉红色作为海报主色，在户外环境中具有较强的视觉冲击力。

5.7.3 版面构图

本案例采用对称型的构图方式，以版面中轴线为基准进行主体对象的呈现，使受众对各种信息一目了然。

画面以展会名称作为展示主体对象，十分引人注目。特别是文字左右两侧的卡通飞鱼，给人一种随时要起飞的感受，极具视觉动感。在版面其他位置出现的文字，起着解释说明与丰富版面细节效果的双重作用。

除此之外，本案例还可以制作成张贴在场馆周边建筑墙面的竖版海报，帮助扩大展会的影响力。版面依旧以渐变的文字作为主体，将主要的元素合理地摆放在主文案左上与右下，简单直观地表明主题。同时又将其他文字点缀在版面右侧与底部。

5.7.4 同类作品欣赏

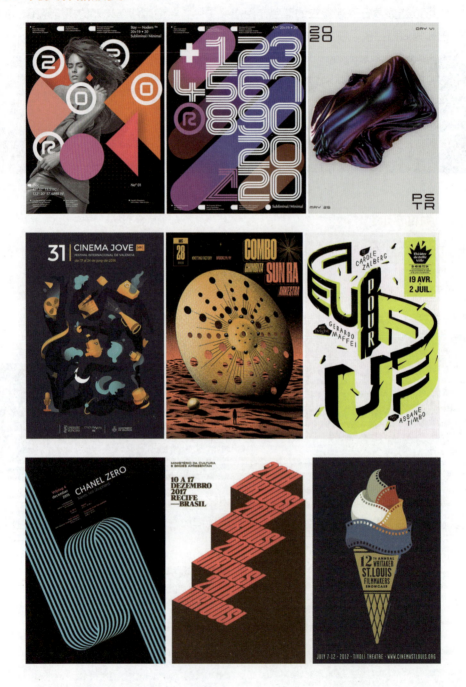

5.7.5 项目实战

1. 制作广告背景

步骤/01 执行"文件>新建"命令,创建一个大小合适的横向空白文档。接着设置"前景色"为紫色,使用快捷键Alt+Delete为背景图层填充颜色。

步骤/02 在文档中添加光效素材。执行"文件>置入嵌入对象"命令,将素材1.jpg置入,调整大小使其充满整个版面。操作完成后按Enter键,如图所示。将素材图层选中,单击鼠标右键,在弹出的快捷菜单中执行"栅格化图层"命令,将图层进行栅格化处理。

步骤/03 将素材图层选中,并为其添加一个图层蒙版。设置"前景色"为黑色,使用快捷键Alt+Delete将图层蒙版填充为黑色,将素材效果进行隐藏。

步骤/04 在图层蒙版选中状态下,设置"前景色"为白色。选择工具箱中的"画笔工具",在选项栏中设置一个较大笔尖的半透明柔边圆画笔,在图层蒙版中部区域进行涂抹。

步骤/05 此时该素材的中部区域效果已显示出来。

步骤/06 将星空素材2.jpg置入,调整大小使其充满整个版面。操作完成后按Enter键,同时将该图层进行栅格化处理。

步骤/07 对星空素材的混合模式进行调整,使其与底部素材融为一体。将素材图层选中,在"图层"面板中设置"混合模式"为"滤色"。

步骤/08 效果如图所示。

步骤/09 创建一个新图层,设置"前景色"为蓝紫色。选择工具箱中的"画笔工具",在选项栏中设置一个较大笔尖的柔边圆画笔。设置完成后在画面四角处按住鼠标左键拖动进行涂抹。

步骤/10 在版面中间部位绘制彩色圆环。选择工具箱中的"椭圆工具",在选项栏中设置"绘制模式"为"形状","填充"为无。然后单击"描边"框,在弹出的下拉面板中单击"渐变"按钮,编辑一个多彩色的线性渐变,同时设置"描边宽度"为50像素。设置完成后在版面中间部位绘制椭圆。

步骤/11 为绘制的彩色圆环添加模糊效果,让视觉效果柔和一些。将圆环图层选中,单击鼠标右键,在弹出的快捷菜单中执行"转换为智能对象"命令,将图层转换为智能对象,方便以后对操作进行修改。接着执行"滤镜>模糊>高斯模糊"命令,在弹出的"高斯模糊"对话框中设置"半径"为20像素。

步骤/12 效果如图所示。

步骤/13 将圆环底部部分区域进行隐藏,增强版面的视觉通透感。将圆环图层选中,单击"图层"面板底部的"添加图层蒙版"按钮,为该图层添加图层蒙版。接下来设置"前景色"为黑色,选择工具箱中的"画笔工具",在选项栏中设置一个大小合适的柔边圆画笔。设置完成后在蒙版底部涂抹,将不需要的部分进行隐藏处理。

步骤/14 画面效果如图所示。

2. 制作主体文字

步骤/01 选择工具箱中的"横排文字工具",在选项栏中设置合适的字体、字号以及颜色。设置完成后在版面中间的彩色圆环上方输入文字。

步骤/02 将"梦幻"两个字的字号适当缩小。在"横排文字工具"使用状态下,将"梦幻"两个字选中,在打开的"字符"面板中设置"字号"为120点。

步骤/03 对文字的整体形态进行调整。将文字图层选中,在打开的"字符"面板中单击"仿粗体"按钮,将文字进行加粗。单击"仿斜体"按钮,将文字进行倾斜处理。

步骤/15 继续使用"椭圆工具",在已有圆环的左右两侧绘制两个大小不一的彩色圆环。

步骤/16 选中右侧的圆环图层,在"图层"面板中设置"混合模式"为"柔光"。

步骤/17 效果如图所示。

步骤/04 为文字添加样式效果。首先需要将样式素材载入，执行"窗口>样式"命令，打开"样式"面板。在"样式"面板中单击右上角的菜单按钮，在弹出的下拉菜单中选择"导入样式"命令。

步骤/05 在弹出的"载入"对话框中选择3.asl，选择完成后单击"载入"按钮，即可将样式载入到"样式"面板中。

步骤/06 将文字图层选中，在打开的"样式"面板中单击刚刚载入的样式。

步骤/07 为文字添加相应的样式效果。

步骤/08 继续使用"横排文字工具"，在选项栏中设置合适的字体、字号以及颜色。设置完成后在主标题左上方输入文字。

步骤/09 在该文字图层处于选中状态下，在"字符"面板中单击"仿粗体"和"仿斜体"按钮，将文字进行加粗与倾斜处理。

步骤/10 为输入的文字添加效果。执行"窗口>样式"命令，在打开的"样式"面板中导入样式4.asl。

第5章 文化广告

步骤/11 在文字图层处于选中状态下，单击该样式为文字添加效果。

步骤/12 在副标题文字SUMMER左右两侧添加横线。选择工具箱中的"矩形工具"，在选项栏中设置"绘制模式"为"形状"，"填充"为白色，"描边"为无。设置完成后在文字左侧绘制图形。

步骤/13 继续使用同样的方法，在副标题文字右侧绘制白色矩形。

步骤/14 为主标题文字添加背景。按住Shift+Ctrl组合键的同时，单击主标题文字、副标题文字以及两个白色矩形的图层缩览图，载入选区。

步骤/15 将选区进行扩展。在已有选区状态下，执行"选择>修改>扩展"命令，在弹出的"扩展选区"对话框中设置"扩展量"为60像素。设置完成后单击"确定"按钮。

步骤/16 此时选区范围被扩大。

步骤/17 可以看到，在文字内部有部分镂空的区域。

133

步骤/18 选择工具箱中的"矩形选框工具",在选项栏中单击"添加到选区"按钮。设置完成后在文字内部空缺的部分绘制选区,将其添加到整体选区中。

步骤/19 在选区内填充颜色。在主标题文字图层底部新建一个图层,设置"前景色"为深蓝紫色,设置完成后使用快捷键Alt+Delete进行前景色填充。填充完成后使用快捷键Ctrl+D取消选区。

步骤/20 在主标题文字下方添加图形。选择工具箱中的"钢笔工具",在选项栏中设置"绘制模式"为"形状","填充"为深蓝色,"描边"为无。设置完成后在主标题文字下方绘制四边形。

步骤/21 继续使用"钢笔工具",在选项栏中设置"绘制模式"为"形状","填充"为橙色系渐变,"描边"为无。设置完成后在深蓝色四边形上方绘制图形。

步骤/22 在橙色渐变四边形边缘部位添加高光。选择工具箱中的"椭圆选框工具",在选项栏中单击"新选区"按钮,设置"羽化"为15像素。设置完成后在四边形顶部绘制细长的椭圆选区。

步骤/23 在该图形上方新建一个图层,同时设置"前景色"为淡黄色。然后使用快捷键Alt+Delete进行前景色填充。填充完成后使用快捷键Ctrl+D取消选区。

步骤/24 将高光图层选中，单击鼠标右键，在弹出的快捷菜单中执行"创建剪贴蒙版"命令，创建剪贴蒙版。

步骤/25 即可将高光不需要的区域进行隐藏。

步骤/26 在橙色渐变四边形上方添加文字。选择工具箱中的"横排文字工具"，在选项栏中设置合适的字体、字号以及颜色。输入文字并移动到渐变四边形上。

步骤/27 将文字图层选中，在打开的"字符"面板中单击"全部大写字母"按钮，将文字字母全部调整为大写形式。

步骤/28 制作立体文字效果。将在渐变四边形上方的文字图层选中，使用快捷键Ctrl+J进行复制。将复制得到的文字选中，在打开的"字符"面板中设置"文字颜色"为深红色。

步骤/29 对部分文字的颜色进行更改。在"横排文字工具"使用状态下，将需要更改颜色的文字选中，在"字符"面板中设置"文字颜色"为紫色。

步骤/30 将深红色的文字图层选中，使用键盘上的方向键，将文字向左上方轻移，把下方黄色文字的边缘显示出来。

步骤/31 继续使用"横排文字工具",在选项栏中设置合适的字体、字号以及颜色。设置完成后在主标题文字下方输入文字,并将文字填充为不同颜色。

3. 添加其他图形文字

步骤/01 制作右上角的图形文字。选择工具箱中的"钢笔工具",在选项栏中设置"绘制模式"为"形状","填充"为蓝紫色,"描边"为无。设置完成后在主标题文字右上角绘制一个图形。

步骤/02 使用同样的方法,在该多边形上方绘制一个粉色的四边形。

步骤/03 在蓝色多边形底部添加阴影,增强层次立体感。使用"钢笔工具",在选项栏中设置"绘制模式"为"形状","填充"为黑色,"描边"为无。设置完成后在蓝色多边形底部绘制图形。

步骤/04 在粉色四边形上方添加文字。选择工具箱中的"横排文字工具",在选项栏中设置合适的字体、字号以及颜色。设置完成后在多边形上方输入文字。

步骤/05 将输入的文字图层选中,使用自由变换快捷键Ctrl+T调出定界框,将光标放在定界框一角,按住鼠标左键进行适当旋转。操作完成后按Enter键。

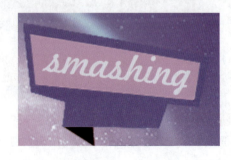

步骤/06 制作版面左侧的装饰元素。选择工具箱中的"钢笔工具",在选项栏中设置"绘制模式"为"形状","填充"为深蓝色,"描边"为无。设置完成后在主标题左侧绘制图形。

步骤/07 将该图层选中,在"图层"面板中设置"混合模式"为"滤色"。

步骤/08 设置混合模式后的效果如图所示。

步骤/09 为绘制的图形添加投影效果。将图形图层选中,执行"图层>图层样式>投影"命令,在弹出的"图层样式"对话框中设置"混合模式"为"正片叠底","颜色"为紫色,"不透明度"为100%,"角度"为112度,"距离"为9像素,"扩展"为20%,"大小"为16像素。设置完成后单击"确定"按钮。

步骤/10 效果如图所示。

步骤/11 选择工具箱中的"椭圆工具",在选项栏中设置"绘制模式"为"形状","填充"为白色,"描边"为无。设置完成后在图形右侧按住Shit键的同时按住鼠标左键绘制一个正圆。

步骤/12 在图形上方添加文字。选择工具箱中的"横排文字工具",在选项栏中设置合适的字体、字号以及颜色,设置完成后在图形上方输入文字。

步骤/13 为部分文字更改颜色。在"横排文字工具"使用状态下,将数字"1"选中,然后在打开的"字符"面板中设置"文字颜色"为白色。

步骤/14 将文字进行适当旋转。将文字图层选中,使用自由变换快捷键Ctrl+T,然后将光标放在定界框一角的外部,按住鼠标左键拖动进行适当旋转。操作完成后按Enter键。

步骤/15 为文字添加内阴影效果。将文字图层选中,执行"图层>图层样式>内阴影"命令,在弹出的"图层样式"对话框中设置"混合模式"为"正片叠底","不透明度"为20%,"角度"为112度,"距离"为2像素。设置完成后单击"确定"按钮。

步骤/16 效果如图所示。

步骤/17 使用同样的方法,在已有文字下方制作另外一种文字效果。将卡通图形图层、白色小正圆图层以及两个文字图层全部选中,使用快捷键Ctrl+G编组。

步骤/18 将编组的图层组选中并复制一份,移动到右侧。选中图层组中图形所在的图层,使用快捷键Ctrl+T调出定界框,将光标放在定界框内,按住鼠标左键将图形移动至主标题文字右侧位置。然后单击鼠标右键,在弹出的快捷菜单中执行"水平翻转"命令,将复制得到的图形进行水平翻转。

步骤/19 操作完成后按Enter键,效果如图所示。

步骤/20 继续对其中的文字进行适当的旋转。

步骤/21 制作版面左上角的图形与文字。选择工具箱中的"矩形工具",在选项栏中设置"绘制模式"为"形状","填充"为深灰色,"描边"为无。设置完成后在画面左上角绘制矩形。

步骤/22 在深灰色矩形下方继续绘制图形。选择工具箱中的"钢笔工具",在选项栏中设置"绘制模式"为"形状","填充"为紫色,"描边"为无。设置完成后在深灰色矩形底部绘制图形。

步骤/23 在文档左上角添加文字。选择工具箱中的"横排文字工具",在选项栏中设置合适的字体、字号以及颜色。输入文字并移动到深灰色矩形上方。

步骤/24 对输入的数字间距进行调整。将数字图层选中,在打开的"字符"面板中设置"字间距"为580。

步骤/25 继续使用"横排文字工具",在数字下方输入其他文字。

步骤/26 对输入的文字形态进行调整。将英文图层选中,在打开的"字符"面板中单击"全部大写字母"按钮,将英文字母全部调整为大写形式。

步骤/27 在文字上方添加灿烂的光效。执行"文件>置入嵌入对象"命令,将光效素材5.jpg置入,调整大小使其充满整个版面。然后按Enter键确认操作。

步骤/28 置入的素材将底部效果遮挡住,需要将其显示出来。将素材图层选中,在"图层"面板中设置"混合模式"为"滤色"。

步骤/29 此时单立柱广告的平面效果图制作完成。

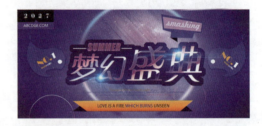

步骤/30 执行"文件>存储为"命令,在弹出的"另存为"对话框中设置合适的"文件名","保存类型"为JPEG。设置完成后单击"保存"按钮。

步骤/31 在弹出的"JPEG选项"对话框中单击"确定"按钮,将文件进行保存,以备后面操作使用。

4. 制作广告展示效果

步骤/01 执行"文件>打开"命令,将单立柱模型素材6.jpg打开。

步骤/02 执行"文件>置入嵌入对象"命令,将存储为JPEG图片的单立柱平面图置入,并将其适当放大。接着单击鼠标右键,在弹出的快捷菜单中执行"扭曲"命令。

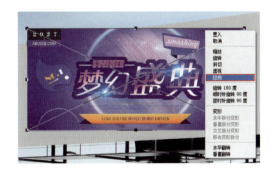

将光标放在定界框四角的控制点上,拖动鼠标对平面图进行变形处理,使其与底部立体展示模型外边缘相吻合。操作完成后按Enter键。

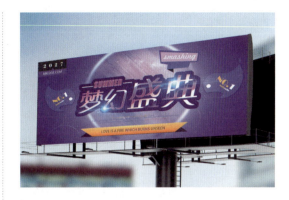

步骤/03 选中平面效果图图层,执行"图层>图层样式>描边"命令,在弹出的"图层样式"对话框中设置"大小"为7像素,"位置"为"内部","混合模式"为正常,"不透明度"为100%,"填充类型"为灰色系渐变,"样式"为线性,"角度"为90度,"缩放"为100%。设置完成后单击"确定"按钮。

步骤/04 效果如图所示。

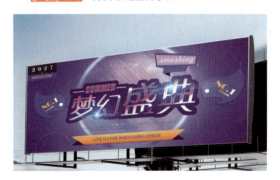

步骤/05 在"图层样式"对话框中,勾选左侧的"斜面和浮雕"样式,在弹出的选项面板中设置"样式"为"描边浮雕","方法"为"平滑","深度"为140%,"方向"为上,

141

步骤/05 "大小"为2像素。设置完成后单击"确定"按钮。

步骤/06 此时描边部分产生了一定的厚度感。

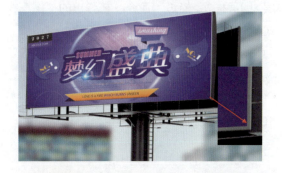

步骤/07 在平面效果图顶部添加高光，增强效果真实性。选择工具箱中的"钢笔工具"，在选项栏中设置"填充"为白色到透明的线性渐变，"描边"为无。设置完成后在效果图顶部绘制不规则的高光图形。

步骤/08 绘制的高光图形（有）不需要的部分，需要进行隐藏处理。选中高光图形图层，单击鼠标右键，在弹出的快捷菜单中执行"创建剪贴蒙版"命令，创建剪贴蒙版，将不需要的区域进行隐藏。

步骤/09 此时单立柱广告的立体展示效果制作完成。

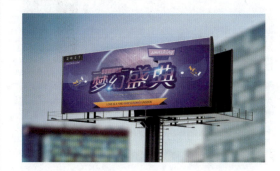

第 6 章

商业广告

6.1 认识商业广告

商业广告是指由"广告主"发起,借助某种媒介直接或间接地传播产品信息,并且以营利为目的的广告形式。

在日常生活中,商业广告的形式多样,内容各异。简单来说可以分为以下几个类别:以介绍产品功能、价格等信息,促进产品销售为目的的商品广告;以介绍某种服务性商品的广告,例如旅行业、保险业、教育业等不具有实体产品的行业的广告;为树立品牌形象或提升企业声誉的公关广告。

广告投放的媒介多种多样,基本可以分为印刷媒体广告以及电子媒体广告。印刷媒体广告存在的时间较长,比如传统的报纸广告、杂志广告、画册广告、传单广告、车体广告、路牌广告等。随着数字技术的进步,电子媒体的广告不仅局限在电视、广播中,电脑及手机端的互联网广告更是随处可见。媒介的不同,决定了其受众群体的差异,要根据广告诉求进行合理的选择。需要注意的是,投放于不同的媒介的广告其制作要求也会有所区别。

6.2 房地产宣传海报

6.2.1 设计思路

案例类型：

本案例是某高端别墅楼盘设计的宣传海报。

项目诉求：

该项目为位于休闲旅游区内的高端别墅，远离市区，依山傍水，环境清幽美丽，而且配有超大玫瑰花园，让人心生向往。该海报一方面要凸显楼盘环境的清幽雅致，另一方面要展示出高端、浪漫之感。

设计定位：

本案例选择玫瑰花作为海报主体元素，一方面突出该别墅区的特色，另一方面也可烘托出浪漫的氛围。为了表现别墅区所处的环境优势，将优美的风景图像作为展示主图，相对于单纯的文字来说，图像具有更强的视觉冲击力。同时选用红色和深蓝色作为主色调，在鲜明的颜色对比中衬托出别墅的高端与大气。

6.2.2 配色方案

本案例画面采用了大面积的纯色元素，但要注意颜色的层次与面积的区分。冷调的色彩会产生后退感，适合作为背景，而大面积出现的颜色不宜过分艳丽。

主色：

玫瑰本身就给人以优雅、浪漫之感，将其本色作为主色，使其与海报格调十分吻合。如果需要大面积使用红色，则可以将红色的明度适当降低。

辅助色：

本案例采用深蓝色作为辅助色，主要应用在背景中，以较低的明度给人稳重、大气、静谧之感。

点缀色：

由于画面中大面积颜色的明度都比较低，所以选用了白色、浅橙色作为点缀色，高明度的文字十分醒目，应用于文字中更易被识别。

其他配色方案：

本案例选择恬静、雅致、含蓄的灰调蓝色作为画面的主色，搭配卡其色营造出一种高贵且内敛的气质。也可以尝试以卡其色作为主色，偏暖调的卡其色可以避免冷色调带来的疏离感。

6.2.3 版面构图

本案例在版面中创建了一个框架，将主图与文字信息放在白色框架之内，将视线有效地聚集在画面重点区域。框架以内的部分以斜线分割成两个部分，上半部分为图像，下半部分为文字信息。为了避免完整的框架带来的死板之感，在框架左上和右下进行了分割，添加了文字作为装饰。

横幅的楼盘广告也比较常用，例如建筑围挡以及户外单立柱广告等。沿用之前的版式及内容可以将画面倾斜分割为左右两个部分，左图右文。图像区域占较小比例，使右侧区域能够充分展示文字内容。

6.2.4 同类作品欣赏

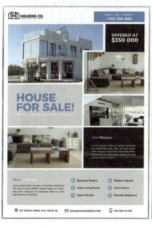
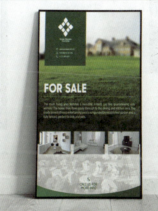
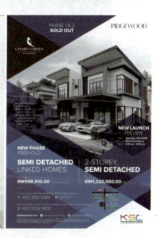

6.2.5 项目实战

1. 制作海报背景

步骤/01 执行"文件>新建"命令,创建一个大小合适的竖向空白文档。接着将前景色设置为黑色,设置完成后使用快捷键Alt+Delete,将背景图层填充为黑色。

步骤/02 执行"文件>置入嵌入对象"命令,将素材1.png置入画面中,同时按Enter键确定操作。

步骤/03 将背景素材图层选中,单击鼠标右键,在弹出的快捷菜单中执行"栅格化图层"命令,将图层进行栅格化处理。然后设置"不透明度"为50%,营造出低调、稳重的视觉氛围。

步骤/04 效果如图所示。

步骤/05 选择工具箱中的"矩形工具",在选项栏中设置"绘制模式"为"形状","填充"为白色,"描边"为无。设置完成后在画面中绘制矩形。

步骤/06 在矩形图层选中状态下,单击底部的"添加图层蒙版"按钮,为该图层添加一个空白图层蒙版。

步骤/07 从案例效果中可以看出，矩形左上角和右下角有一些不规则缺口。选择工具箱中的"矩形选框工具"，在选项栏中单击"添加到选区"按钮，然后在矩形左上角和右下角绘制矩形选区。

步骤/08 选择图层蒙版，将前景色设置为黑色，使用快捷键Alt+Delete将前景色填充为黑色，此时选区内的部分被隐藏。操作完成后使用快捷键Ctrl+D取消选区。

步骤/09 执行"文件>置入嵌入对象"命令，将风景素材2.jpg置入，放在画面上半部分，接着按Enter键确定操作。然后选中该图层，单击鼠标右键，在弹出的快捷菜单中执行"栅格化图层"命令，将图层进行栅格化处理。

步骤/10 选择工具箱中的"矩形选框工具"，在素材上方绘制选区。（为了方便确定绘制选区范围，我们可以将风景素材的不透明度适当降低，让底部的白色矩形显示出来。待选区绘制完成后，再将其不透明度恢复到100%状态。）

步骤/11 在矩形选区状态下，选择风景素材图层，单击"图层"面板底部的"添加图层蒙版"按钮，为该图层添加图层蒙版。

步骤/12 此时选区以外的图像将被图层蒙版隐藏。

步骤/13 在风景素材底部绘制图形。选择工具箱中的"钢笔工具",在选项栏中设置"绘制模式"为"形状","填充"为"红色","描边"为无。设置完成后在下方绘制一个四边形。

步骤/14 对绘制的四边形的不透明度进行调整。将四边形图层选中,设置"不透明度"为80%。

步骤/15 继续使用"钢笔工具",在已有图形上方绘制一个稍小的红色四边形。

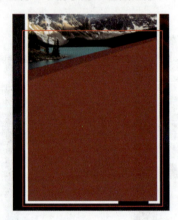

步骤/16 在四边形上方添加玫瑰花素材。执行"文件>置入嵌入对象"命令,将玫瑰花素材3.jpg置入并栅格化,调整大小后放在四边形上方。

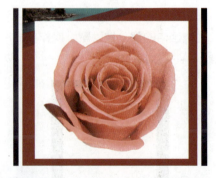

步骤/17 可以看到,置入的玫瑰花素材带有白色背景,需要对其混合模式进行调整,使其与底部图形融为一体。选择玫瑰花素材图层,设置"混合模式"为"线性加深"。

第6章　商业广告

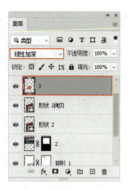

步骤/18　效果如图所示。

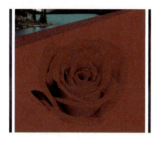

2. 制作海报文字

步骤/01　选择工具箱中的"横排文字工具",在选项栏中设置合适的字体、字号,文字填充颜色为白色。设置完成后在左上角白色矩形缺口部位单击输入文字。

步骤/02　继续使用"横排文字工具",在已有文字右侧单击输入其他文字。

步骤/03　在打开的"字符"面板中设置"字间距"为20,将文字间距适当拉大。(由于文字字间距是微调,变化不是特别明显,因此在操作时需要仔细观察。)

步骤/04　接着使用"横排文字工具",在边框空缺处添加其他文字。

步骤/05　在文档下半部分添加文字。选择工具箱中的"横排文字工具",在选项栏中设置合适的字体、字号、颜色。设置完成后在玫瑰花素材上方单击输入文字。

步骤/06　对输入文字的行间距和字间距进行调整。将文字所在图层选中,打开"字符"面板,设置"行间距"为60点,"字间距"为20。此时可以看到,文字的行间距被缩小,字间距被加大。

151

步骤/07 继续使用"横排文字工具",在主标题文字右侧输入相应的英文。

步骤/08 在打开的"字符"面板中设置"行间距"为18点,"字间距"为20,将文字行间距缩小,字间距适当加大。同时单击底部的"仿粗体"和"全部大写字母"按钮。

步骤/09 继续使用"横排文字工具",在版面其他部位单击输入合适的文字。

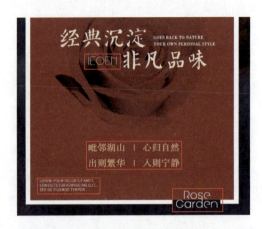

步骤/10 在主标题文字下方添加一个长条矩形,作为分割线。选择工具箱中的"矩形工具",在选项栏中设置"绘制模式"为"形状","填充"为白色,"描边"为无。设置完成后在主标题文字下方绘制图形。

步骤/11 至此,本案例制作完成。

第6章 商业广告

6.3 旅行社活动广告

设计定位：
　　图像是比文字更具有吸引力的展现方式，旅行主体的广告更是要在短时间内抓住消费者的眼球，所以采用精彩的旅行图像来吸引消费者的注意力。为了展现旅行项目的精彩与为消费者带来的欢乐，本案例一方面运用简单的几何图形增强版面的活跃度；另一方面采用橙色系与紫色系色彩营造欢乐与精彩的氛围。

6.3.1 设计思路

案例类型：
本案例为旅行社促销活动宣传广告项目。

项目诉求：
　　该项目主要是面向旅行社会员开展的福利活动，意在回馈老用户并吸引更多消费者加入。在设计时要以"缤纷之旅·尽在Qi旅"为主题，并凸显此次优惠促销活动的内容及价格。

6.3.2 配色方案

　　本案例画面中使用到了一张风景照片，画面包含多种色彩，为了使画面中的其他元素能够与已有的图像色彩相匹配，所以从画面中选取了橙色、紫色。橙色活跃乐观，紫色浪漫奇幻。

主色：
　　橙色系的色彩通常给人以欢乐、活力、美味的视觉印象，这与旅行机构期待给人们留下的美好记忆非常匹配。画面在图形、文字和装饰线条等多个部分中使用到了明度不同的橙色。

153

辅助色：

画面中的色块与文字除橙色之外，还使用到了不同明度的紫色。考虑到紫色与橙黄色本身具有较强的对比，所以本案例使用的紫色系色彩的纯度及明度都较低。

由于色彩纯度不高，且应用面积不大，所以对比色之间并不会产生过于冲突的感受。弱化了的对比色在白色的衬托下反而营造出适度的活力感。

其他配色方案：

本案例也可以选择朴素、雅致、含蓄的米色作为海报背景色，它能给人满满的柔和与温暖之感。针对夏季的旅行活动，也可以使用清凉的色彩作为主色，例如青蓝色。

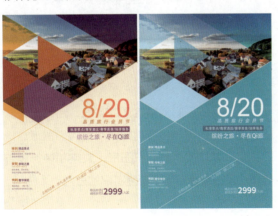

6.3.3 版面构图

本案例采用分割型的构图方式，运用简单的直线线条分割版面，给人简洁、明快的视觉感受。

画面上半部分以景区图像与色块为主，二者相结合，既展现了风景的优美，同时又不乏活跃与动感。下半部分用线将版面划分为几个部分，并将文字信息分成多个部分进行有序的摆放。

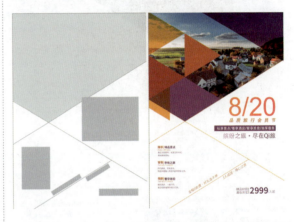

除此之外，还可以将图像以满版型的方式铺满整个版面，使广告更具视觉冲击力。文字按照主次关系，在版面左上角呈现。为了使图像上的文字能够更加清晰地呈现，可以在文字下层添加底色，这样就能将受众注意力全部集中于此。

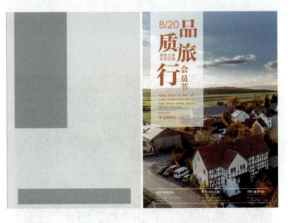

6.3.4 同类作品欣赏

6.3.5 项目实战

1. 制作广告中的图形部分

步骤/01 执行"文件>新建"命令，创建一个大小合适的竖向空白文档。接着执行"文件>置入嵌入对象"命令，将素材1.jpg置入并栅格化，摆放在画面顶部。

步骤/02 选择工具箱中的"多边形套索工具",在画面中按住鼠标左键并拖动绘制选区。

步骤/03 在当前选区状态下,选中素材图层,单击"图层"面板底部的"添加图层蒙版"按钮,为该图层添加图层蒙版,将素材不需要的部分进行隐藏。

步骤/04 画面效果如图所示。

步骤/05 在素材上方添加大小不一的三角形,丰富版面视觉效果。选择工具箱中的"钢笔工具",在选项栏中设置"绘制模式"为"形状","填充"为橘黄色,"描边"为无。设置完成后在素材左侧绘制三角形。

步骤/06 为绘制的三角形设置混合模式,使其将底部素材显示出来。将三角形图层选中,设置"混合模式"为"正片叠底"。

步骤/07 效果如图所示。

步骤/08 继续使用"钢笔工具",在选项栏中设置"绘制模式"为"形状","填充"为橘红色,"描边"为无。设置完成后在已有三角形下方绘制图形。

步骤/12 在素材右上角绘制一个稍大一些的紫色直角三角形,并将其"混合模式"设置为"正片叠底"。

步骤/09 继续使用同样的方法绘制其他图形。

步骤/13 在版面下半部分的空白位置添加直线,丰富细节效果。选择工具箱中的"钢笔工具",在选项栏中设置"绘制模式"为"形状","填充"为无,"描边"为橘黄色,"描边宽度"为5像素。设置完成后自左上往右下拖动绘制直线段。

步骤/10 使用"钢笔工具",在选项栏中设置"绘制模式"为"形状","填充"为橘黄色,"描边"为无。设置完成后在紫色四边形左侧继续绘制三角形。

步骤/14 继续使用"钢笔工具",绘制其他相同颜色与粗细的线段,将版面空白区域进行分割。

步骤/11 将绘制的橘黄色三角形图层选中,设置"混合模式"为"变暗"。将遮挡住的图形显示出来,增强版面层次感。

157

2. 在画面中添加文字

步骤/01 在文档中添加文字，首先制作主标题文字。选择工具箱中的"横排文字工具"，在选项栏中设置合适的字体、字号，文字填充颜色为橘色。设置完成后在画面右侧单击输入文字。

步骤/02 为输入的文字添加渐变色。执行"图层>图层样式>渐变叠加"命令，在弹出的"图层样式"对话框中设置"混合模式"为"正常"，"不透明度"为100%，"渐变颜色"为橘黄色到粉色的渐变，"样式"为"线性"，"角度"为0度。设置完成后单击"确定"按钮。

步骤/03 此时文字效果如图所示。

步骤/04 继续使用"横排文字工具"，在选项栏中设置字体、字号，字体颜色为橘黄色。设置完成后在日期文字下方单击输入文字。

步骤/05 对输入文字的行间距进行调整。将文字图层选中，在打开的"字符"面板中设置"行间距"为560，然后单击"仿斜体"按钮，让文字处于倾斜状态。

步骤/06 选择工具箱中的"矩形工具"，在选项栏中设置"绘制模式"为"形状"，"填充"为紫色，"描边"为无。设置完成后在文字下方绘制矩形。

步骤/07 在紫色矩形上方添加文字。

步骤/08 继续使用"横排文字工具",在紫色矩形下方单击输入文字。然后执行"图层>图层样式>渐变叠加"命令,在弹出的"图层样式"对话框中设置"混合模式"为"正常","不透明度"为100%,"渐变颜色"为紫色系渐变,"样式"为"线性","角度"为0度,设置完成后单击"确定"按钮。

步骤/09 文字效果如图所示。

步骤/10 继续使用工具箱中的"横排文字工具",在选项栏中设置合适的字体、字号以及颜色。设置完成后在版面左侧以及底部单击输入其他文字,此时本案例制作完成。

6.4 化妆品平面广告

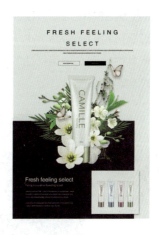

6.4.1 设计思路

案例类型:

本案例是为宣传化妆品新品而制作的海报。

项目诉求:

该产品是一款主打天然纯净、安全清洁的洗面奶,主要消费对象是25~35岁追求健康、高品质生活的女性。设计要求围绕"源自天然"的主

第6章 商业广告

159

题展开，通过对天然原料的理解和诠释，体现产品对品质的要求，对天然生活的倡导。

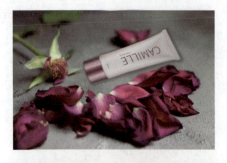

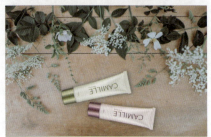

设计定位：

根据产品特征，将项目整体定位为清新、天然的健康风格。为了体现这一风格，本案例以图像的形式展现原材料的天然感。由于该产品的受众人群为年轻女性，因此采用纤细的无衬线字体来表现女性的柔美与优雅。

6.4.2 配色方案

根据该系列主推产品的外观色彩风格，本案例的画面也采用了单一颜色的配色方式。单一的色彩与黑白灰搭配，简单明了且非常容易把控。

从受众心理需求出发，给人通透、鲜活、健康的视觉印象。同时少量深灰色的点缀，增强了版面的视觉稳定性。

主色：

为了营造出"源自天然"的清新、自然氛围，本案例采用了绿色作为主色调。画面背景采用了产品本身的色彩——偏绿色调的浅灰。将这种高明度、低纯度的灰绿色作为主色，一方面给人通透、自然之感；同时又不乏稳重，刚好与产品受众人群的气质相吻合。

辅助色：

本案例选用了高雅、稳重的深灰色作为辅助色。深灰色的运用，中和了灰绿色的轻飘感，为广告增添了些许的沉稳与大气之感。而且广告中的绿色植物，在深灰色背景的衬托下十分醒目。

点缀色：

浅灰绿色与深灰色的搭配虽然稳定，但过于沉闷。由于画面中需要出现植物元素，而植物的绿色具有鲜活、积极的色彩特征，因而起到了点亮画面的作用。

然、健康的印象。将系列产品的展示及文字信息放置在画面底部,符合观者的视觉习惯。特别是深灰色背景矩形的使用,使画面更有层次感。

其他配色方案:

本案例也可以选用浪漫的粉色作为背景色,这样可以让海报更显甜美、温柔。还可以选择清凉优雅的淡蓝色作为背景色,营造清新脱俗的视觉氛围。

本案例也可以采用对称型的构图方式,将主体元素与文字均以居中对称的形式进行呈现。分割型背景的使用,为广告增添了些许的活力感,同时也适当中和了对称版面的乏味性。

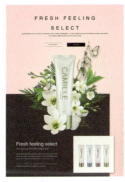
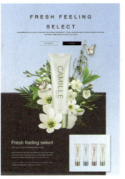

6.4.3 版面构图

由植物与产品组成的主体物摆放在画面中央,直接表明了广告的宣传内容,同时给人以自

6.4.4 同类作品欣赏

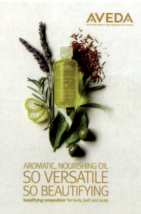

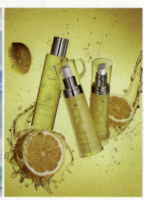
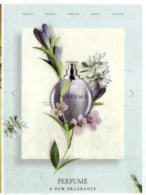

6.4.5 项目实战

1．制作主体产品展示

步骤/01 执行"文件>新建"命令，创建一个大小合适的竖向空白文档。接着设置"前景色"为灰色，然后使用前景色填充快捷键Alt+Delete，将背景图层填充为灰色。

步骤/02 在文档左下角添加色块。在"图层"面板底部单击"创建新图层"按钮，创建一个新图层，设置"前景色"为深灰色。选择工具箱中的"矩形选框工具"，在画面左下角按住鼠标左键拖动绘制矩形选区。

步骤/03 使用前景色填充快捷键Alt+Delete，将矩形选区填充为深灰色。填充完成后使用快捷键Ctrl+D取消选区。

步骤/04 执行"文件>置入嵌入对象"命令,将素材1.png置入,适当缩小后放在深灰色矩形边缘位置。操作完成后按Enter键。

步骤/05 使用同样的方法,将绿叶素材2.png置入,适当缩小后放在素材1下方位置。

步骤/06 将绿叶素材2图层选中,使用快捷键Ctrl+J进行复制。接着使用自由变换快捷键Ctrl+T调出定界框,将光标放在定界框一角,按住鼠标左键进行适当缩小,并将其摆放在已有绿叶右侧位置。操作完成后,按Enter键。

步骤/07 将绿叶素材2再次复制一份,放在"图层"面板最上方位置。接着将复制得到的图层选中,使用自由变换快捷键Ctrl+T调出定界框,将光标放在定界框一角,按住鼠标左键进行缩小,然后将其旋转至合适角度。调整完成后放在已有绿叶上方位置。

步骤/08 执行"文件>置入嵌入对象"命令,将素材3.png置入画面中并栅格化。

步骤/09 继续置入素材4.png并栅格化。

步骤/10 置入素材5.png，栅格化后将其摆放在合适位置上。

步骤/11 使用同样的方法置入其他素材，通过旋转、缩放等操作，将素材摆放在合适位置。（该步骤操作就是要营造出自然、健康、清新的视觉氛围，只要整体效果和谐统一，并具有一定的视觉美感，不需要完全按照案例中的呈现效果进行操作。）

步骤/12 为产品素材右侧的白色小花添加投影，增强层次感和立体感与效果真实性。将小花素材图层选中，执行"图层>图层样式>投影"命令，在弹出的"图层样式"对话框中设置"混合模式"为"正片叠底"，"颜色"为黑色，"不透明度"为11%，"角度"为120度，"距离"为16像素，"大小"为16像素。设置完成后单击"确定"按钮。

步骤/13 此时画面效果如图所示。

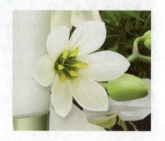

步骤/14 将所有素材图层选中，使用快捷键Ctrl+G进行编组，并命名为"主体产品"。接着将该图层组选中，执行"图层>图层样式>投影"命令，在弹出的"图层样式"对话框中设置"混合模式"为"正片叠底"，"颜色"为黑色，"不透明度"为20%，"角度"为120度，"距离"为16像素，"大小"为16像素。设置完成后单击"确定"按钮。

步骤/15 画面效果如图所示。

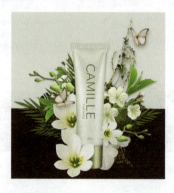

2. 制作文字部分

步骤/01 首先制作顶部的主体文字。选择工具箱中的"横排文字工具"，在选项栏中设置合适的字体、字号以及颜色，同时单击"居中对齐文本"按钮。设置完成后在画面顶部位置单击输入文字。

步骤/02 对输入的文字形态进行调整。将文字图层选中，在打开的"字符"面板中设置"行距"为48点，"字间距"为400，将文字的行距和字间距进行适当加大。单击底部的"全部大写字母"按钮，将文字字母全部调整为大写形式。

步骤/03 继续使用"横排文字工具"，在选项栏中设置合适的字体、字号以及颜色，同时单击"居中对齐文本"按钮。设置完成后在主标题文字下方单击输入其他文字。

步骤/04 对输入的小文字进行调整。将文字图层选中，在打开的"字符"面板中设置"行距"为11点，将文字行间距适当加大，为受众阅读提供便利。"字间距"为-50，让文字变得更加紧凑一些。然后单击底部的"全部大写字母"按钮，将文字字母全部调整为大写形式。

步骤/05 选择工具箱中的"矩形工具"，在选项栏中设置"绘制模式"为"形状"，"填充"为无，"描边"为黑色，"描边宽度"为1像素。设置完成后在小文字下方左侧位置绘制矩形。

步骤/06 将绘制的矩形图层选中，使用快捷键Ctrl+J将该图层复制一份。接着将复制得到的图层选中，将图形移动至右侧位置。然后在"矩形工具"使用状态下，在选项栏中设置"填充"为黑色。

步骤/07 在绘制的矩形内部添加文字。选择工具箱中的"横排文字工具",在选项栏中设置合适的字体、字号以及颜色。设置完成后输入文字,并移动到左侧描边矩形内部。

步骤/08 继续使用"横排文字工具",在右侧的黑色矩形内部单击输入其他文字。

步骤/09 继续使用"横排文字工具",在画面左下角添加另外几组文字,丰富版面细节效果。

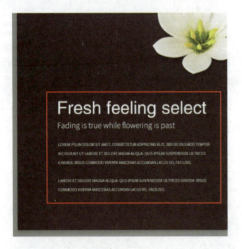

3. 制作系列产品展示

步骤/01 选择工具箱中的"矩形选框工具",在右下角按住鼠标左键拖动绘制矩形选区。

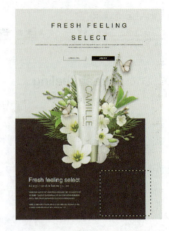

步骤/02 在"图层"面板底部单击"创建新图层"按钮,创建一个新图层。接着设置"前景色"为灰色,然后使用前景色填充快捷键Alt+Delete为矩形选区填充颜色。操作完成后使用快捷键Ctrl+D取消选区。

步骤/03 为绘制的矩形色块添加阴影,增强版面层次感。将该图层选中,执行"图层>图层样式>投影"命令,在弹出的"图层样式"对话框中设置"混合模式"为"正片叠底","颜色"为黑色,"不透明度"为35%,"角度"为120度,"距离"为13像素,"大小"为29像素。设置完成后单击"确定"按钮。

步骤/04 效果如图所示。

步骤/05 在灰色矩形色块上方添加产品素材11.png,并对图层进行栅格化处理。

步骤/06 使用同样的方法,将其他不同颜色的产品素材置入,放在已有素材右侧并调整大小。

步骤/07 在置入的产品素材底部添加阴影,增强效果真实性。在产品素材图层下方新建图层,并命名为"阴影"。

步骤/08 选择工具箱中的"椭圆选框工具",在选项栏中单击"新选区"按钮,设置"羽化"为15像素。设置完成后在产品底部按住鼠标左键拖动绘制椭圆选区。

步骤/09 设置前景色为黑色,然后使用快捷键Alt+Delete进行颜色填充,填充完成后使用快捷键Ctrl+D取消选区。

步骤/10 将阴影图层选中,设置"不透明度"为30%。

步骤/11 此时阴影产生了很柔和的效果。

步骤/12 将制作完成的阴影图层复制三份，然后在"移动工具"使用状态下，将复制得到的阴影图形摆放在其他产品素材的底部。

步骤/13 至此，本案例制作完成。

6.5 电商促销广告

6.5.1 设计思路

案例类型：
本案例是电商平台促销活动的网页广告。

项目诉求：
开学是学生群体消费行为旺盛的时期，电商平台希望针对该消费群体开展一次促销活动。主要产品类型包括学习用具及数码产品等。项目要求能直接凸显主题，使受众一目了然。

设计定位：
画面采用学生群体接受度较高的扁平化设计风格，色彩搭配明快。由于该促销活动并不是侧重于某一种产品，而是针对明确受众人群创造的多样产品的"购物节"，因此在设计时要注重促销气氛的渲染。在画面中着重展示文字信息，选择较粗的字体搭配图形装饰和底色，使文字信息更加突出。另外，根据学生消费群体的特征，在文字周围装饰了背包、电脑、相机、足球、耳机等相关元素。

6.5.2 配色方案

本广告画面中的内容均为矢量图形，所以颜色的选择就会对画面产生相当大的影响。为了避免因使用过多种类的色彩而使画面看起来过于

繁杂，应先设定好画面中颜色的色相总数。本案例使用的颜色大致分为三大类：青色类、黄色类和红色类，在每种颜色的使用面积上要预先设定好。

主色：

本案例选用介于蓝绿之间的青色作为主色，具有理性、成长、智慧的色彩特征，与广告宣传主题十分相符。由于画面采用了扁平化的设计风格，所以会应用到深浅不同的多种青色，以增强画面层次感。

辅助色：

本案例采用黄色系色彩作为辅助色，黄色与青色的搭配往往可以产生积极向上的色彩情感。饱和度较高的黄色用于强调，饱和度较低的黄色用于丰富画面细节。

点缀色：

画面采用红色作为点缀色，红色与背景中的青色会形成非常强烈的对立感，为了使画面更加协调，要适当降低作为点缀色的红色饱和度及明度，且使用的面积要非常小。

其他配色方案：

本案例也可以选择青春朝气、活泼向上的蓝色作为海报主色，暗含知识和智慧之意。也可以选择清新、活跃的绿色作为主色，让画面更显鲜活与自然。

6.5.3 版面构图

本案例是应用于电商平台的促销广告，尺寸与版面具有一定的限制性，针对这种情况，我们选用了重心型的版面设计。将主标题文字在版面中间部位呈现，此处也正是视觉焦点所在，直接表明了广告的宣传内容。特别是文字底部的正圆图形，可以将受众注意力全部集中于此。在版面周围添加扁平化的书包、电脑、耳机等图形，既丰富了视觉效果，又增强了促销活动的热烈氛围。

将文字和产品以左右方式排列也是电商广告设计常见的布局。例如，让文字占据画面五分之三的宽度，将产品堆叠到一起摆放在右侧区域。

6.5.4 同类作品欣赏

6.5.5 项目实战

1. 制作广告背景

步骤/01 执行"文件>新建"命令，创建一个大小合适的横向空白文档。设置"前景色"为青色，然后使用前景色填充快捷键Alt+Delete，将背景图层填充为青色。

步骤/02 在画面中添加倾斜的直线，打破纯色背景的枯燥与乏味感。选择工具箱中的"钢笔工具"，在选项栏中设置"绘制模式"为"形状"，"填充"为无，"描边"为黑色，"描边宽度"为4像素。设置完成后在版面左侧绘制斜线。

步骤/03 复制之前绘制的斜线，并将其摆放在合适位置，适当调整其长短。将所有斜线图层选中，使用快捷键Ctrl+G进行编组，并命名为"线条"。

步骤/04 如果绘制的直线段颜色饱和度过高，就需要将其不透明度适当降低。将"线条"图层组选中，在"图层"面板中设置"不透明度"为10%。

步骤/05 效果如图所示。

步骤/06 在版面中间部位添加一个正圆，作为主标题文字的背景。选择工具箱中的"椭圆

工具",在选项栏中设置"绘制模式"为"形状","填充"为比背景颜色稍浅一些的青色,"描边"为无。设置完成后在版面中间部位按住Shift键的同时按住鼠标左键,拖动绘制一个正圆。

步骤/07 在文档中添加一些图形元素作为装饰,丰富版面细节效果。选择工具箱中的"钢笔工具",在选项栏中设置"绘制模式"为"形状","填充"为无,"描边"为浅灰色,"描边宽度"为1点,在正圆左上角绘制图形。

步骤/08 复制该图形并移动到其他的位置,适当调整大小。

步骤/09 在版面中添加描边小正圆。选择工具箱中的"椭圆工具",在选项栏中设置"绘制模式"为"形状","填充"为无,"描边"为白色,"描边宽度"为2点。设置完成后按住Shift键的同时按住鼠标左键拖动,在画面左侧绘制一个小的描边正圆。

步骤/10 复制多个小圆形装饰元素,摆放在画面的其他位置。

2. 制作主体文字

步骤/01 选择工具箱中的"横排文字工具",在选项栏中设置合适的字体、字号以及颜色。设置完毕后输入文字并将文字移动到青色正圆上方。

步骤/02 选择工具箱中的"矩形工具",在选项栏中设置"绘制模式"为"形状","填充"为黄色,"描边"为无。设置完成后绘制矩形。

步骤/03 将黄色矩形图层选中，使用自由变换快捷键Ctrl+T，然后将光标放在定界框一角，按住鼠标左键进行适当旋转。旋转完成后移动矩形位置，将其放在文字上方，操作完成后按Enter键确认。

步骤/04 将黄色矩形图层选中，单击鼠标右键，在弹出的快捷菜单中选择"创建剪贴蒙版"命令，创建剪贴蒙版。

步骤/05 将矩形不需要的区域进行隐藏，

画面效果如图所示。

步骤/06 复制黄色矩形图层，并移动位置。然后通过执行"创建剪贴蒙版"命令，为文字添加条纹效果。

步骤/07 继续在文档中添加第二行文字。

步骤/08 对添加的部分文字颜色进行更改。在"横排文字工具"使用状态下，将"大礼包"三个文字选中，然后在打开的"字符"面板中设置"颜色"为淡黄色。

步骤/09 从案例效果中可以看出，文字"包"的部分区域被替换为一个球体。因此，我们需要将替换部位进行隐藏处理。选择工具箱中的"多边形套索工具"，在文字"包"上绘制选区。

步骤/10 使用快捷键Ctrl+Shift+I将选区反选。在选区反选状态下，为该图层添加图层蒙版。

步骤/11 此时文字"包"中间的部分被隐藏。

步骤/12 在文字空缺部位绘制球体。选择工具箱中的"椭圆工具"，在选项栏中设置"绘制模式"为"形状"，"填充"为白色，"描边"为无。设置完成后在文字"包"内部按住Shift键的同时按住鼠标左键，拖动绘制一个正圆。

步骤/13 为正圆添加投影。在正圆图层选中状态下，执行"图层>图层样式>投影"命令，在弹出的"图层样式"对话框中设置"混合模式"为"正片叠底"，"颜色"为灰色，"不透明度"为75%，"角度"为45度，"距离"为45像素。设置完成后单击"确定"按钮。

步骤/14 画面效果如图所示。

步骤/15 绘制球体上方的条形纹路图案。选择工具箱中的"钢笔工具"，在选项栏中设置"绘制模式"为"形状"，"填充"为无，"描边"为深红色，"描边宽度"为5点。设置完成后在正圆上方绘制曲线。

步骤/16 继续使用"钢笔工具",在已有曲线上方绘制另外一条颜色相同的曲线。

步骤/17 将两个曲线图层摆放在白色圆形图层的上方。由于曲线有超出白色正圆的部分,需要进行隐藏处理。将两个曲线图层选中,单击鼠标右键,在弹出的快捷菜单中执行"创建剪贴蒙版"命令,创建剪贴蒙版。

步骤/18 将多余部分进行隐藏,效果如图所示。

步骤/19 使用"横排文字工具"在文档底部添加稍小的文字。

步骤/20 在文字底部添加不规则背景,增强视觉聚拢感。选择工具箱中的"钢笔工具",在选项栏中设置"绘制模式"为"形状","填充"为深青色,"描边"为无。设置完成后在文字上方绘制图形。(在绘制图形时,可以将该图层的不透明度适当降低,这样可以更好地观察底部文字的外观轮廓,为绘制图形提供便利。)

步骤/21 将绘制的不规则图形选中,调整图层顺序,将其摆放在文字图层下方位置。

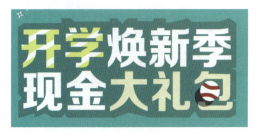

步骤/22 为文字背景图形添加投影。选择该图层,执行"图层>图层样式>投影"命令,在弹出的"图层样式"对话框中设置"混合模式"为"正片叠底","不透明度"为50%,"角度"为45度,"距离"为45像素。设置完成后单击"确定"按钮。

步骤/23 效果如图所示。

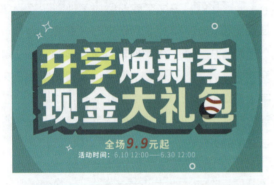

步骤/24 制作版面左下角的卡通书包图案。选择工具箱中的"矩形工具",在选项栏中设置"绘制模式"为"形状","填充"褐色,"描边"为无。设置完成后在版面左下角绘制矩形,作为书包主体部分。

步骤/25 绘制书包顶部的手拎绳图形。选择工具箱中的"圆角矩形工具",在选项栏中设置"绘制模式"为"形状","填充"为无,"描边"为褐色,"描边宽度"为7点,"半径"为10像素。设置完成后在主体图形顶部绘制圆角矩形。

步骤/26 绘制书包左右两侧的口袋图形。选择工具箱中的"圆角矩形工具",在选项栏中设置"绘制模式"为"形状","填充"为浅黄色,"描边"为无,"半径"为30像素。设置完成后在书包主体图形左侧绘制圆角矩形。

步骤/27 将绘制完成的浅黄色圆角矩形图层选中,通过调整图层顺序,将其摆放在书包主体图形图层下方。

第6章 商业广告

步骤/28 将该圆角矩形图层复制一份，放在相对应的右侧位置。

步骤/29 绘制书包顶部图形。选择工具箱中的"圆角矩形工具"，在选项栏中设置"绘制模式"为"形状"，"填充"为浅黄色，"描边"为无，"半径"为30像素。设置完成后在书包主体图形顶部绘制图形。

步骤/30 制作书包的卡扣效果。选择工具箱中的"圆角矩形工具"，在选项栏中设置"绘制模式"为"形状"，"填充"为浅黄色，"描边"为无，"半径"为20像素。设置完成后在书包上方绘制圆角矩形。

步骤/31 在打开的"属性"面板中取消"圆角半径链接"，设置"左上角半径"和"右上角半径"都为0像素。

步骤/32 画面效果如图所示。

步骤/33 继续使用"圆角矩形工具"，在长条圆角矩形底部绘制一个小一些的圆角矩形，此时一个完整的卡扣制作完成。

步骤/34 将制作完成后的卡扣图形图层复制一份，然后将得到的图形放在相对应的右侧位置。此时整个卡通书包制作完成。

步骤/35 在文档中添加一些装饰素材，让海报的视觉效果更加饱满。执行"文件>置入嵌入

177

对象"命令,将素材1.png置入画面中,然后按Enter键确定操作。至此,本案例制作完成。

项目诉求:

该甜品店主要经营水果冰淇凌、西施甜点,面向15~25岁的年轻消费群体,以新鲜、天然、健康的原材料为特色,主打高颜值、高品质、高性价比卖点。本次设计围绕主打产品及优惠活动展开,借此向消费者传递信息,扩大品牌影响力。

6.6 甜品店灯箱广告

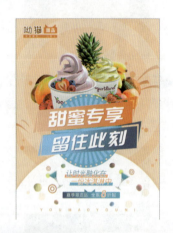

设计定位:

根据甜品店特性,广告要传达甜美、欢乐的情感。在元素的选择上使用水果、冰淇凌等图像作为展示主图,直接展示店铺的主打产品。同时采用马卡龙与饮料作为装饰元素,丰富画面细节效果。在色彩上选用了甜品中常见的高明度的颜色,在对比中凸显产品美味,刺激受众味蕾,激发其进行购买的欲望。

6.6.1 设计思路

案例类型:

本案例是为某甜品店设计的灯箱宣传广告。

6.6.2 配色方案

由于画面需要使用的素材图像中具有丰富的色彩，为了避免多色彩导致的视觉混乱，可以选用明度和纯度适中的橙色作为背景主色调。橙色系搭配蓝色，并使用白色进行调和，从而营造出甜美、清新、活跃的视觉氛围。

主色：

橙色是非常典型的食品类广告常用色，可以给人强烈的食欲感。为了避免单一色调的枯燥与乏味，将不同明度和纯度的橙色相结合。在同类色对比中既有暖调的甜蜜舒适感，同时又不会特别抢眼。

辅助色：

本案例选用蓝色作为辅助色。提到蓝色，很容易让人联想到天空、大海等元素，为炎热的夏季带来一丝清凉，这也与冰淇凌给人的感觉一致。

点缀色：

只有橙色和蓝色的画面不免有些单调，对此可以添加一些彩色的水果，为画面增色。为了避免多彩颜色的混乱感，可选用白色作为点缀进行适当中和，同时白色也增强了文字的识别度。

其他配色方案：

本案例也可以选择高明度的紫色作为海报主色，偏粉调的紫色如香芋味道般可人。本案例还可以使用粉色作为海报主色，使得海报更显甜美与欢快，更加吸引女性消费群体。

6.6.3 版面构图

本案例采用中轴型的构图方式，将主体对象以中轴线为基准进行呈现，非常方便受众进行阅读。将甜品图像作为展示主图，直接表明了海报宣传内容，而且也极大限度地刺激了受众味蕾，激发其进行购买的欲望。

在圆形上方呈现的主标题文字，是版面的视觉焦点所在，十分醒目。而在版面底部呈现的小文字以及装饰性元素，具有解释说明与丰富版面细节效果的双重作用。

观者的注意力,随后视线会自然转移到右侧的文字信息上。

户外广告中横幅版式也比较常见,如果画面较宽,将主体物摆放在中心可能会造成左右两侧大面积空缺的情况,此时可以尝试将主图和文字信息分列左右。例如此处左图右字,以图像吸引

6.6.4 同类作品欣赏

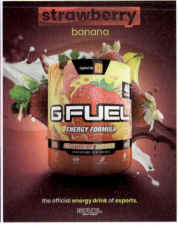

6.6.5 项目实战

1. 制作几何感背景

步骤/01 执行"文件>新建"命令，创建一个大小合适的竖向空白文档。接着设置"前景色"为淡橘色，使用快捷键Alt+Delete将画面填充为前景色。

步骤/02 在版面中制作同心圆效果。选择工具箱中的"椭圆工具"，在选项栏中设置"填充"为橘色，"描边"为无。设置完成后在版面中按住Shift键的同时按住鼠标左键，拖动绘制一个正圆。

步骤/03 选中绘制的正圆图层，设置"不透明度"为28%。

步骤/04 效果如图所示。

步骤/05 将正圆图层选中，使用快捷键Ctrl+J将其复制一份。接着在"椭圆工具"使用状态下，在选项栏中将填充色更改为与背景相同的颜色。

步骤/06 由于复制得到的正圆将底部的正圆遮挡住了，因此需要将其显示出来，才能制作圆环效果。将复制得到的正圆图层选中，使用自由变换快捷键Ctrl+T，将光标放在定界框一角，按住Alt键的同时按住鼠标左键，将图形进行等比例中心缩小。操作完成后按Enter键。

步骤/07 使用同样的方法，继续制作不同颜色的同心圆，丰富版面效果。

步骤/08 选择工具箱中的"圆角矩形工具"，在选项栏中设置"绘制模式"为"形状"，"填充"为淡橘色，"描边"为无，"半径"为30像素。设置完成后在正圆内部绘制图形。

步骤/09 在圆角矩形上方添加三角形。选择工具箱中的"钢笔工具"，在选项栏中设置"绘制模式"为"形状"，"填充"为淡橘色，"描边"为无。设置完成后在圆角矩形左上角单击绘制三角形。

第6章 商业广告

步骤/10 将绘制的三角形图层选中，使用快捷键Ctrl+J复制一份。接着在复制得到的图层选中状态下，使用自由变换快捷键Ctrl+T，单击鼠标右键，在弹出的快捷菜单中执行"水平翻转"命令，将图形进行水平方向的翻转。

步骤/11 将得到的图形放在相对应的右侧位置，操作完成后按Enter键。

步骤/12 在版面底部继续添加正圆。选择工具箱中的"椭圆工具"，在选项栏中设置"绘制模式"为"形状"，"填充"为白色，"描边"为无。设置完成后在版面底部绘制一个正圆。

步骤/13 为绘制的正圆添加外发光样式，增强版面层次感。将白色正圆图层选中，执行"图层>图层样式>外发光"命令，在弹出的"图层样式"对话框中设置"混合模式"为"正片叠底"，"不透明度"为38%，"杂色"为0%，"颜色"为淡橘色，"方法"为"柔和"，"扩展"为0%，"大小"为57像素。设置完成后单击"确定"按钮。

步骤/14 效果如图所示。

步骤/15 在版面中添加小正圆，丰富版面的细节效果。选择工具箱中的"椭圆工具"，在选项栏中设置"绘制模式"为"形状"，"填充"为橘色，"描边"为无。设置完成后在版面中绘制若干个大小不一的正圆。

步骤/16 在文档左侧添加渐变图形。选择工具箱中的"钢笔工具"，在选项栏中设置"绘

183

制模式"为"形状","填充"为橘色系的线性渐变,"描边"为无。设置完成后在版面左侧绘制图形。

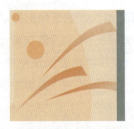

步骤/20 选择工具箱中的"椭圆工具",在选项栏中设置"绘制模式"为"形状","填充"为蓝色,"描边"为无。设置完成后在水果素材下方绘制一个正圆。

步骤/17 将渐变图层选中,使用快捷键Ctrl+J将其复制一份,并适当往下移动。接着在"钢笔工具"使用状态下,在选项栏中对渐变角度进行调整。

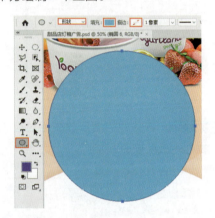

步骤/21 制作蓝色正圆上方的放射状图形。从案例效果中可以看出,放射状图形由一个基本图形通过旋转复制得到。因此,首先制作基本图形。选择工具箱中的"钢笔工具",在选项栏中设置"绘制模式"为"形状","填充"为淡蓝色,"描边"为无。设置完成后在蓝色正圆左侧绘制一个细长的三角形。

步骤/18 选中复制得到的渐变图层,使用自由变换快捷键Ctrl+T,将光标放在定界框一角,按住鼠标左键进行适当放大与旋转操作,然后将其放在画面左侧边缘位置。操作完成后按Enter键。

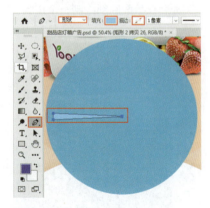

步骤/19 继续复制渐变矩形,将其放在右侧边缘位置。同时进行适当的缩放和角度的调整。

步骤/22 在绘制的基本图形图层选中状态

下，使用自由变换快捷键Ctrl+T。接着将参考点移动至定界框右侧中心部位。

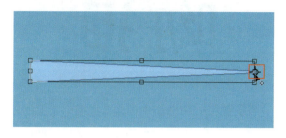

步骤/23 在选项栏中设置"旋转角度"为10.00度，此时图形以参考点为中心，进行指定角度的旋转。

步骤/24 按Enter键，确认旋转操作。然后多次按Alt+Ctrl+Shift+T快捷键，将基本图形以参考点为中心，进行相同角度的旋转并复制，直到得到一个环绕一周的图形。

步骤/25 在放射状图形外围添加虚线描边，丰富视觉效果。选择工具箱中的"椭圆工具"，在选项栏中设置"绘制模式"为"形状"，"填充"为无，"描边"为淡橙色，"描边宽度"为20点。绘制一个与蓝色圆形大小接近的圆形。

步骤/26 继续选中该圆环，单击"描边类型"选框，在弹出的"描边选项"下拉列表框中选择第三种描边效果，设置"对齐"为"内部"。接着单击"更多选项"按钮，在弹出的"描边"面板中设置"虚线"为0，"间隙"为3，设置完成后单击"确定"按钮。

步骤/27 此时描边呈现出圆点效果。

步骤/28 至此，背景部分制作完成。

2. 制作广告中的文字

步骤/01 制作左上角的标志。选择工具箱中的"横排文字工具",在选项栏中设置合适的字体、字号以及颜色。设置完成后在文档左上角输入文字。

步骤/02 为输入的标志文字添加描边效果。将文字图层选中,执行"图层>图层样式>描边"命令,在打开的"图层样式"对话框中设置"大小"为5像素,"位置"为"外部","混合模式"为正常,"不透明度"为100%,"填充类型"为"颜色","颜色"为白色。设置完成后单击"确定"按钮。

步骤/03 设置图层样式后的效果如图所示。

步骤/04 将背景中构成卡通猫外轮廓的一个圆角矩形图层和两个三角形图层选中,使用快捷键Ctrl+J复制一份。然后使用自由变换快捷键Ctrl+T,将光标放在定界框一角,按住鼠标左键将图形缩小,然后放在标志文字右侧位置。

步骤/05 将其填充色更改为橘色。

步骤/06 在卡通猫外轮廓图形上方添加文字。选择工具箱中的"横排文字工具",在选项栏中设置合适的字体、字号以及颜色。设置完成后在图形上方输入文字。

步骤/07 选择工具箱中的"圆角矩形工具",在控制栏中设置"绘制模式"为"形状","填充"为高明度的橘色,"描边"为无,"半径"为5像素。设置完成后在标志文字下方绘制图形。

步骤/08 在长条圆角矩形上方添加文字。选择工具箱中的"横排文字工具",在选项栏中设置合适的字体、字号以及颜色。设置完成后输入文字并移动到图形上方。

步骤/09 对文字的形态进行调整。将文字图层选中,在打开的"字符"面板中设置"行间距"为800。此时文字的行间距被拉大,使整体视觉效果更加和谐统一。

步骤/10 将甜品原材料素材置入,凸显产品的健康与新鲜。执行"文件>置入嵌入对象"命令,将素材1.png置入,放在版面中间偏上部位。

步骤/11 将甜品素材2.png置入,放在已有素材上方位置,以此吸引受众注意力,激发其进行购买的欲望。

步骤/12 在正圆上方继续绘制图形。选择工具箱中的"钢笔工具",在选项栏中设置"绘制模式"为"形状","填充"为橘色系线性渐变,"描边"为无。设置完成后在蓝色正圆上方绘制图形。

步骤/13 继续使用"钢笔工具",在选项栏中设置"绘制模式"为"形状","填充"为淡橘色,"描边"为无。设置完成后在橘色渐变四边形左侧绘制一个尖角图形。

步骤/14 使用同样的方法,在橘色渐变四边形右侧继续绘制不规则图形。

步骤/15 将绘制的三个橘色不规则图形图层选中,使用快捷键Ctrl+J复制一份。然后在"钢笔工具"使用状态下,对复制得到的图形填充颜色进行更改。

步骤/16 在橘色渐变四边形上方添加文字。选择工具箱中的"横排文字工具",在选项栏中设置合适的字体、字号以及颜色。设置完成后输入文字并移动到橘色渐变四边形上方。

步骤/17 在文字图层选中状态下,使用自由变换快捷键Ctrl+T,然后单击鼠标右键,在弹出的快捷菜单中执行"斜切"命令。

步骤/18 在定界框右侧按住鼠标左键向上拖动,在定界框上方按住鼠标左键向右侧拖动。操作完成后按Enter键。

步骤/19 为文字添加投影,增强层次感。将文字图层选中,执行"图层>图层样式>投影"命令,在弹出的"图层样式"对话框中设置"混合模式"为"正片叠底","颜色"为橘色,"不透明度"为75%,"角度"为120度,"距离"为5像素,"大小"为4像素。设置完成后单击"确定"按钮。

步骤/20 效果如图所示。

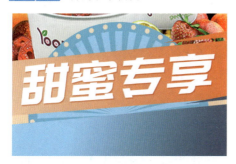

步骤/21 将制作完成的"甜蜜专享"文字图层选中,使用快捷键Ctrl+J进行复制。接着将复制得到的文字放在蓝色渐变四边形上方。

步骤/22 在"横排文字工具"使用状态下,对文字内容进行更改。

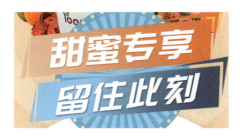

步骤/23 选择工具箱中的"矩形工具",在选项栏中设置"绘制模式"为"形状","填充"为橘色,"描边"为无。设置完成后在蓝色正圆下方绘制图形。

步骤/24 对绘制的矩形进行适当的倾斜。在矩形图层选中状态下,使用自由变换快捷键Ctrl+T,单击鼠标右键,在弹出的快捷菜单中执行"斜切"命令。

步骤/25 将光标放在定界框上方,按住鼠标左键往右拖动,让矩形呈现出一定的倾斜状态。操作完成后按Enter键。

步骤/26 在绘制的矩形上方添加文字。选择工具箱中的"横排文字工具",在选项栏中设置合适的字体、字号以及颜色。设置完成后输入文字并将其移动到橘色矩形上方。

步骤/27 将文字图层选中，在打开的"字符"面板中单击"倾斜"按钮，将文字进行倾斜处理。

步骤/28 为倾斜文字添加描边效果。将文字图层选中，执行"图层>图层样式>描边"命令，在打开的"图层样式"对话框中设置"大小"为4像素，"位置"为"外部"，"填充类型"为"颜色"，"颜色"为白色。设置完成后单击"确定"按钮。

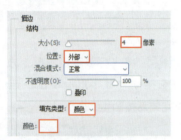

步骤/29 效果如图所示。

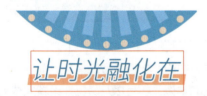

步骤/30 将制作完成的矩形和文字图层选中，使用快捷键Ctrl+J复制一份，移动到下方。

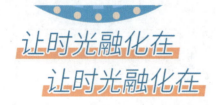

步骤/31 将复制得到的矩形填充颜色更改为蓝色。

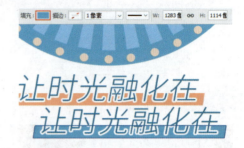

步骤/32 在"横排文字工具"使用状态下，对文字内容以及填充色进行更改。

步骤/33 将标志中的卡通猫轮廓图形复制一份，放在版面底部位置，并对其大小以及填充颜色进行更改。

步骤/34 选择"横排文字工具"，在选项栏中设置合适的字体、字号以及颜色。设置完成后在图形上方输入文字。

步骤/35 在空缺位置添加一个稍大一些的数字8。

步骤/36 为数字8添加描边效果。将数字8图层选中，执行"图层>图层样式>描边"命令，在打开的"图层样式"对话框中设置"大小"为4像素，"位置"为"外部"，"填充类型"为"颜色"，"颜色"为白色。设置完成后单击"确定"按钮。

步骤/37 效果如图所示。（由于该步骤添加的"描边"样式，与其上方文字的描边效果一样，因此我们还可以通过复制图层样式与粘贴图层样式的方法进行操作。）

步骤/38 在文档最底部添加小文字，填补大面积留白的空缺感。

步骤/39 对文字形态进行调整。将文字图层选中，在打开的"字符"面板中设置"字间距"为2000，将文字间距拉大，给人通透的视觉感受。然后单击"仿粗体"按钮，将文字进行加粗。

步骤/40 在版面底部空白位置添加椭圆形。选择工具箱中的"椭圆工具"，在选项栏中设置"绘制模式"为"形状"，"填充"为浅橘色，"描边"为无。设置完成后在文字左侧绘制一个小椭圆。

步骤/41 从图上看添加的小椭圆不透明度过高，需要对其进行适当降低。将小椭圆图层选中，在"图层"面板中设置"不透明度"为14%。

191

步骤/42 效果如图所示。

步骤/43 使用同样的方法,在版面空白位置绘制大小不一的椭圆,同时对其不透明度进行调整。

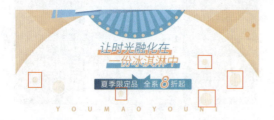

步骤/44 在文档中添加装饰素材,丰富视觉效果。执行"文件>置入嵌入对象"命令,将鸡尾酒素材3.png置入,放在文字左侧的空白位置。

步骤/45 将鸡尾酒素材图层选中,使用快捷键Ctrl+J复制一份。使用自由变换快捷键Ctrl+T,单击鼠标右键,在弹出的快捷菜单中执行"水平翻转"命令,将素材进行水平方向的翻转。然后将其移动至相对应的右侧位置,操作完成后按Enter键。

步骤/46 使用同样的方法,将六个不同形态的马卡龙素材置入,调整大小并将其摆放在文档底部空白位置。不仅丰富了版面细节效果,同时也凸显出产品的美味与可口。

步骤/47 在鸡尾酒素材下方添加圆环。选择工具箱中的"椭圆工具",在选项栏中设置"绘制模式"为"形状","填充"为白色,"描边"为明度偏低的橘色,"描边宽度"为9点。设置完成后在鸡尾酒素材下方绘制一个正圆。

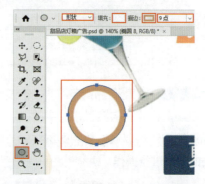

步骤/48 将绘制的正圆图层选中,使用快捷键Ctrl+J复制一份。接着使用快捷键Ctrl+T,将光标放在定界框一角,按住Alt键的同时按住鼠标左键,将图形进行等比例中心缩小。

3. 制作立体展示效果

步骤/01 执行"文件>打开"命令,将立体灯箱素材打开。

上方。

步骤/02 选择工具箱中的"多边形套索工具",在选项栏中单击"新选区"按钮,设置"羽化"为15像素。设置完成后沿着灯箱外轮廓绘制选区。

步骤/05 对效果图形态进行调整,使其与灯箱边缘相吻合。在效果图自由变换状态下,单击鼠标右键,在弹出的快捷菜单中执行"扭曲"命令。

步骤/03 新建一个图层,设置"前景色"为白色。然后使用快捷键Alt+Delete在选区内部进行前景色填充,此时可以看到,灯箱产生发光效果。操作完成后使用快捷键Ctrl+D取消选区。

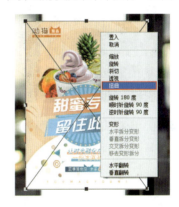

步骤/06 将光标放在定界框四角,拖动鼠标对平面图进行形态的调整。操作完成后按Enter键。

步骤/04 需要将存储为JPEG格式的广告平面效果图置入。执行"文件>置入嵌入对象"命令,将平面效果图置入,适当缩小后放在灯箱

步骤/07 为平面效果图添加"斜面和浮雕"样式,增强立体感。将效果图图层选中,执行"图层>图层样式>斜面和浮雕"命令,在

打开的"图层样式"对话框中设置"样式"为"内斜面","方法"为"平滑","深度"为100%,"方向"为"下","大小"为7像素。设置完成后单击"确定"按钮。

步骤/08 效果如图所示。

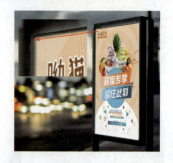

步骤/09 在灯箱左上角添加高光效果。选择工具箱中的"多边形套索工具",在文档左上角绘制选区。

步骤/10 新建一个图层,设置"前景色"为白色。然后选择工具箱中的"渐变工具",在选项栏中选择一个前景色到透明的渐变,单击"线性渐变"按钮。设置完成后自左上往右下拖动,在选区内添加渐变。操作完成后,使用快捷键Ctrl+D取消选区。

步骤/11 从图上看,绘制的高光图形有多余的部分,需要对其进行隐藏处理。将高光图层选中,单击鼠标右键,在弹出的快捷菜单中执行"创建剪贴蒙版"命令,创建剪贴蒙版。

步骤/12 将高光不需要的部位进行隐藏,只保留灯箱左上角的部分区域。

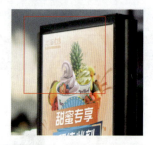

步骤/13 将高光图层选中,在"图层"面板中设置"不透明度"为60%。

步骤 14 此时甜品店的灯箱广告立体展示效果制作完成。

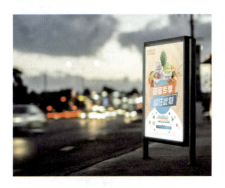

6.7 景区宣传三折页广告

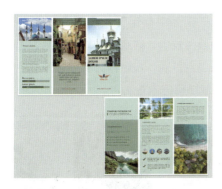

6.7.1 设计思路

案例类型：

本案例是为某景区设计的三折页广告。

项目诉求：

该景区是集自然风貌与人文景观于一体的综合型旅游景区，希望在三折页广告的设计中凸显景区的自然美感与人文艺术，以此扩大传播范围，吸引潜在消费群体的注意力。所以项目设计要具有较好的视觉效果，直接展示景区风光与相关信息，让观者一目了然。

设计定位：

根据景区特点，广告力图打造自然、内敛、雅致的视觉感受。为了展现景区资源，本案例采用图文结合的方式进行展现。在图像方面，选择一些具有代表性的自然景观与建筑风光的摄影作品。在文字方面，选用了高识别度的字体来展示景区相关信息。由于广告为三折页形式，所以在设计时要注意每个页面内容的独立性，以及三个页面展开共同展示时的效果。

6.7.2 配色方案

因为景区既有人文因素又有丰富的自然因素，所以设计的首选颜色应是与景区相匹配的绿色。同时本案例以一种颜色作为主色调，并采用极少量的红色作为点缀，在鲜明的颜色对比中丰富了视觉效果。

主色：

本案例从景区中提取出绿色，但是鲜活的绿色太过活跃，与景区人文景观中沉积的艺术气息不太相符，所以本案例采用了明度较高、饱和度较低的绿色，从而营造出舒适、自然的视觉氛围。

辅助色：

本案例选用了比较含蓄深沉的灰绿色作为辅助色，不同明度的绿色在同类色对比中，增强了整体画面层次感。

点缀色：

由于景区标志中带有红色，所以本案例采用红色作为点缀色。画面大面积的绿色，不免对版面造成枯燥感，而一抹红色的加入与绿色形成鲜明的对比，使视觉效果更加丰富。

其他配色方案：

本案例也可以选择惬意、优雅的蓝色作为海报主色调，给人以淡雅优美的视觉感受。

由于画面中使用了大量的风光图像，而图像中的颜色较多，很难得到统一的色调倾向。此时，以白色打底，灰色作为辅助图形颜色就是一种非常简单可行的方法。

6.7.3 版面构图

本案例是一个三折页的设计，所以版式需要按照三折页的结构布置，除去首尾两页，中间的四页是正文页面。为了方便系统地观看，本案例将整个版面分为两类：一面是自然风光展示，另一面是人文风光展示。

页面均采用了上下分割的版面设计，版面布局比较简单，具有很强的阅读性。画面将图片和文字结合展示，用图片吸引观者注意力的同时，又引领观者观看具体文字，了解景区详细信息。

除此之外，本案例也可以将折页内页的三个页面，以连续图形的方式呈现。例如，将不规则图形与图像放置在页面四角上，增强版面连贯性与活跃度。同时也可以将其他信息分散开，增强画面的可读性与文字的识别度。

6.7.4 同类作品欣赏

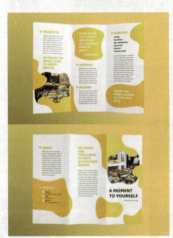
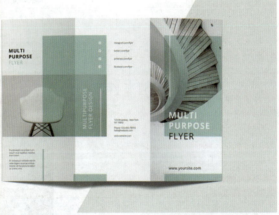

Front Side

Front Side

Back Side

Inside

Back Side

6.7.5 项目实战

1. 制作三折页正面

步骤/01 执行"文件>新建"命令，创建一个"宽度"为285mm、"高度"为210mm、"方向"为横向的空白文档。

步骤/02 由于本案例要制作三折页，因此需要将整个版面划分为三份。使用快捷键Ctrl+R打开标尺。在横向的标尺上按住鼠标左键向画面中拖动，创建出多条参考线。

步骤/03 在顶部的标尺上按住鼠标向下拖动，创建出上下两条参考线。

步骤/04 首先制作左侧页面的内容。选择工具箱中的"矩形工具"，在选项栏中设置"绘制模式"为"形状"，"填充"为淡绿色，"描边"为无。设置完成后在版面左侧绘制矩形。

步骤/05 在左侧折页顶部添加风景素材。执行"文件>置入嵌入对象"命令，将素材1.png置入。调整素材大小，并将其放在左侧折页顶部位置，然后按Enter键确认操作。

步骤/06 在风景素材底部添加文字。选择工具箱中的"横排文字工具"，在选项栏中设置合适的字体、字号以及颜色。设置完成后在风景素材下方单击输入文字。

步骤/07 在点文字下方添加段落文字。选择工具箱中的"横排文字工具"，在选项栏中设

置合适的字体、字号以及颜色，同时单击"左对齐文本"按钮。设置完成后在已有文字下方按住鼠标左键拖动绘制文本框，然后在文本框内输入合适的文字。

步骤/11 选择工具箱中的"矩形工具"，在选项栏中设置"绘制模式"为"形状"，"填充"为比背景稍深一些的绿色，"描边"为无。设置完成后在文字下方绘制图形。

步骤/08 通过操作，输入的段落文字行间距过大，需要将其适当缩小。将段落文字图层选中，在打开的"字符"面板中设置"行距"为8点，此时文字变得紧凑了一些。

步骤/12 继续使用"矩形工具"，在已有矩形上方绘制一个深绿色的图形。

步骤/09 对文字的对齐方式进行调整。将段落文字图层选中，在打开的"段落"面板中单击"最后一行左对齐"按钮。将段落文字的左右两端进行对齐，给人统一、整齐的视觉感受。

步骤/13 继续使用"横排文字工具"，输入文字并移动到深绿色矩形上方。

步骤/10 继续使用"横排文字工具"，在选项栏中设置合适的字体、字号和颜色。设置完成后在段落文字下方单击输入文字。

步骤/14 将绘制的两个矩形图层以及相应的文字图层选中，使用快捷键Ctrl+J进行复制。接着将其移动至下方位置。

步骤/15 对矩形形态以及文字内容进行更改。

步骤/16 通过操作左侧的折页制作完成。将该折页的所有图层选中，使用快捷键Ctrl+G进行编组。

步骤/17 制作中间页面的内容。选择工具箱中的"矩形工具"，在选项栏中设置"绘制模式"为"形状"，"填充"为灰绿色，"描边"为无。设置完成后在版面中间的折页上方绘制图形。

步骤/18 将风景素材2.png置入，调整素材大小，并将其放在版面上半部分。

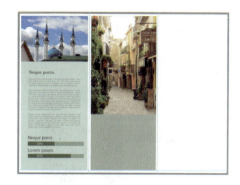

步骤/19 继续使用"矩形工具"，在该折页顶部绘制一个深绿色矩形。

步骤/20 在"图层"面板中设置"不透明度"为70%，将底部素材显示出来。

步骤/21 在文档中添加文字。选择工具箱中的"横排文字工具"，在选项栏中设置合适的字体、字号以及颜色。设置完成后在折页顶部和底部分别添加文字。

步骤/22 继续使用"矩形工具"，在底部文字中间的空隙位置，绘制一个白色长条矩形作为分割线，为受众阅读

提供便利，同时也增强版面的细节效果。此时中间页面制作完成。将构成这部分的图层选中，使用快捷键Ctrl+G进行编组。

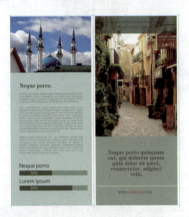

步骤/23 制作右侧页面效果。将左侧页面的背景矩形复制一份，放在右侧页面的位置。

步骤/24 将风景素材3.png置入，调整素材大小，并将其放在背景矩形上半部分。

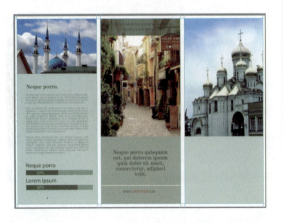

步骤/25 将中间折页顶部的半透明矩形以及上方文字复制一份，放在右侧折页的顶部位置。

步骤/26 选择工具箱中的"矩形工具"，在选项栏中设置"绘制模式"为"形状"，"填充"为灰绿色，"描边"为无。设置完成后在版面右上角绘制一个长条矩形。

步骤/27 继续使用"矩形工具"，在风景素材左下角绘制大小不一、颜色不同的矩形，同时对其不透明度进行调整，使其呈现出一定的层次感。

步骤/28 在版面中添加文字。选择工具箱中的"横排文字工具"，在选项栏中设置合适的字体、字号以及颜色。设置完成后在版面左侧和底部添加文字。

步骤/02 继续使用"矩形工具",在背景矩形下半部分绘制一个稍小一些的矩形。

步骤/03 在折页上半部分添加文字。选择工具箱中的"横排文字工具",在选项栏中设置合适的字体、字号以及颜色。设置完成后在左侧页面上方单击输入文字。

步骤/29 将标志素材4.png置入,调整素材大小,并将其放在右侧版面中间部位。此时折页的正面效果图制作完成。

2. 制作三折页背面

步骤/01 制作背面的左侧页面。将构成正面的部分隐藏,选择工具箱中的"矩形工具",在选项栏中设置"绘制模式"为"形状","填充"为绿色,"描边"为无。设置完成后在左侧折页上方绘制一个矩形。

步骤/04 将输入的文字图层选中,在打开的"字符"面板中单击"全部大写字母"按钮,将文字字母全部调整为大写形式。

步骤/05 继续使用"横排文字工具",在选项栏中设置合适的字体、字号以及颜色。设置完成后在已有文字下方单击输入合适的文字,然

后在"字符"面板中对文字的行距、字距、字母大小写等进行调整。

将其放在版面底部位置。此时背面左侧折页制作完成,将关于该折页的所有图层选中,使用快捷键Ctrl+G进行编组。

步骤/06 在文字左侧添加小正方形,丰富细节效果。选择工具箱中的"矩形工具",在选项栏中设置"绘制模式"为"形状","填充"为深绿色,"描边"为无。设置完成后在文字左侧绘制一个小正方形。

步骤/09 制作背面中间的折页效果。将左侧页面的背景矩形复制一份,放在中间页面的位置。

步骤/07 将绘制完成的小正方形复制若干份,放在其他文字前方。

步骤/10 将素材6.png置入,调整素材大小,并将其放在画面顶部位置。

步骤/11 在置入的风景素材上方添加长条矩形,制作出素材被分割的效果。选择工具箱中的"矩形工具",在选项栏中设置"绘制模式"为"形状","填充"为白色,"描边"为无。设置完成后在素材上方绘制一个长条矩形。

步骤/08 执行"文件>置入嵌入对象"命令,将风景素材5.png置入,调整素材大小,并

步骤/12 将绘制完成的长条矩形图层选中，将光标放在图形上方，按住Alt键和鼠标左键向下拖动复制的同时按住Shift键，这样可以保证图形在同一垂直线上移动复制。至底部合适位置时释放鼠标，即可完成图形复制。

步骤/13 继续复制长条矩形，接着使用自由变换快捷键Ctrl+T调出定界框，单击鼠标右键，在弹出的快捷菜单中执行"顺时针旋转90度"命令，将图形沿顺时针方向旋转90度。

步骤/14 将光标放在控制点上方，将图形适当缩短，并将其摆放在合适位置。操作完成后按Enter键。

步骤/15 使用同样的方法，复制垂直矩形，并将其放在右侧位置。

步骤/16 在折页中添加文字。选择工具箱中的"横排文字工具"，在选项栏中设置合适的字体、字号以及颜色。设置完成后在风景素材下方输入文字，然后在"字符"面板中对字距、行距、字母大小写等进行调整。

步骤/17 在文字下方继续添加风景素材。将素材7.jpg置入，调整素材大小，并将其放在文字下方位置。

步骤/18 从案例效果中可以看到，该部位的素材是以正圆外观进行呈现，因此需要将素材不需要的部分隐藏。选择工具箱中的"椭圆选框工具"，在素材上方绘制出选区。

步骤/19 单击"图层"面板底部的"添加图层蒙版"按钮，为该图层添加图层蒙版，即可将选区以外的区域进行隐藏。

步骤/20 使用同样的方法，制作另外三个素材的呈现效果。

步骤/21 继续使用"横排文字工具"在下方添加两段文字。

步骤/22 在文字左侧添加复选标记图形。选择工具箱中的"钢笔工具"，在选项栏中设置"绘制模式"为"形状"，"填充"为深绿色，"描边"为白色，"描边宽度"为5像素。设置完成后在文字左侧绘制图形。

步骤/23 将绘制的标记图形复制一份，放在已有图形的下方位置。此时该部分的折页制作完成。将关于该折页的所有图层选中，使用快捷键Ctrl+G进行编组。

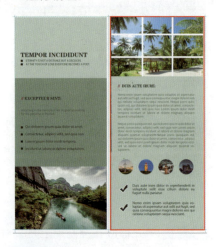

步骤/24 制作背面右侧的页面。将中间页面的背景矩形复制一份，放在右侧页面中。

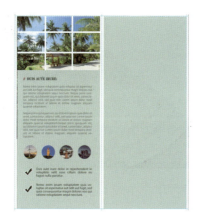

步骤/25 将风景素材11.jpg置入,调整素材大小,并将其放在页面版面右侧的下半部分。

步骤/26 在当前版面顶部添加文字。此时背面的三个折页制作完成。将关于右侧折页的所有图层选中,使用快捷键Ctrl+G进行编组。

3. 制作三折页立体展示效果

步骤/01 为了便于操作,需要将正面三个页面的图层分别进行合并。将正面左侧页面的编组图层选中,使用快捷键Ctrl+J复制一份(这样方便以后对折页进行更改)。接着使用快捷键Ctrl+E将所有图层合并。然后使用同样的方法,对另外两个页面的图层进行合并。

步骤/02 制作左侧页面的立体展示效果。将页面立体展示模型素材12.jpg置入,然后调整图层顺序,将图层合并后的左侧页面放在立体素材上方位置。

步骤/03 对折页进行变形处理,使其与立体展示模型边缘相吻合。在折页图层选中状态下,使用快捷键Ctrl+T调出定界框,单击鼠标右键,在弹出的快捷菜单中执行"扭曲"命令。然后拖动控制点对图形进行变形操作。

步骤/04 通过操作，页面底部与顶部呈现效果与实际情况不相符合，需要进一步调整。在自由变换状态下，单击鼠标右键，在弹出的快捷菜单中执行"变形"命令，此时定界框的控制点变为可以拖动的锚点。

步骤/05 拖动锚点对图形进行变形处理，使其与立体模型边缘相吻合。操作完成后按Enter键。

步骤/06 此时添加的折页效果浮于表面，需要对其混合模式进行调整。将该图层选中，在"图层"面板中设置"混合模式"为"正片叠底"。

步骤/07 效果如图所示。

步骤/08 使用同样的方法，制作另外两个页面的立体展示效果。此时景区宣传的三折页广告制作完成。

6.8 女装新品杂志广告

6.8.1 设计思路

案例类型：

本案例是为某品牌女装新品宣传而设计的杂志广告。

项目诉求：

本案例新品主要面向高端女性消费群体，采

用轻盈灵动的纱料与闪耀的钻石，充分诠释了梦幻星河与冰雪女王的主题。广告设计要围绕产品展开，通过对服装细节的展示及理念的讲解，吸引消费者注意力，进而激发其购买的欲望。

设计定位：

服饰类产品的广告多以直观的产品展示为主，并搭配少量文字及图形丰富画面效果。如下图所示为服饰类广告设计作品。

本案例根据服装特性，项目在设计之初就将整体风格定位为梦幻、轻盈、灵动。在图像上，本案例选择模特走秀现场图像作为展示主图，直观地展现服装穿着效果。在色彩上，选用了与服装颜色接近的蓝色，诠释服装主题的同时增强视觉感染力。在图形上，选用规整的几何图形，以便于服饰细节的展示。

6.8.2 配色方案

本案例所使用的颜色，来源于产品本身。这种配色方式是最便捷，同时也是最不容易出错的。以纱料的蓝色渐变作为背景，搭配星形的白色，既轻盈灵动又优雅大气，具有较好的视觉效果。

主色：

本案例将从产品中提取出的蓝色作为主色，以渐变的浅蓝色作为背景，易于凸显产品，给人淡雅、梦幻之感。

辅助色：

由于画面中使用到了模特穿着服装的实拍照片，所以照片素材中出现的颜色无法避免。为了使配色更加简洁，需要保证模特皮肤和发色色相接近，尽量减少具有不同色彩倾向的颜色出现。

点缀色：

画面整体亮度较高，需要一定的暗色元素。本案例选择了较深的蓝色应用于文字，增强了文字识别度。

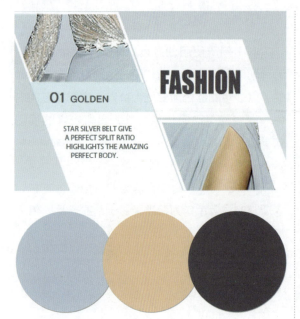

证了合理的视觉流程。

版面顶部呈现的主标题文字，在与人像的重叠摆放中，让版面具有一定的层次感。左侧呈现的模特图像，直接表明了广告宣传内容，同时也让受众对服饰有一个清晰直观的认知。版面右侧以菱形作为背景载体呈现的文字，具有很强的视觉聚拢感，吸引观者仔细阅读。

其他配色方案：

服饰的色彩明度较高，想要使之更加突出可以使用暗色调的背景。青色与蓝色相邻，搭配在一起比较协调，点缀的红棕色文字，增强了对比感。同时配合倾斜分割的背景，使画面更具活力。

当前画面内容大致分为两大类，服装整体的展示以及服装细节的解读。本案例原始效果是将这两部分内容分开展示的，也可以尝试组合在一起。以服装整体展示照片作为画面中心，将细节解读的文字摆放在主体图像四周，并以线条的方式指引即可。

6.8.3 版面构图

虽然本案例画面元素较多，但版面元素以从上至下、从左到右的视觉规律进行排版，仍然保

6.8.4 同类作品欣赏

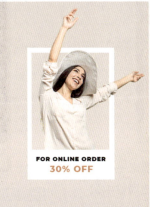
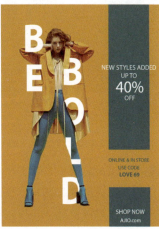

6.8.5 项目实战

1. 制作广告平面图

步骤/01 新建一个大小合适的竖向空白文档。接着为背景图层添加渐变色，设置"前景色"为淡蓝色，"背景色"为浅灰色。然后选择工具箱中的"渐变工具"，在"渐变编辑器"中选择一个从前景色到背景色的渐变，同时单击"线性渐变"按钮。

步骤/02 设置完成后按住鼠标左键自上向下拖动，为背景图层填充渐变色。

步骤/03 在版面顶部添加主标题文字。选择工具箱中的"横排文字工具"，在选项栏中设置合适的字体、字号以及颜色。设置完成后在版面顶部输入文字。

步骤/04 对文字形态进行调整。将主标题文字图层选中，在打开的"字符"面板中单击"全部大写字母"按钮，将文字字母全部调整为大写形式。

步骤/05 在文档中添加人像素材。执行"文件>置入嵌入对象"命令，将人像素材1.jpg置入，调整素材大小，并将其放在左侧位置。

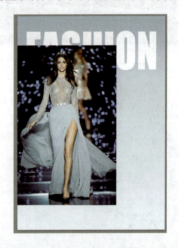

步骤/06 由于人像带有背景，因此需要将背景去除。选择工具箱中的"钢笔工具"，在选项栏中设置"绘制模式"为"路径"，设置完成

后沿着人物外轮廓绘制路径。然后单击选项栏中的"建立选区"按钮,即可将路径转换为选区。

步骤/07 在当前选区状态下,使用反选快捷键Ctrl+I,得到反向的选区,然后按Delete键删除背景。

步骤/08 选择工具箱中的"多边形套索工具",在人像素材右侧绘制一个平行四边形选区。

步骤/09 在"图层"面板中新建一个图层,然后设置"前景色"为白色。设置完成后使用快捷键Alt+Delete进行前景色填充,填充完成后使用快捷键Ctrl+D取消选区。

步骤/10 继续使用"多边形套索工具"绘制其他大小不同的三个选区,并将其填充为白色。

步骤/11 使用同样的方法,在白色四边形上方添加浅蓝色四边形。

步骤/12 在右侧的四边形上添加人像局部效果。选中人像图层,继续使用"多边形套索工具",在人像上方绘制出需要的选区。

步骤/13 选择人物图层，使用快捷键 Ctrl+Shift+C进行合并复制，使用快捷键Ctrl+V进行粘贴。然后使用"移动工具"，将复制得到的人像放在右侧的四边形上方。

步骤/14 使用同样的方法，复制人像其他部位图像，然后放在右侧的四边形上方，丰富整体视觉效果。

步骤/15 在右侧四边形上方添加文字。选择工具箱中的"横排文字工具"，在选项栏中设置合适的字体、字号以及颜色。设置完成后输入文字并将其移动到四边形上方。

步骤/16 对文字形态进行调整。将文字图层选中，在打开的"字符"面板中单击"全部大写字母"按钮，将文字字母全部调整为大写形式。

步骤/17 继续使用"横排文字工具"，在四边形上方输入文字。

步骤/18 对文字形态进行调整。将输入的文字图层选中，在打开的"字符"面板中单击"仿粗体"按钮，将文字进行加粗。单击"全部大写字母"按钮，将文字字母全部调整为大写形式。

步骤/19 将数字"01"的字号适当调大，使其进一步突出。在"横排文字工具"使用状态下，将数字"01"选中，然后在"字符"面板中设置"字号"为6点。

步骤/20 继续使用"横排文字工具"，在四边形的其他部位以及版面右下角输入文字。

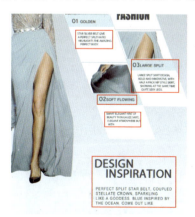

步骤/21 在右下角位置左侧绘制长条矩形。选择工具箱中的"矩形工具"，在选项栏中设置"绘制模式"为"形状"，"填充"为深青色，"描边"为无。设置完成后在文字左侧绘制图形。

步骤/22 将绘制的深青色长条矩形复制一份，放在其下方位置，并将其颜色更改为浅一些的青灰色。

步骤/23 此时女装新品杂志广告的平面效果图制作完成。

步骤/24 需要将制作完成的平面效果图进行保存。执行"文件>存储为"命令,在弹出的"另存为"对话框中设置合适的"文件名","保存类型"为JPEG。设置完成后单击"保存"按钮。

步骤/25 在弹出的"JPEG选项"对话框中单击"确定"按钮,即可将效果图进行保存。

2. 制作立体展示效果

步骤/01 执行"文件>打开"命令,将杂志立体展示素材2.jpg打开。

步骤/02 将效果图置入到当前文档中。执行"文件>置入嵌入对象"命令,将平面效果图置入,调整大小并将其放在立体杂志上方。

步骤/03 对效果图进行变形处理,使其与立体杂志边缘相吻合。在当前自由变换状态下,单击鼠标右键,在弹出的快捷菜单中执行"扭曲"命令,拖动四个控制点的位置,使之与书页的四角相匹配。

步骤/04 通过操作,效果图与底部杂志基本吻合,但是其顶部和底部还需要进一步操作。在当前自由变换状态下,单击鼠标右键,在弹出的快捷菜单中执行"变形"命令,然后拖动不同位置的锚点,对效果图外形进行调整,使其与底部杂志相吻合。操作完成后按Enter键。

6.9.1 设计思路

案例类型：
本案例为一款汽车创意广告。

项目诉求：
这是一款定位高端的家用汽车，其拥有超越同级的操控性能，又有较好的越野能力。既能满足城市里的通行，也能适应野外各种环境。广告商希望通过创意性的表现形式，展现产品魅力的同时，让消费者更多地了解产品特性以及核心优势，以此在受众心目中树立一个良好形象。

步骤/05 此时添加的效果图浮于表面，需要对其混合模式进行调整。在效果图图层选中状态下，设置"混合模式"为"正片叠底"。

步骤/06 女装新品杂志广告的立体展示制作完成，最终效果如图所示。

6.9 汽车创意广告

设计定位：
为了凸显汽车高性能的特征，采用夸张的创意手法与虚构场景，将绘画融入设计中。一方面选择山石、沙地、树、天空、汽车等元素进行场景组合；另一方面选择了画笔、纸张等元素作为画面创意表达的出发点。下图为优秀的创意广告设计作品。

辅助色：
画面中使用了大面积的棕色，为了避免棕色带来的沉重感，选用自然、生机的绿色作为辅助色。在与棕色的鲜明对比中，为广告增添了浓浓的自然、和谐气息。

点缀色：
由于画面营造出的是户外场景，所以需要使用到天空作为背景。由于汽车以及地面亮度都比较低，为了使这部分主体物凸显出现，此处天空的明度需要高一些，但饱和度要与其他颜色相匹配，此处使用了偏灰一些的浅蓝色天空。

6.9.2 配色方案

广告中的产品是极具力量感与征服性的越野型汽车，广告的受众群体是爱好越野的男性，因此选择具有沉稳、成熟的棕色作为主色调，同时搭配绿色、白色，在颜色对比中凸显产品特性。

主色：
从汽车中提取出棕色作为广告画面的主色，这个颜色很容易使人联想到自然中的沙石地况，易于营造出一种征服崎岖道路环境的强烈氛围，让人具有很强的力量感。同时不同明度的棕色的运用，增强了版面的层次感和立体感。

其他配色方案：
在汽车及地面等主体元素不变的情况下，可以尝试对背景进行改变。例如整体使用渐变的蓝色系作为背景，从而营造出一种悬浮于空中的

奇妙之感。或者在背景的底部添加一些绿色的成分，给人以自然之感。

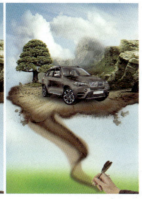

6.9.3 版面构图

本案例采用三角形的构图方式，版面灵活的同时也具有很强的视觉稳定性，与产品特性相吻合。将主体元素安排在版面上半部分，也正是视觉焦点的所在，将受众注意力全部集中于此。同时以道路为引导线，引导受众往下观看。在底部呈现的画笔具有很好的视觉拦截效果，不至于使受众将视线移出画面。

除此之外，本案例也可以采用满版型的构图方式。将主体图像以充满整个版面的形式进行呈现，仿佛汽车即将从画面中飞驰而出，更具视觉冲击力。

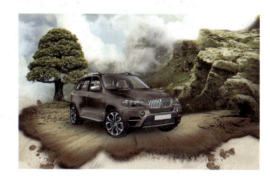

6.9.4 同类作品欣赏

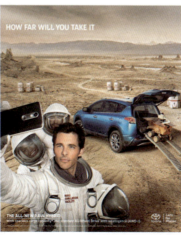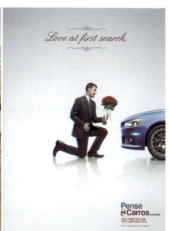

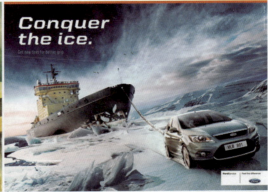
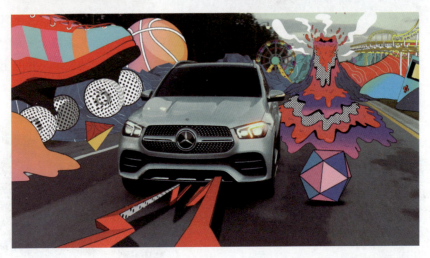

6.9.5 项目实战

1. 制作广告背景

步骤/01 新建一个大小合适的竖向空白文档。接着设置"前景色"为浅灰色，设置完成后使用前景色填充快捷键Alt+Delete为背景图层填充颜色。

步骤/02 制作弯曲道路效果。选择工具箱中的"套索工具"，在选项栏中设置"羽化"为25像素。设置完成后在版面底部拖动鼠标，绘制一个弯曲的道路选区。

步骤/03 在选区内添加渐变色。首先新建一个图层，接着选择工具箱中的"渐变工具"，在选项栏中编辑一个由黑色到褐色的渐变，同时单击"线性渐变"按钮。

第6章 商业广告

步骤/04 按住鼠标左键自上往下拖动,在选区内添加渐变。

步骤/05 操作完成后使用快捷键Ctrl+D取消选区。绘制的曲线道路不透明度过高,需要将其适当降低。将该图层选中,在"图层"面板中设置"不透明度"为52%。

步骤/06 效果如图所示。

步骤/07 继续使用"多边形套索工具",在画面底部已有图形上方继续绘制选区。

步骤/08 新建一个图层,设置前景色为棕色,在选区内使用半透明画笔进行涂抹。

步骤/09 将棕色渐变图层选中,设置"不透明度"为56%,将其效果适当弱化。

步骤/10 使用同样的方法,绘制出不同形态的道路选区,然后为其填充合适的颜色,并适当降低不透明度。(该步骤操作就是为了丰富道路效果,增强其层次感。在进行制作时,无须与本案例完全相同,只要符合整体格调与实际情况即可。)

步骤/11 将绘制的所有道路图层选中，使用快捷键Ctrl+G进行编组，并将其命名为"道路"。

步骤/12 为"道路"添加一个旧纸张的素材。执行"文件>置入嵌入对象"命令，将素材1.jpg置入。

步骤/13 此时置入的素材将底部道路遮挡住了，需要将其显示出来。将素材图层选中，在"图层"面板中设置"混合模式"为"正片叠底"，"不透明度"为29%。

步骤/14 效果如图所示。

步骤/15 制作天空部分。将天空素材2.jpg置入。

步骤/16 将天空素材图层选中，为其添加图层蒙版。接着设置"前景色"为黑色，设置完成后使用快捷键Alt+Delete，把图层蒙版填充为黑色。

步骤/17 此时将天空素材效果遮挡住了，效果如图所示。

步骤/18 在图层蒙版选中状态下，设置"前景色"为白色。选择工具箱中的"画笔工具"，在选项栏中设置一个大小合适的柔边圆画笔。设置完成后在版面上半部分涂抹，将添加的天空显示出来。

步骤/19 画面效果如图所示。

步骤/20 制作山峦效果。将山峦素材3.jpg置入，适当放大后放在版面上半部分。同时将光标放在定界框一角以外的位置，按住鼠标左键将其适当旋转。操作完成后按Enter键。

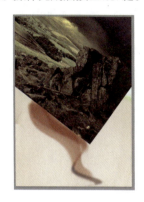

步骤/21 将山峦素材多余的部分隐藏掉。将素材图层选中，为该图层添加图层蒙版。接着设置"前景色"为黑色，然后选择工具箱中的"画笔工具"，在选项栏中设置一个大小合适的柔边圆画笔。设置完成后在蒙版中涂抹，将不需要的区域进行隐藏。

步骤/22 画面效果如图所示。

步骤/23 将山峦素材的不透明度适当降低。将该图层选中，在"图层"面板中设置"不透明度"为60%。

步骤/24 背景部分效果如图所示。

2. 制作地面部分

步骤/01 将地面素材5.jpg置入，放在版面中间位置。首先需要对笔直的道路进行扭曲变形，将素材图层选中，执行"编辑>操控变形"命令，此时可以看到在素材上出现了无数的三角形网格。

步骤/02 在网格上单击添加控制点，然后按住鼠标左键拖动控制点的位置，使图层产生扭曲效果。

步骤/03 操作完成后按Enter键。弯曲变形的道路有多余部分，需要进行隐藏处理。将道路素材图层选中，为其添加图层蒙版。接着设置"前景色"为黑色，然后使用大小合适的柔边圆画笔，在图层蒙版中涂抹不需要的部分，使其与底部道路融为一体。

步骤/04 画面效果如图所示。

步骤/05 在弯曲变形的道路上方叠加颜色。新建一个图层,设置"前景色"为棕色。然后选择工具箱中的"画笔工具",在选项栏中设置一个大小合适的半透明柔边圆画笔。设置完成后在变形道路上方涂抹。

步骤/06 由于叠加的棕色是针对弯曲道路的,因此选择棕色图层,单击鼠标右键,在弹出的快捷菜单中执行"创建剪贴蒙版"命令,创建剪贴蒙版,将多余的棕色进行隐藏。同时在"图层"面板中设置"混合模式"为"正片叠底"。

步骤/07 效果如图所示。

步骤/08 在弯曲道路两侧添加沙土。将沙土素材6.png置入,适当缩小后放在弯曲道路上方。

步骤/09 由于我们只需要在弯曲道路两侧添加沙土,因此需要将素材不需要的部分隐藏。将沙土素材选中,并为其添加图层蒙版。然后设置"前景色"为黑色。设置完成后使用快捷键Alt+Delete将图层蒙版填充为黑色,这样可以将素材效果全部隐藏掉。(由于我们需要的素材面积比较小,因此让素材先通过图层蒙版效果隐藏掉,然后再通过使用白色画笔工具,将需要的部分显示出来,这样操作会更加方便一些。)

步骤/10 此时素材效果已全部被隐藏掉,我们需要将其部分效果显示出来。将素材图层蒙版选中,设置"前景色"为白色。接着选择工具箱中的"画笔工具",在选项栏设置一个大小合适的半透明柔边圆画笔。设置完成后在弯曲道路两侧涂抹,将沙土效果显示出来。

步骤/11 画面效果如图所示。

步骤/12 执行"图层>新建调整图层>曲线"命令，调整曲线形态，将该画面压暗，然后单击底部的"此调整剪切到此图层"按钮，使调整效果只针对下方图层。

步骤/13 此时画面效果如图所示。

步骤/14 制作沙土质感的地面。将沙土素材6.png置入，放在上半部分。

步骤/15 选择沙土素材，为其添加图层蒙版。接下来设置"前景色"为黑色，然后选择工具箱中的"画笔工具"，在素材周围涂抹，将不需要的区域进行隐藏。

步骤/16 画面效果如图所示。

步骤/17 新建一个"曲线"调整图层,调整曲线形态,将该画面压暗,单击底部的"此调整剪切到此图层"按钮,使调整效果只针对下方图层。

步骤/18 此时画面效果如图所示。

步骤/19 继续添加另外一种泥土的素材。将素材7.jpg置入,调整素材大小,并将其放在版面的上方位置。

步骤/20 为其添加图层蒙版。设置"前景色"为黑色,使用"画笔工具"在蒙版中涂抹,将不需要的部分进行隐藏。

步骤/21 画面效果如图所示。(在调整过程中,根据需要,可以随时调整画笔的不透明度和笔尖大小,这样可以让涂抹效果具有更强的真实性。)

步骤/22 将素材亮度降低。新建一个"曲线"调整图层,调整曲线形态,将该画面压暗,单击底部的"此调整剪切到此图层"按钮,使调整效果只针对下方图层。

步骤/23 此时画面效果如图所示。

步骤/24 置入泥点素材7.png，将其摆放在土地周围。

步骤/25 在泥土地面周围叠加颜色，使其呈现出一定的层次感和立体感。新建一个图层，设置"前景色"为与泥土颜色相近的棕色。然后选择工具箱中的"画笔工具"，在选项栏中设置一个较小笔尖的半透明柔边圆画笔。设置完成后在泥土地面周围涂抹。

步骤/26 将叠加的棕色图层选中，在"图层"面板中设置"混合模式"为"正片叠底"，使其与泥土地面更好地融为一体。

步骤/27 此时泥土边缘呈现出一定的厚度感。

步骤/28 将地面素材5.jpg再次置入，并将其放在版面中间位置。

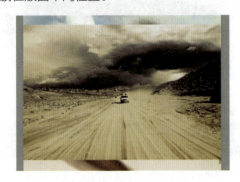

步骤/29 为其添加图层蒙版，设置"前景色"为黑色，使用"画笔工具"以底部泥土地面为边界，将不需要的区域进行隐藏处理。

步骤/30 画面效果如图所示。

步骤/31 从图中可以看出地面素材与底部泥土地面的衔接部位过于生硬,需要将其适当弱化。新建一个图层,设置"前景色"为棕色。然后使用大小合适的半透明柔边圆画笔,在两者衔接部位涂抹。

步骤/32 将图层选中,在"图层"面板中设置"混合模式"为"正片叠底"。

步骤/33 效果如图所示。

3. 制作汽车部分

步骤/01 将白云素材8.png置入,放在山峦素材上方。

步骤/02 使用同样的方法,将大树素材9.png置入,适当缩小后放在左侧位置。

步骤/03 继续在版面右侧添加山石。将山石素材4.jpg置入,调整素材大小,并将其放在版面右侧位置。

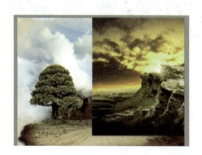

步骤/04 由于我们需要的只是山体部分，因此需要将素材多余部分进行隐藏，为其添加图层蒙版。设置"前景色"为黑色，然后选择工具箱中的"画笔工具"，在图层蒙版中涂抹，将不需要的部分进行隐藏处理。

步骤/05 画面效果如图所示。

步骤/06 在地面素材上方添加汽车。首先将汽车素材10.jpg置入，调整素材大小，并将其放在版面中间位置。

步骤/07 此时可以看到，置入的汽车素材带有背景，需要将其单独提取出来。选择工具箱中的"钢笔工具"，在选项栏中设置"绘制模式"为"路径"。设置完成后沿着汽车外轮廓绘制路径，绘制完成后单击选项栏中的"建立选区"按钮，将路径转换为选区。

步骤/08 在汽车选区状态下，为该图层添加图层蒙版，将汽车从背景中提取出来。

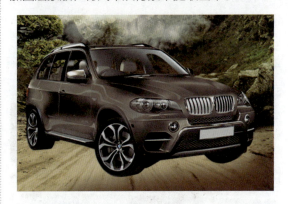

步骤/09 制作玻璃的半透明效果。继续使用"钢笔工具"绘制玻璃路径，并将其转换为选区。

步骤/10 在选区状态下，在"图层"面板中新建一个图层。然后设置"前景色"为白色，设置完成后使用快捷键Alt+Delete将选区填充为白色。操作完成后使用快捷键Ctrl+D取消选区。

步骤/11 将白色玻璃图层选中,在"图层"面板中设置"不透明度"为30%。

步骤/12 此时玻璃呈现出半透明效果。

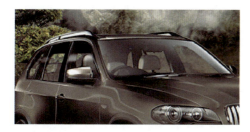

步骤/13 在汽车底部添加投影,增强效果真实性。选择工具箱中的"椭圆选框工具",在选项栏中设置"羽化"为20像素。设置完成后在汽车下半部分绘制选区。

步骤/14 在汽车素材图层下方新建一个图层,设置"前景色"为黑色。设置完成后使用快捷键Alt+Delete将选区填充为黑色,操作完成后使用快捷键Ctrl+D取消选区。

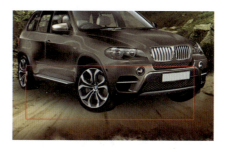

步骤/15 将素材11.png置入,调整素材大小,并将其放在文档底部的曲线道路末端。至此,汽车创意广告制作完成。

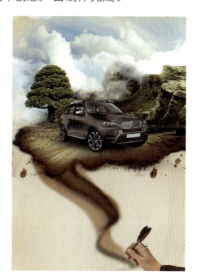